清四僧册頁精選

浙江人民美術出版社

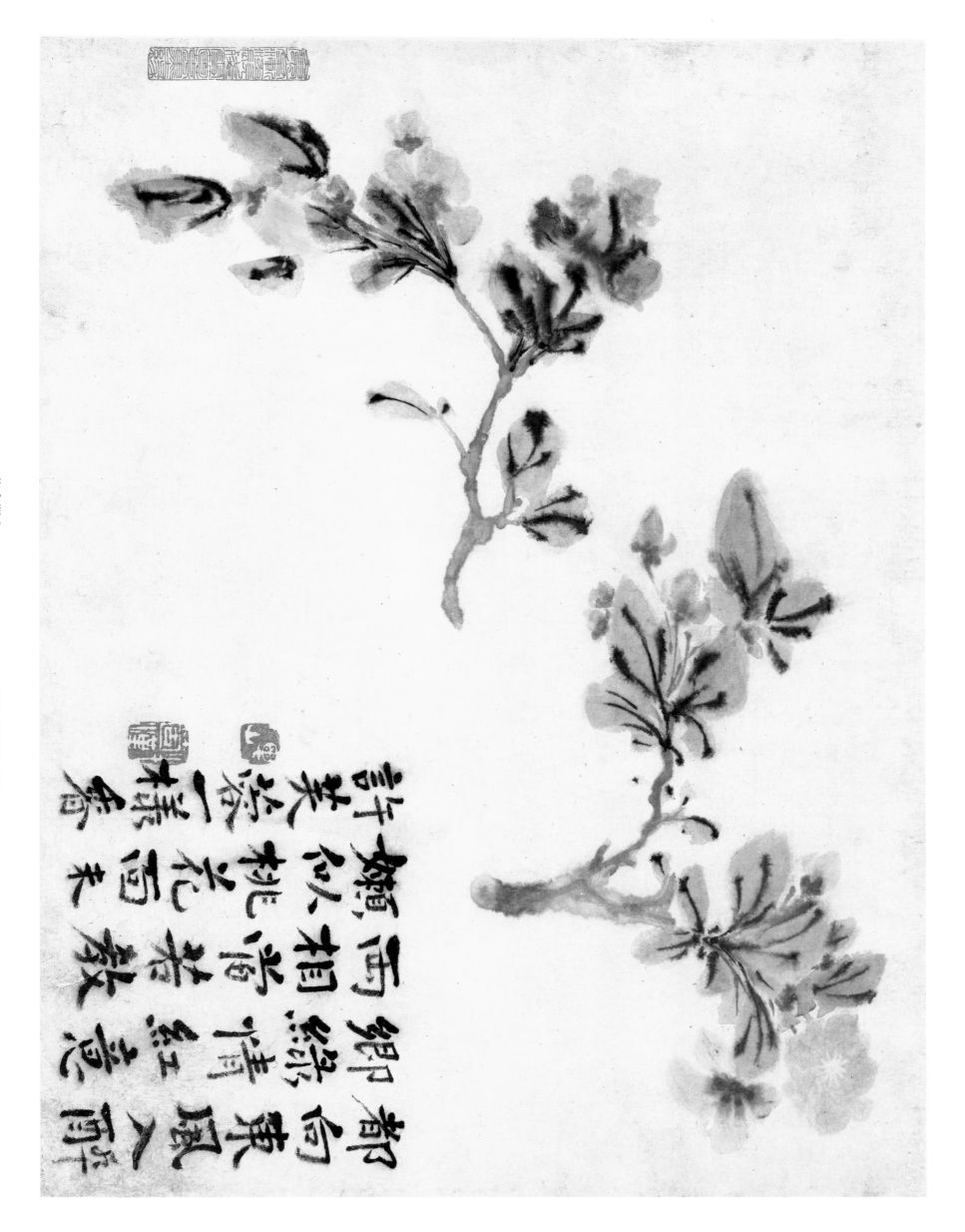

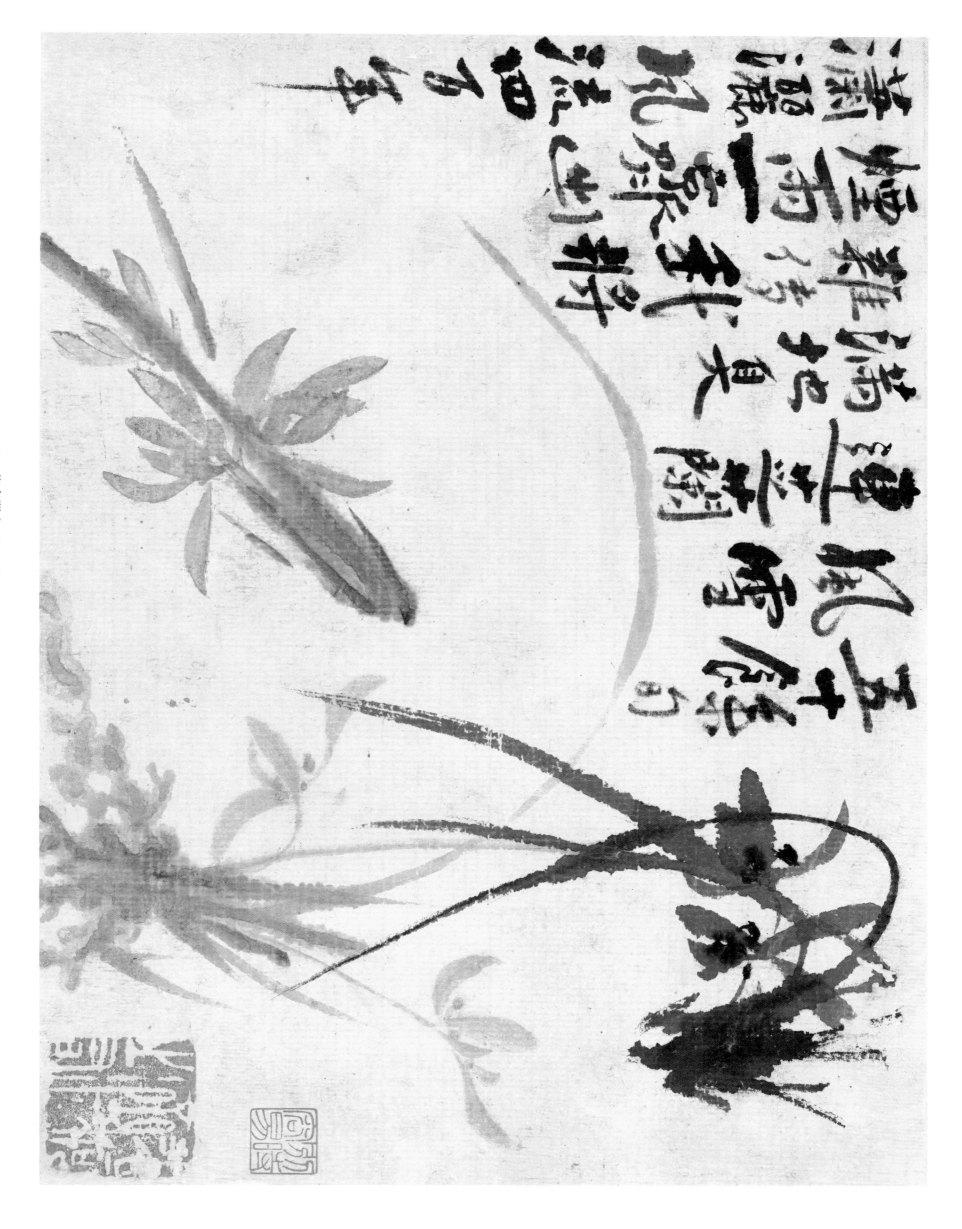

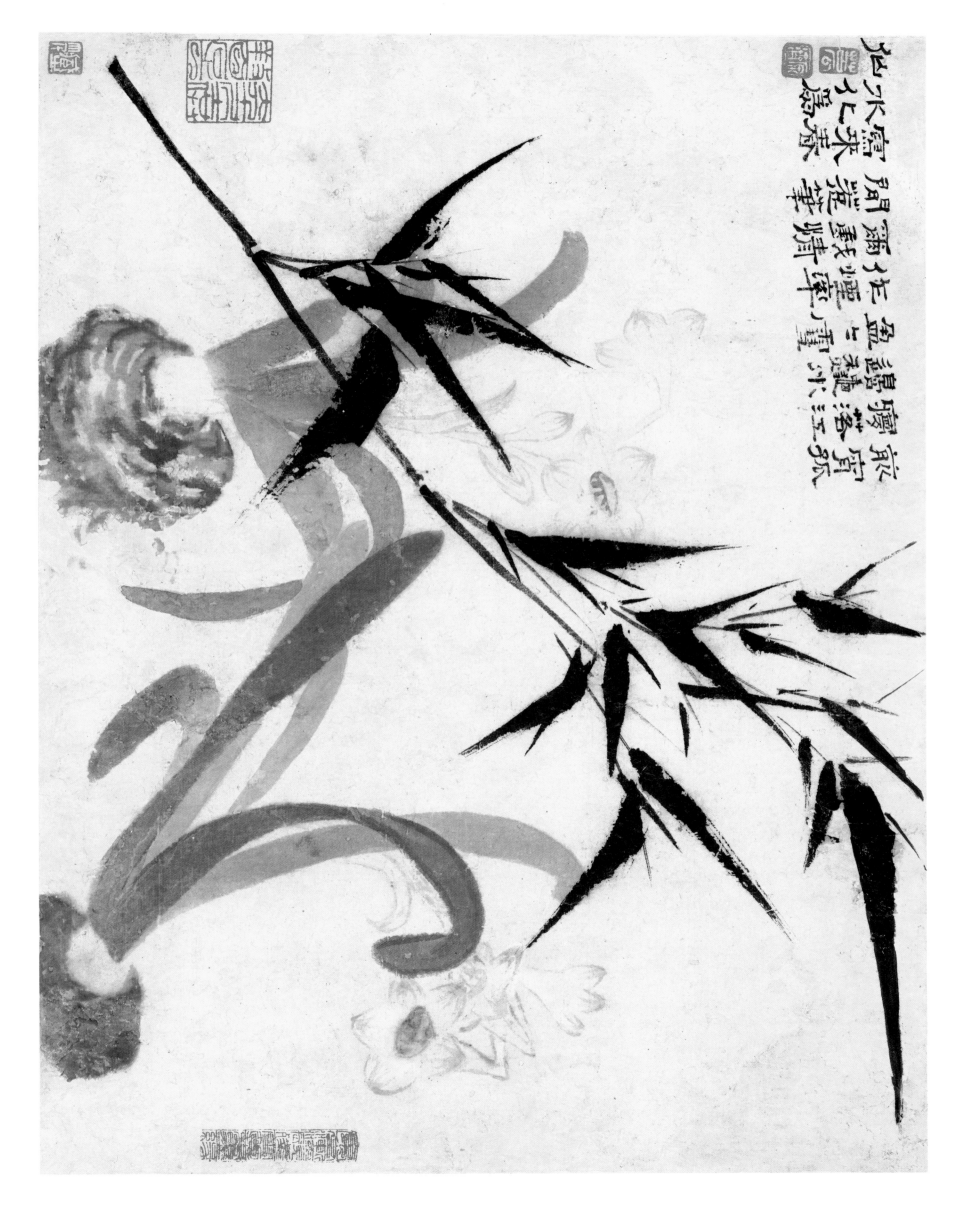

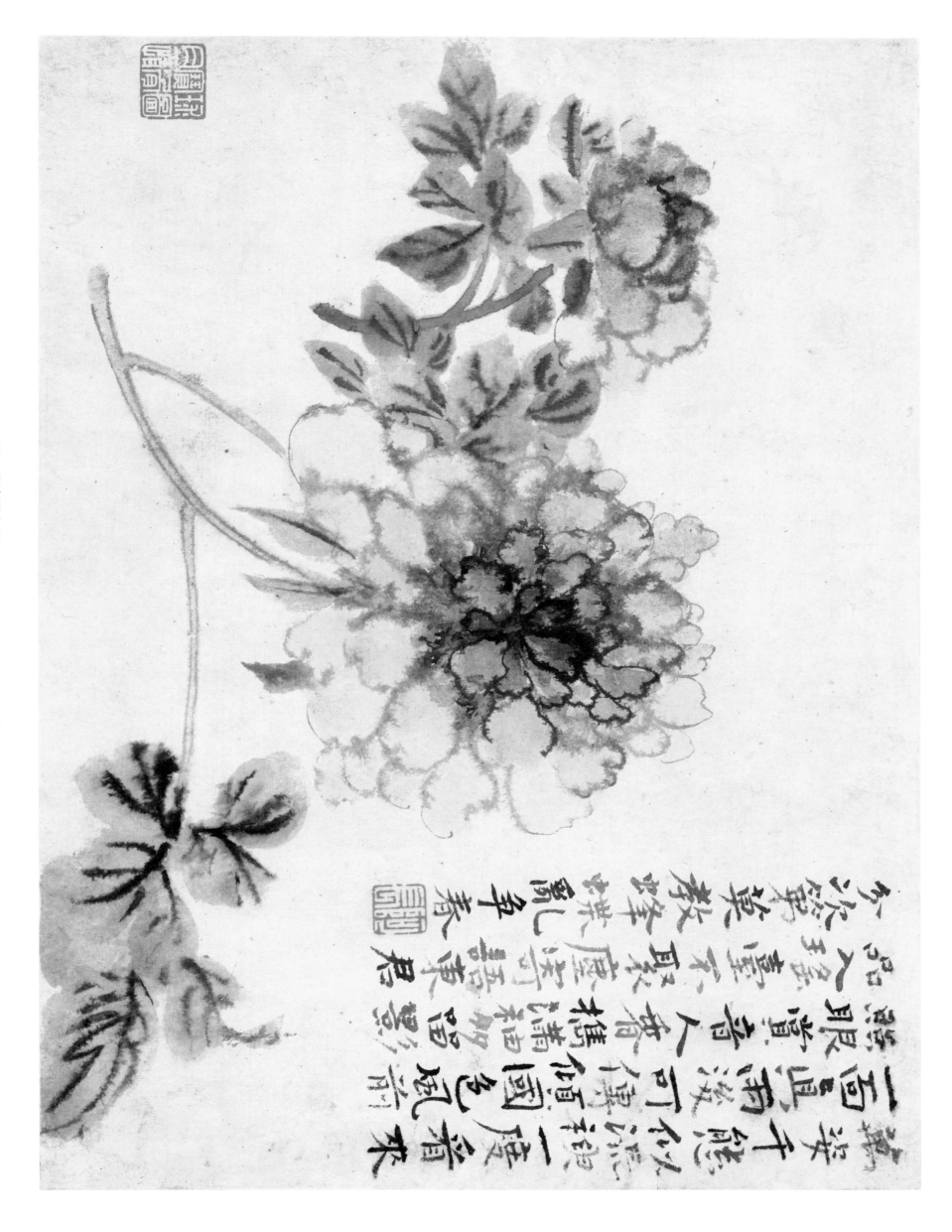

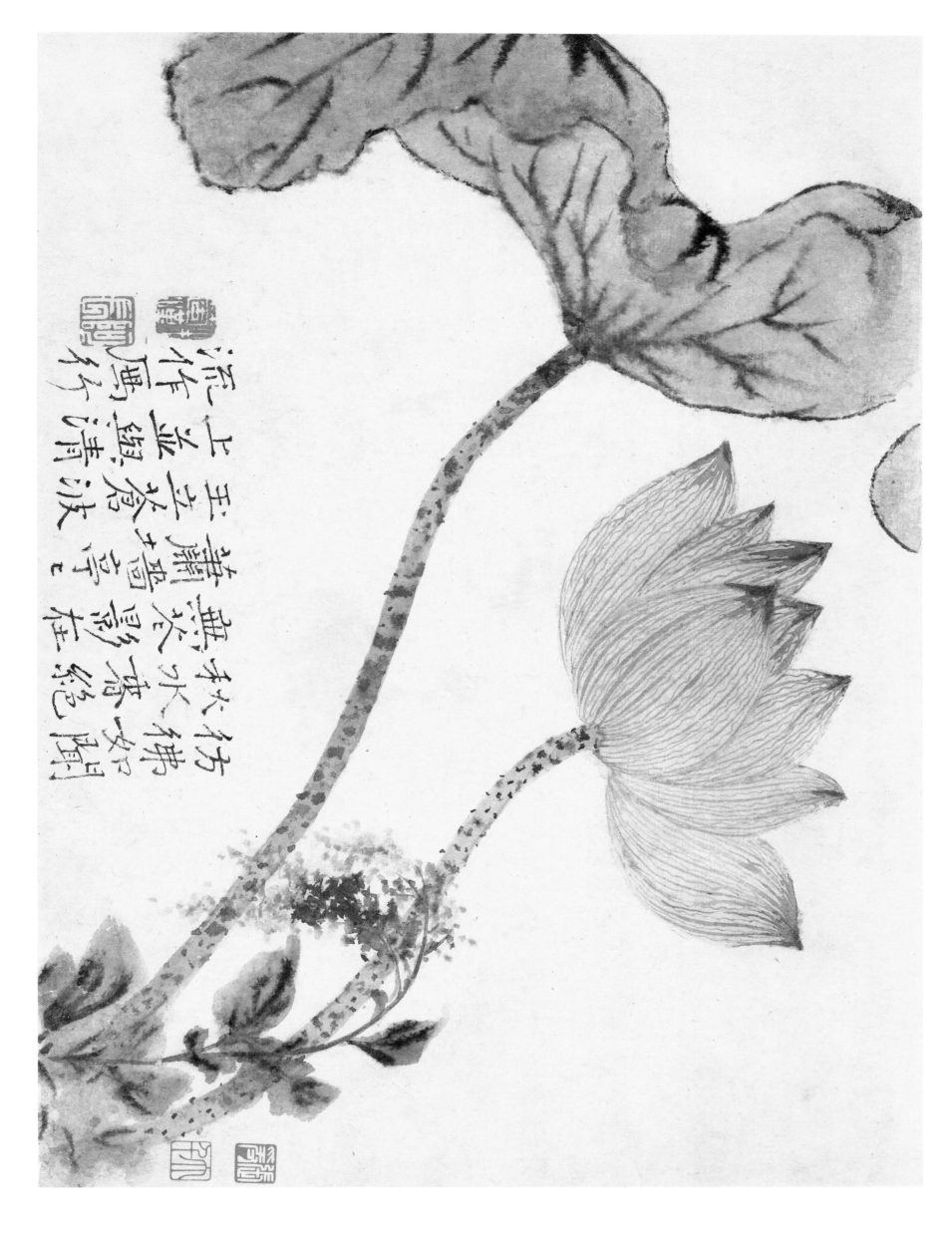

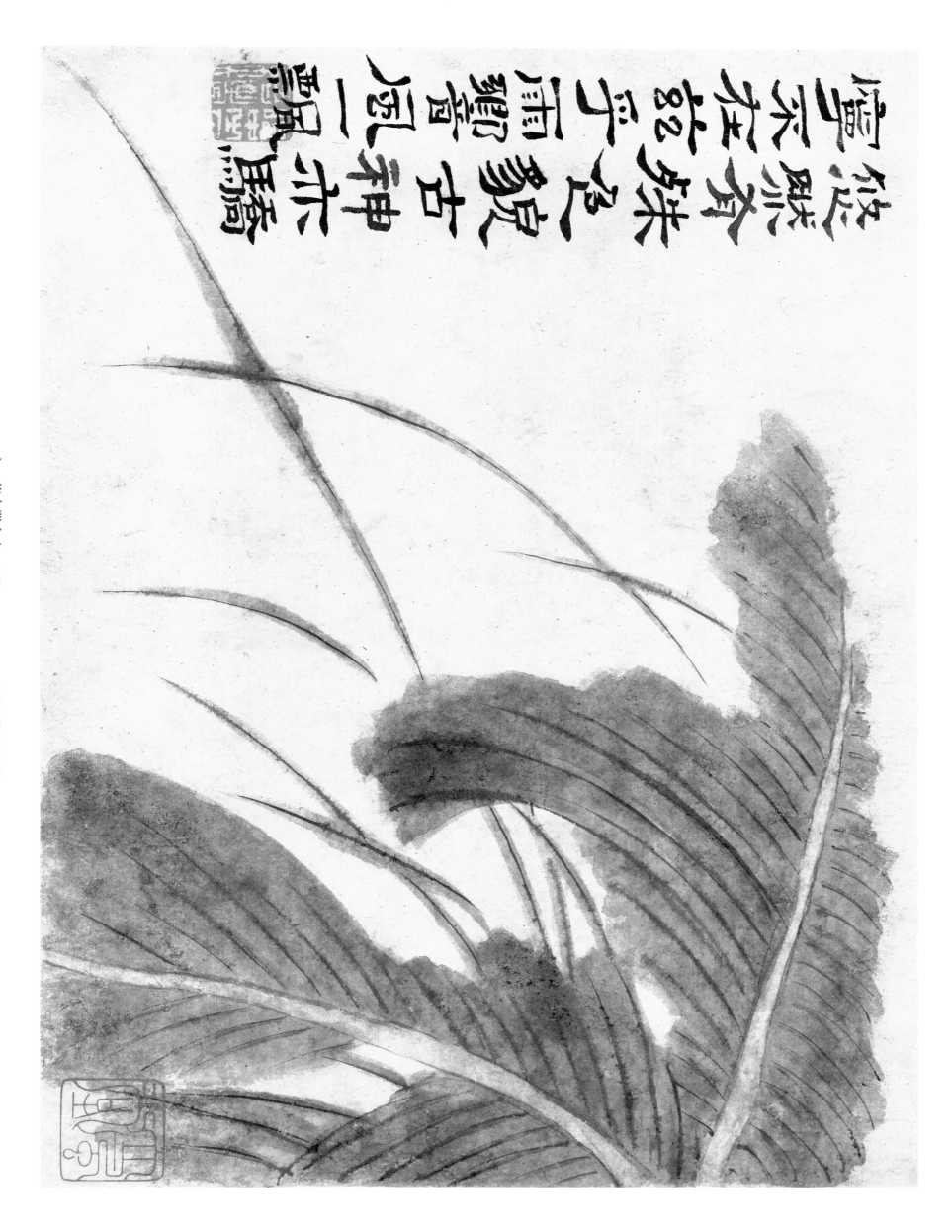

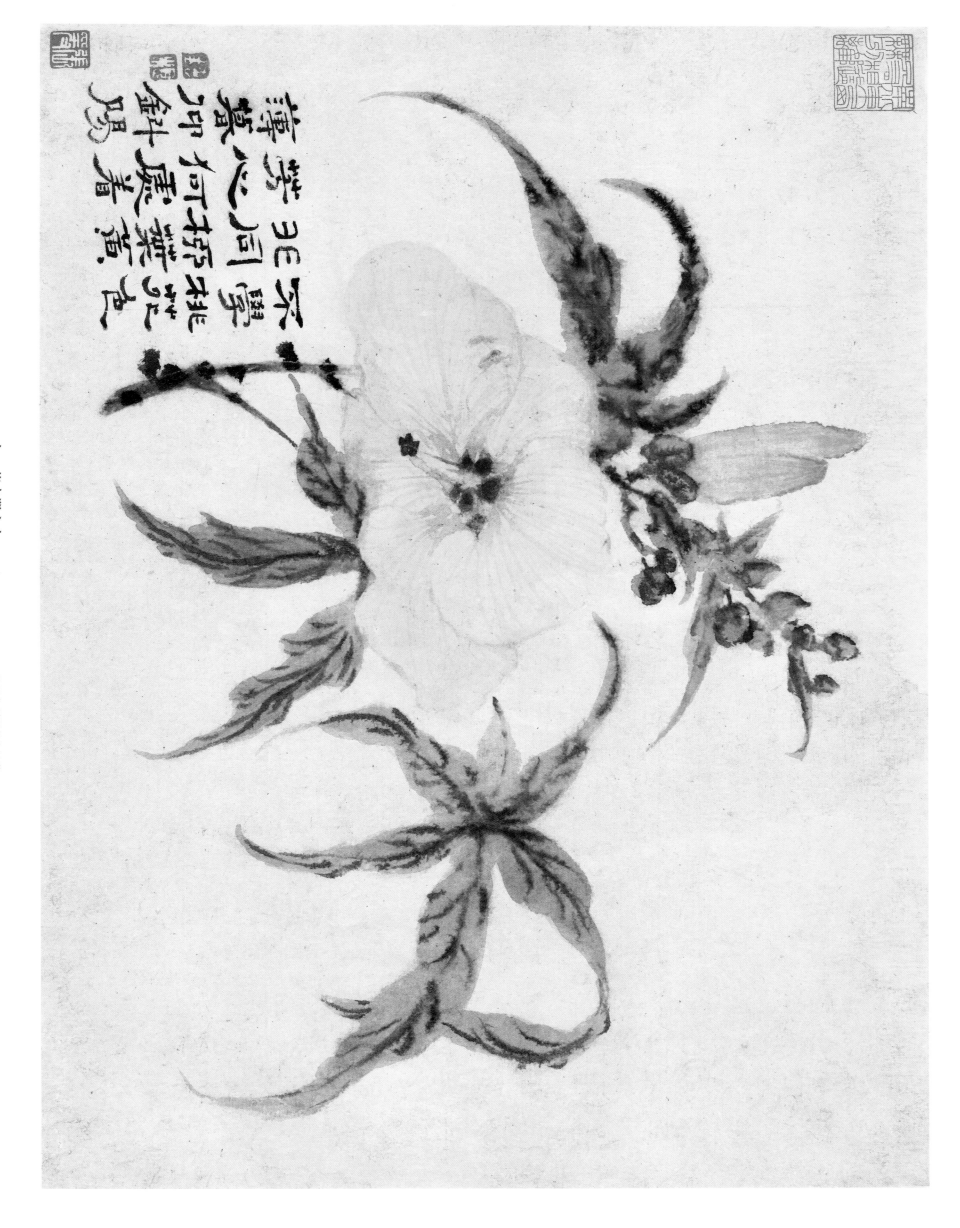

七 花卉冊之七　石濤　32.7cm×46cm　美國弗利爾美術館藏

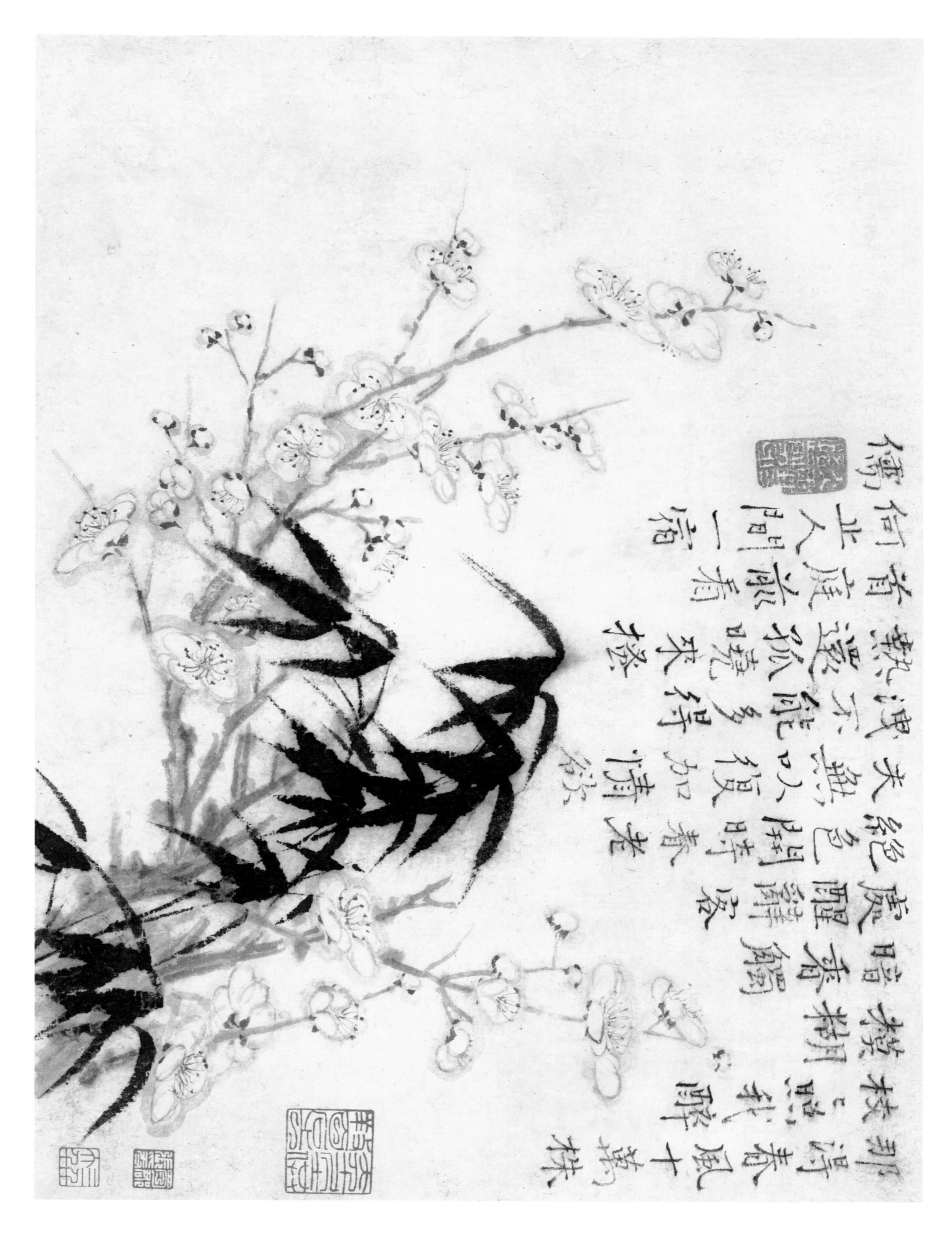

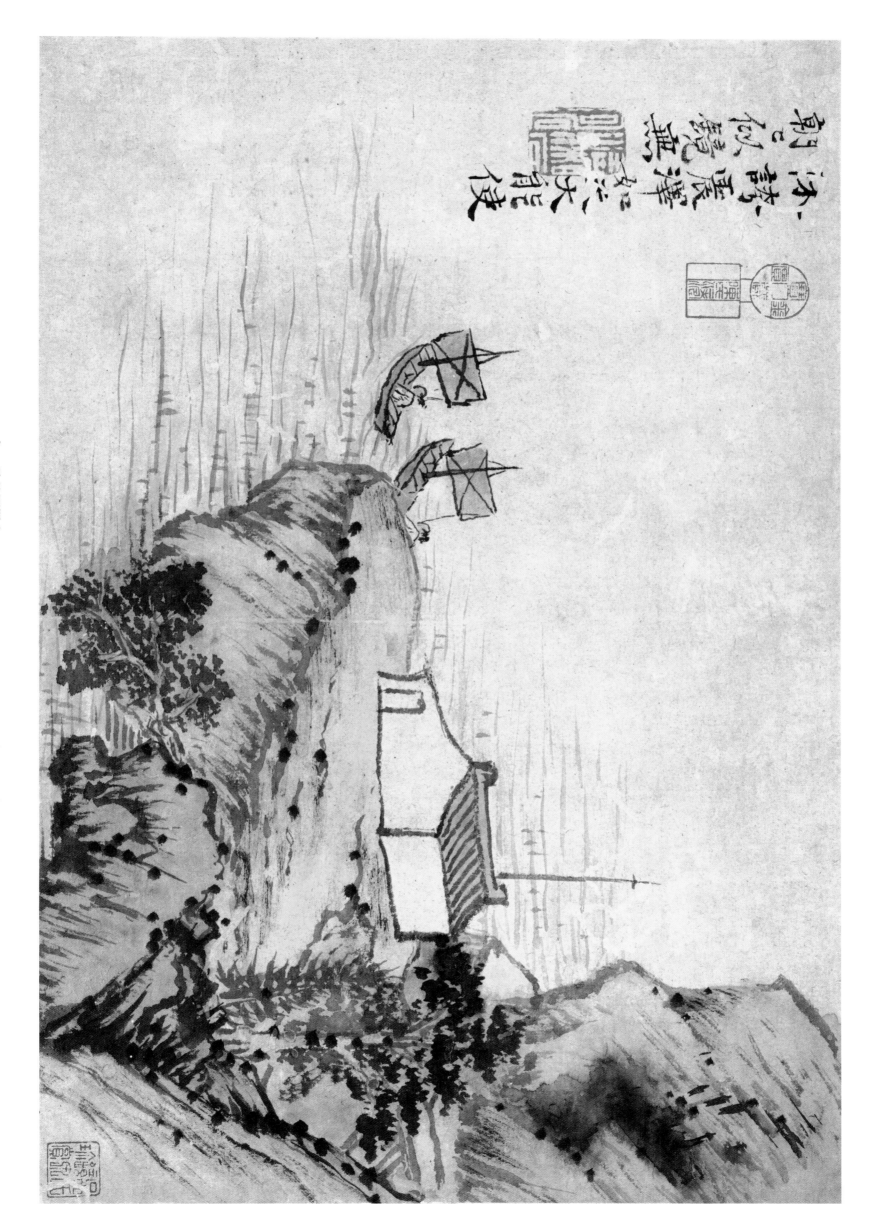

九 尋仙圖冊之一　石濤　21cm×31.4cm　美國大都會藝術博物館藏

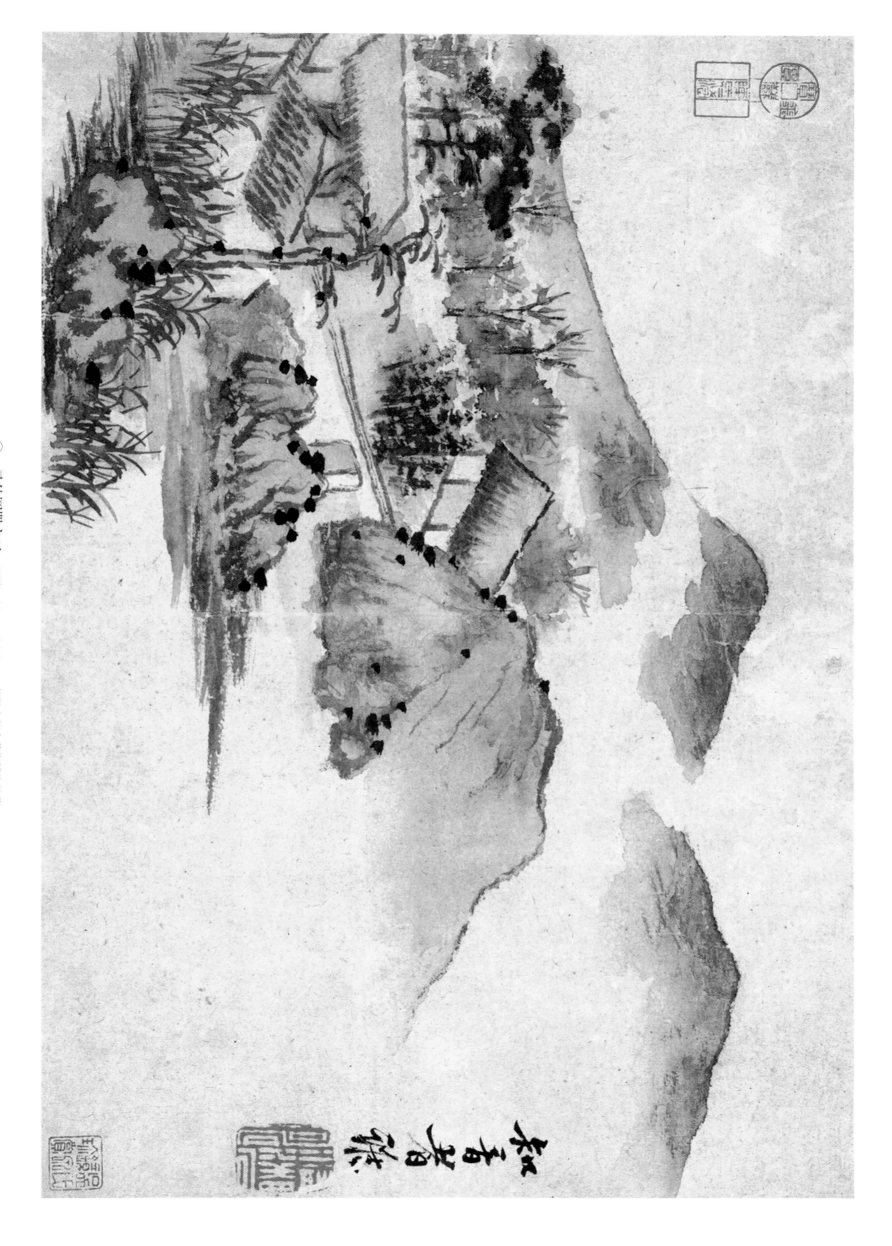

一〇　尋仙圖冊之二　石濤　21cm×31.4cm　美國大都會藝術博物館藏

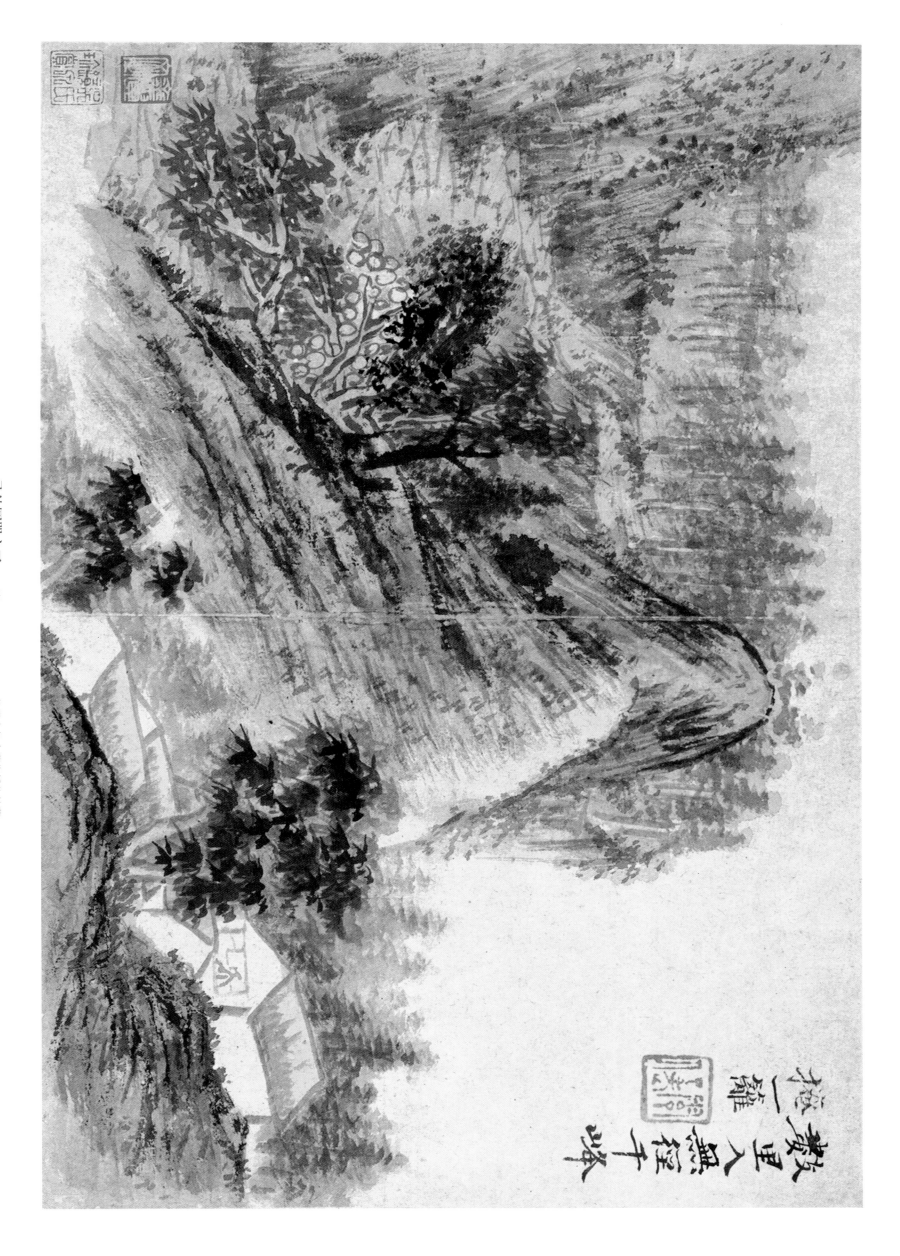

寻仙图册之三　　石涛　21cm×31.4cm　美国大都会艺术博物馆藏

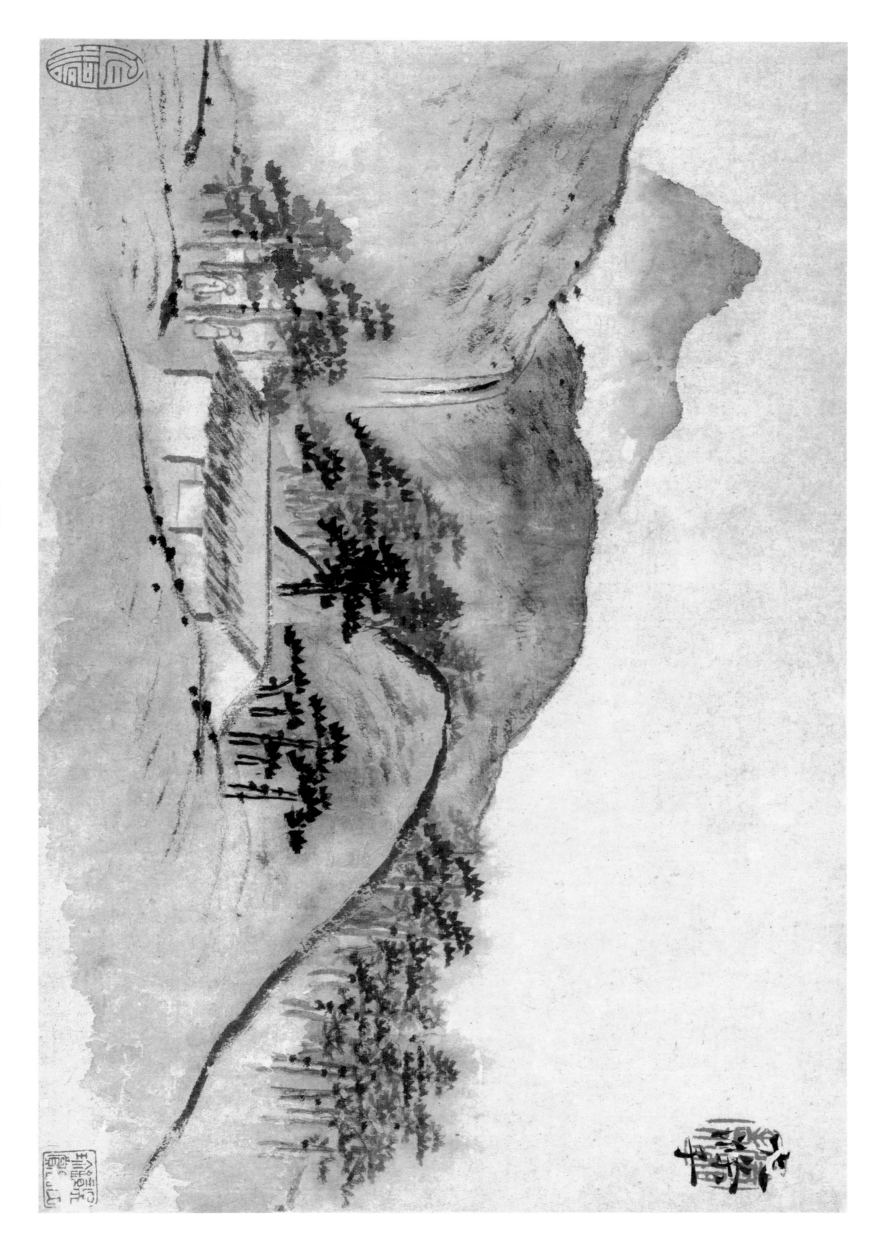

二 尋仙圖冊之四 石濤 21cm×31.4cm 美國大都會藝術博物館藏

一三　寻仙图册之五　石涛　21cm×31.4cm　美国大都会艺术博物馆藏

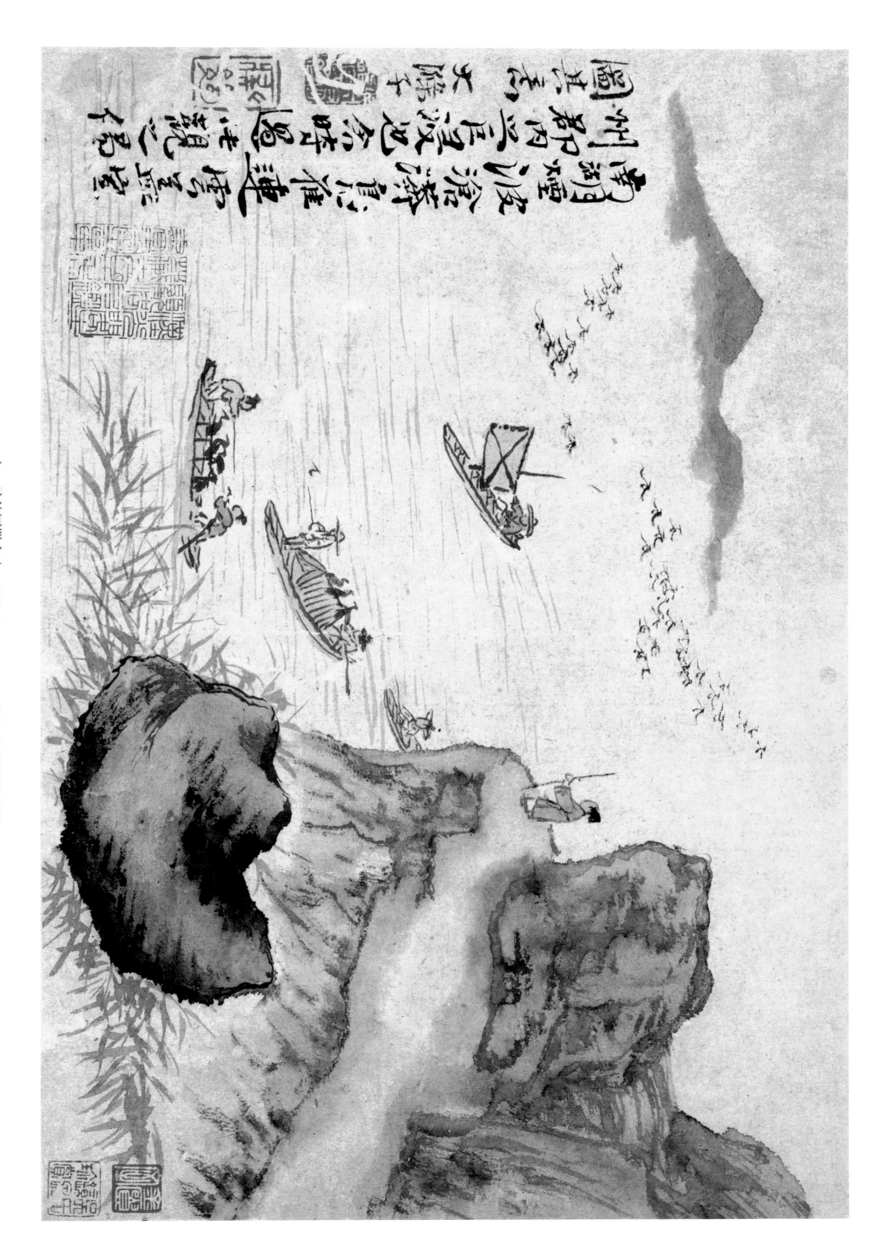

雁引愁心去山街好月来李白與夏十二登岳陽樓句道人偶爾寫意

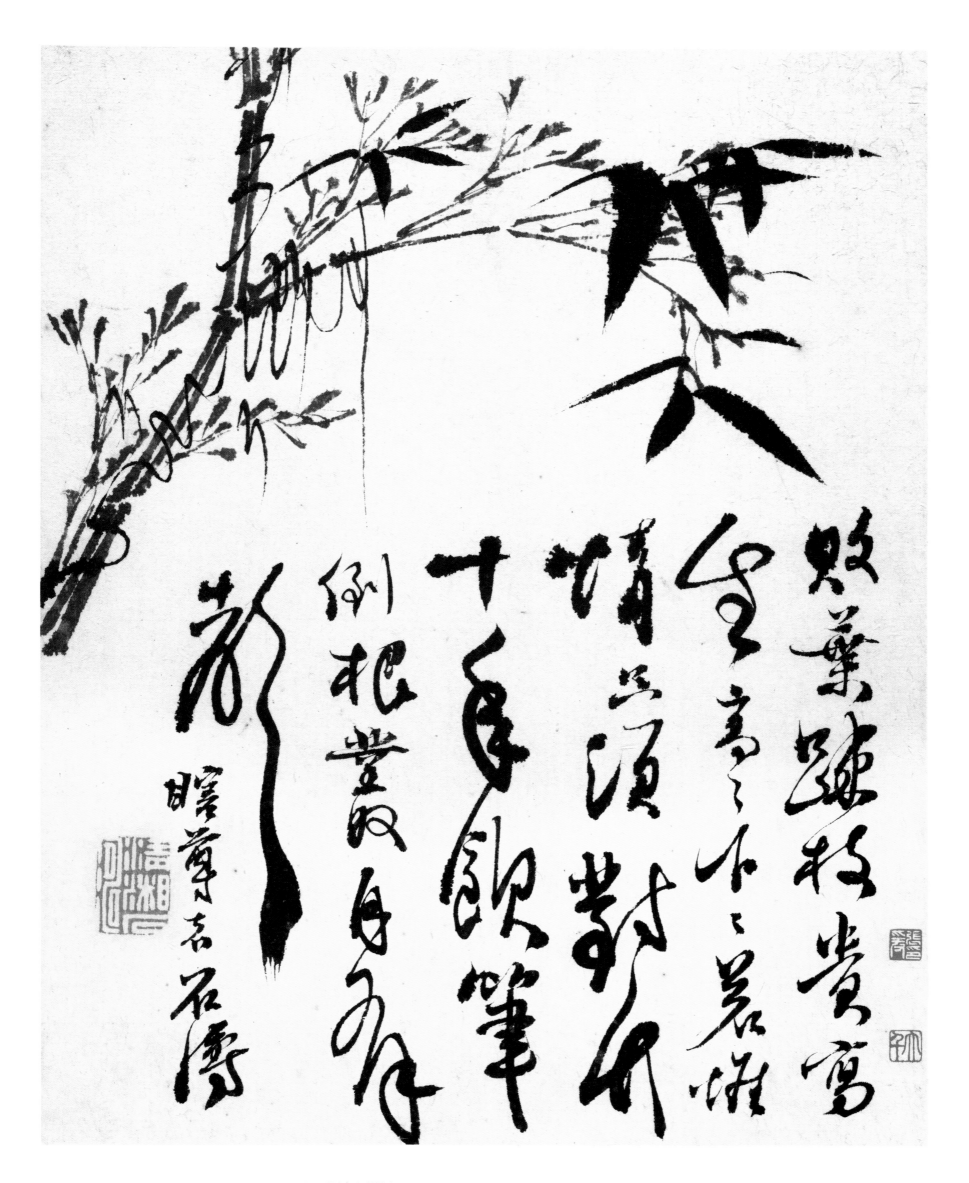

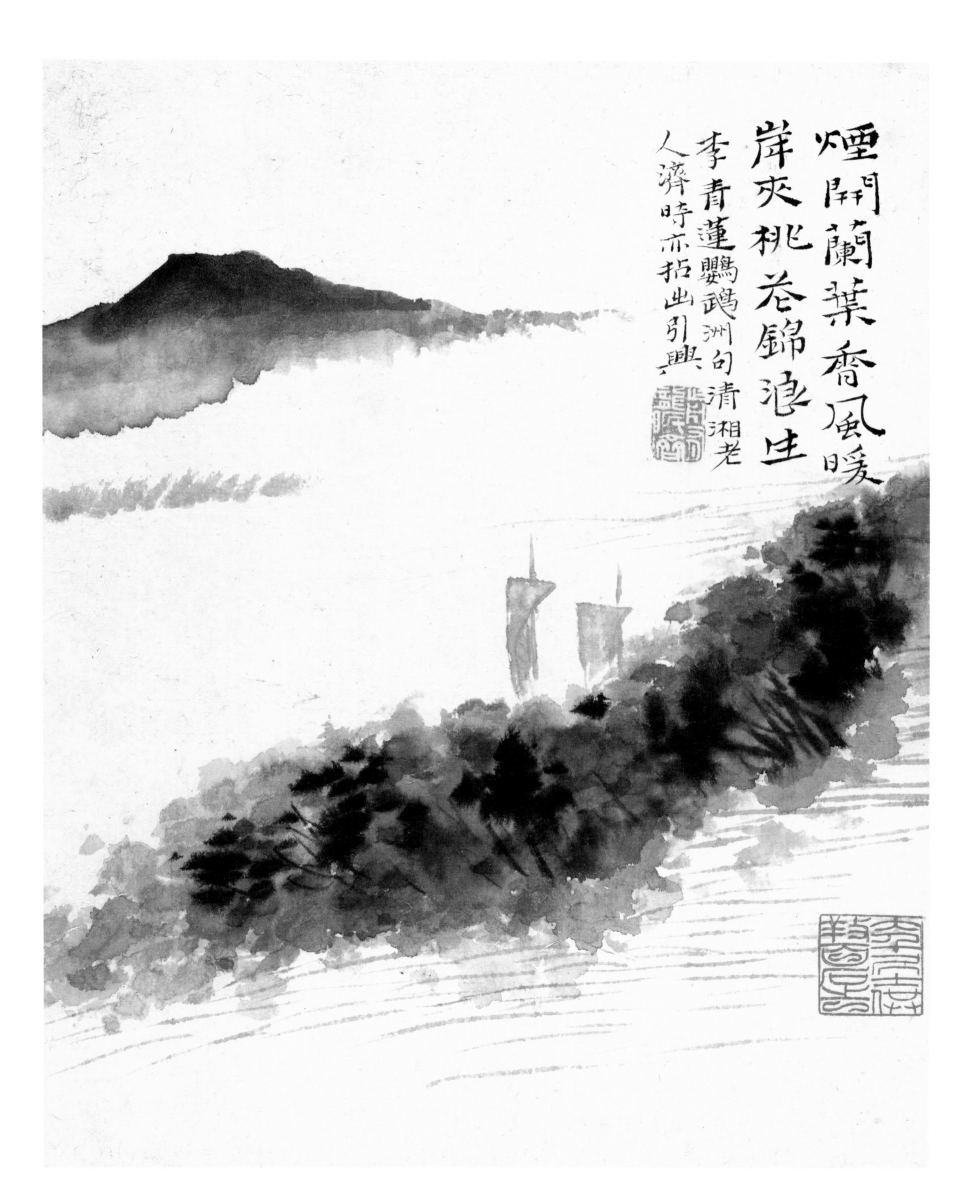

煙開蘭葉香風暖
岸夾桃花錦浪生
李青蓮鸚鵡洲句清湘老
人濟時亦拈出引興

一九　野色圖冊之三　石濤　27.6cm×24.1cm　美國大都會藝術博物館藏

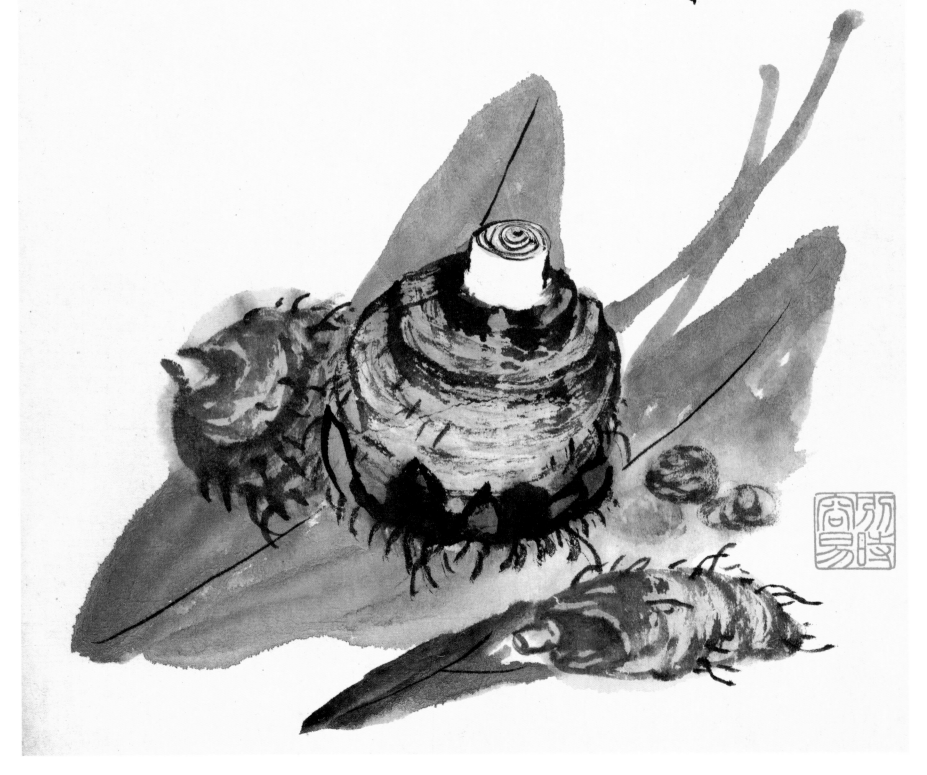

筍王安節贈予
有詞云銅鉢分泉
土爐煨芋信知予
者也郤可笑野人
今李餽幾筒大芋
子一時煨不熟都
帶生吃君賦道腹
中火候存幾分
清湘石道者濟

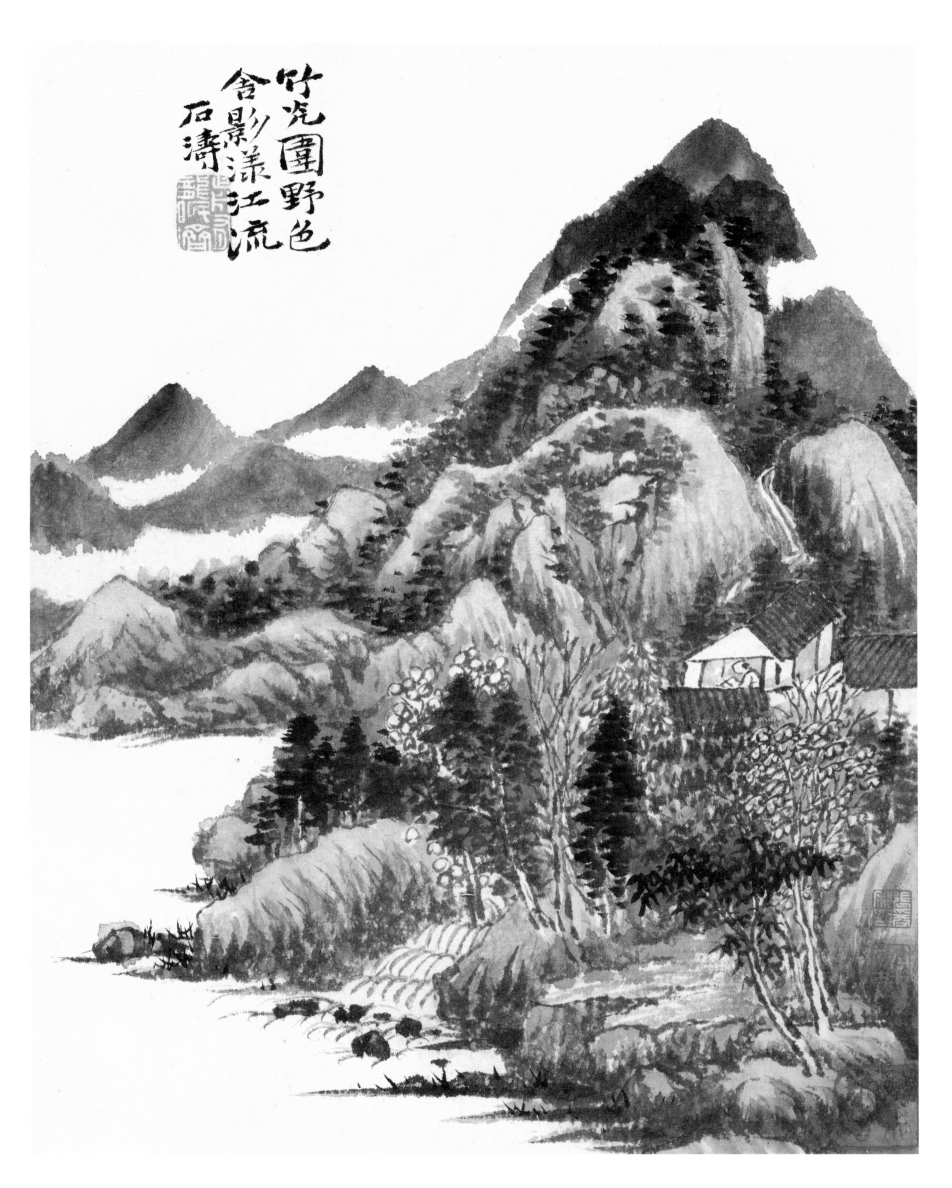

竹光圍野色
舍影漾江流
石濤

二一　野色圖册之五　石濤　27.6cm×24.1cm　美國大都會藝術博物館藏

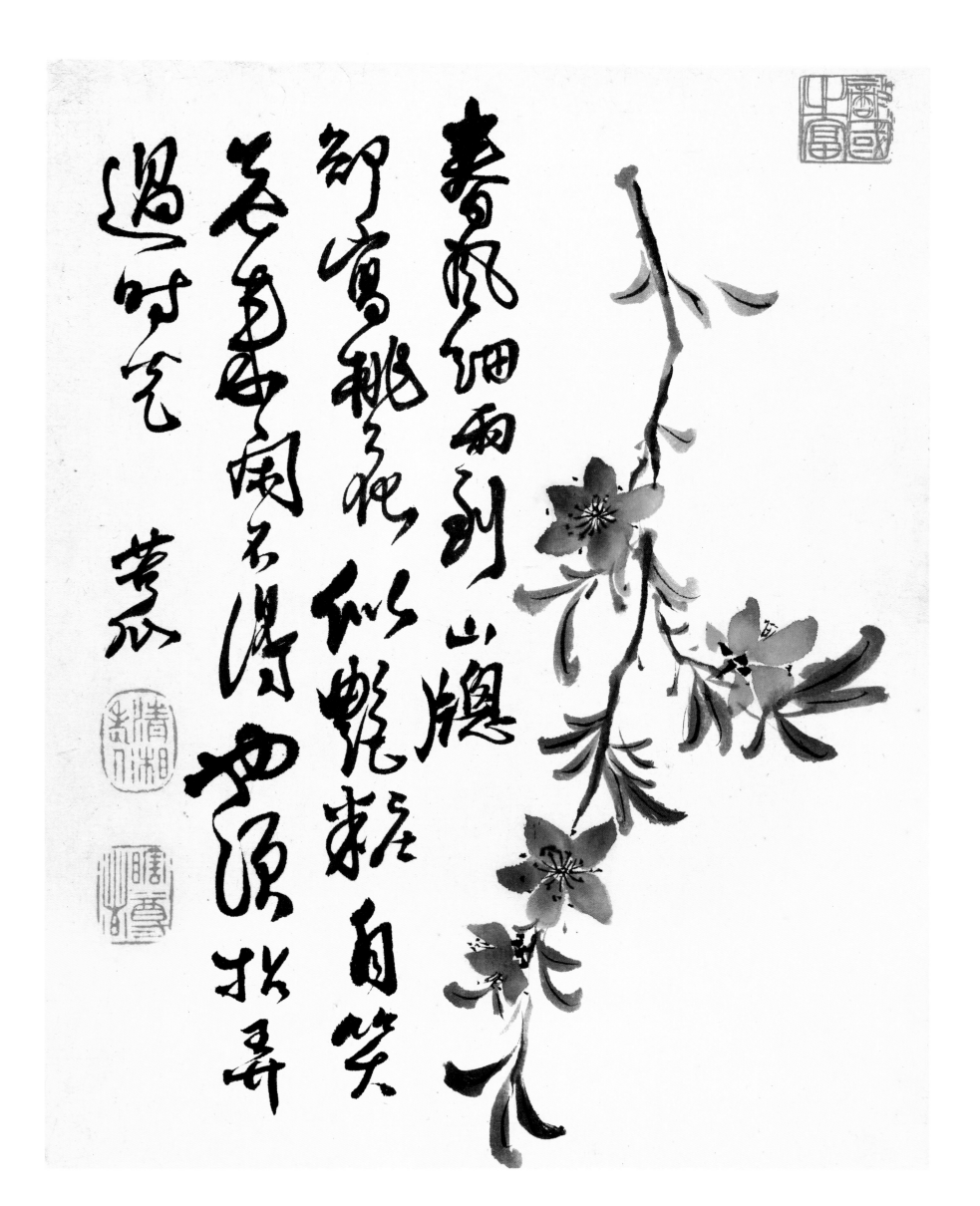

春风细雨到山塘
却宜桃花
似觉娇黠自笑
无聊开不得清闲消此身
过呼毫

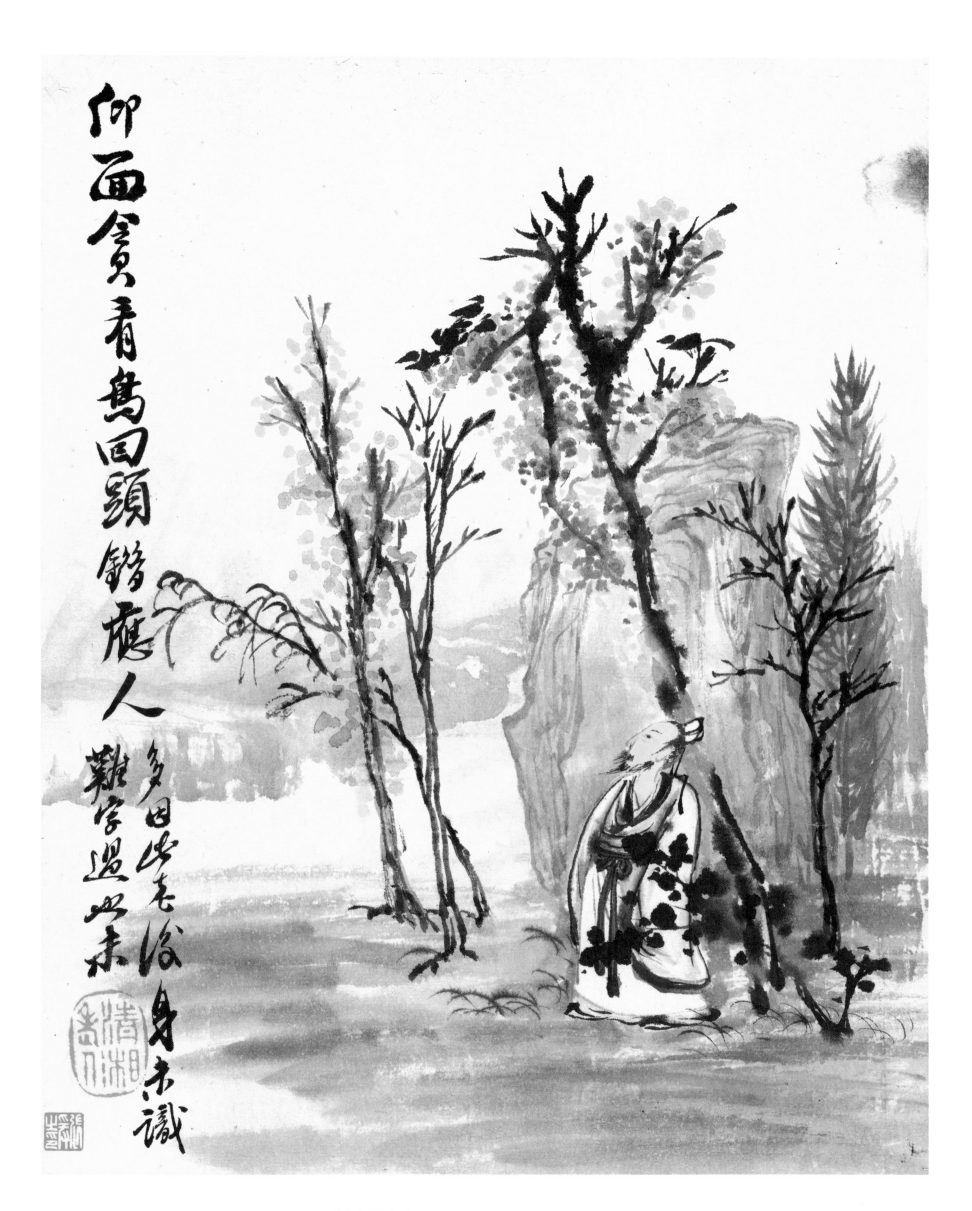

仰面貪看烏回頭錯應人
難字邊此來多田此老後身朱識

二三　野色圖册之七　石濤　27.6cm×24.1cm　美國大都會藝術博物館藏

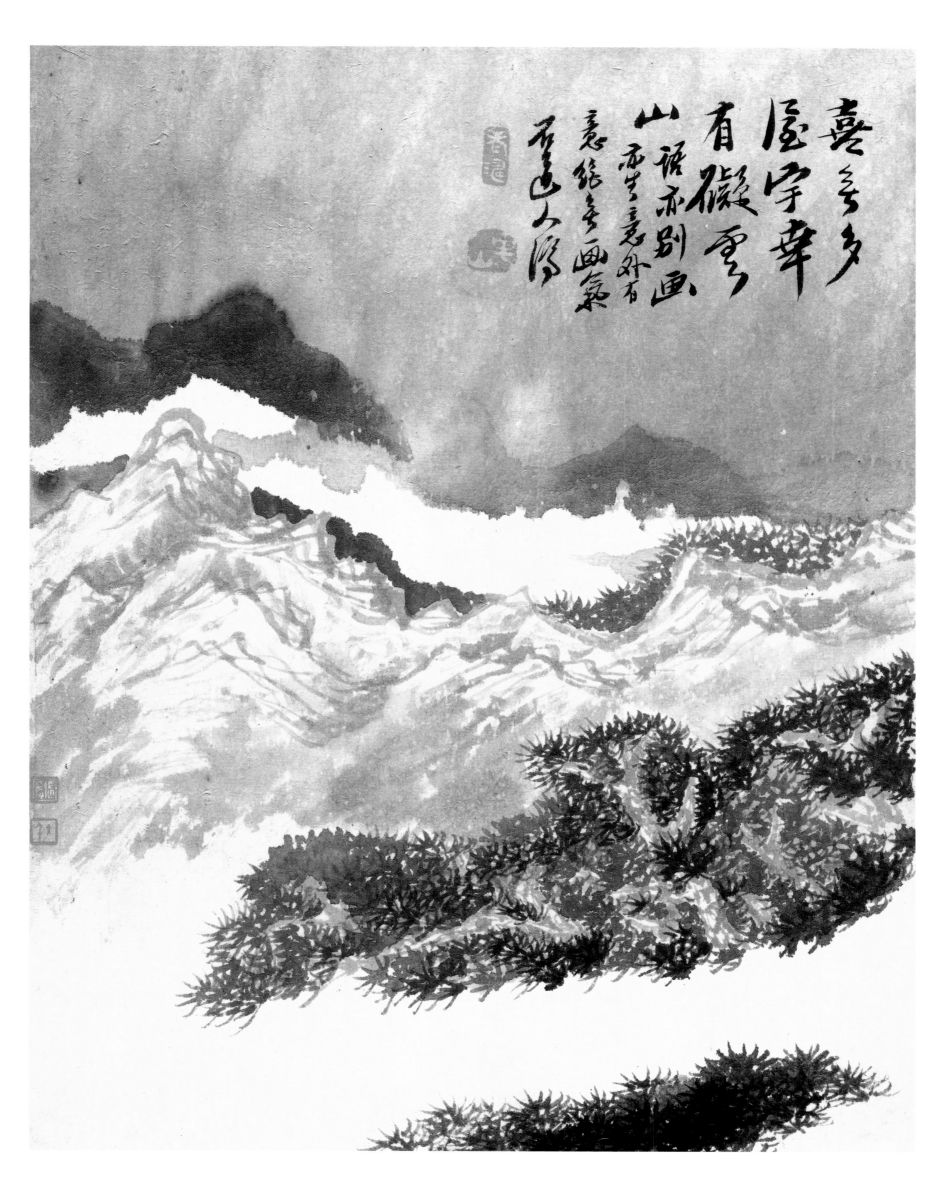

二四　野色圖册之八　石濤　27.6cm×24.1cm　美國大都會藝術博物館藏

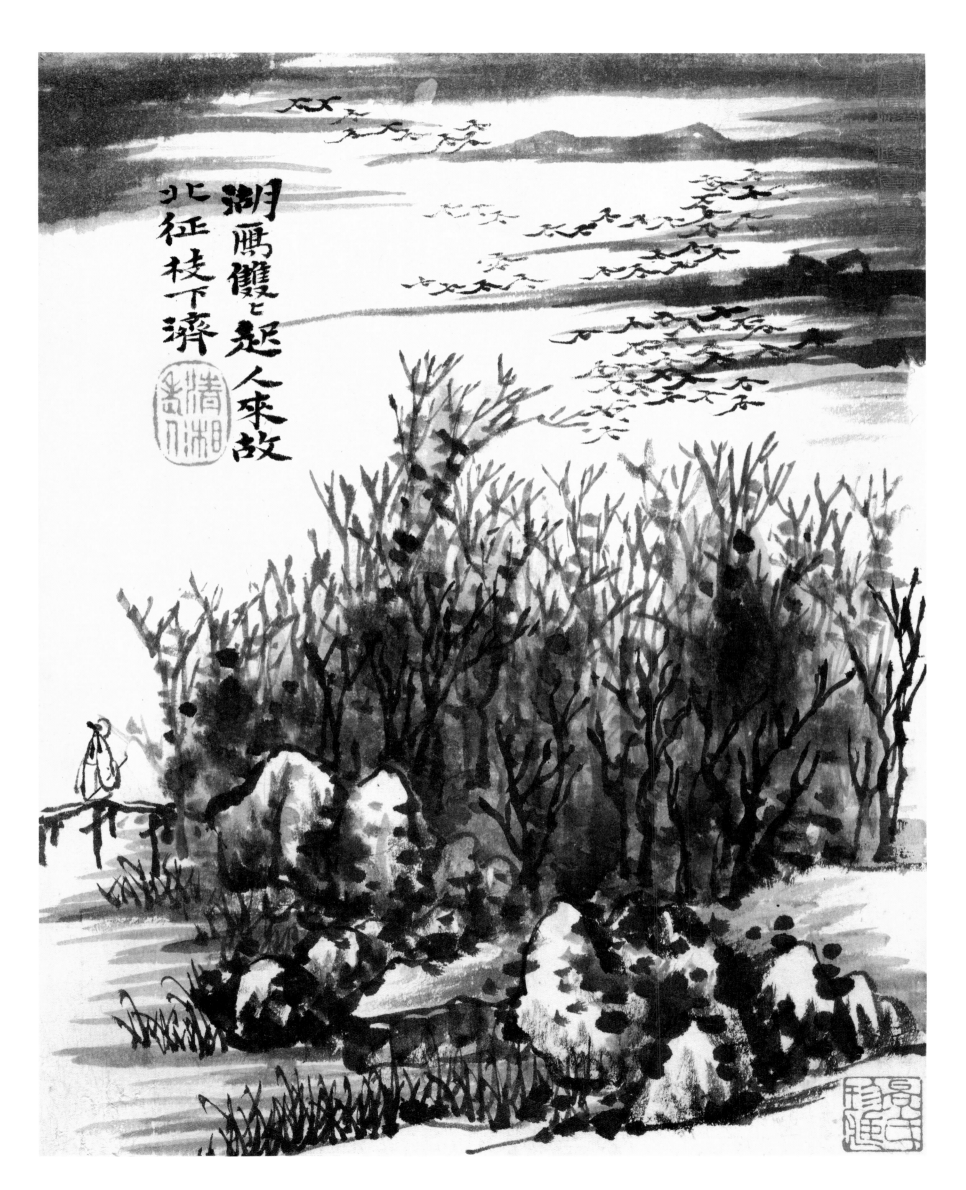

湖雁雙々起　人來故
北征枝下濟

二五　野色圖册之九　　石濤　27.6cm×24.1cm　美國大都會藝術博物館藏

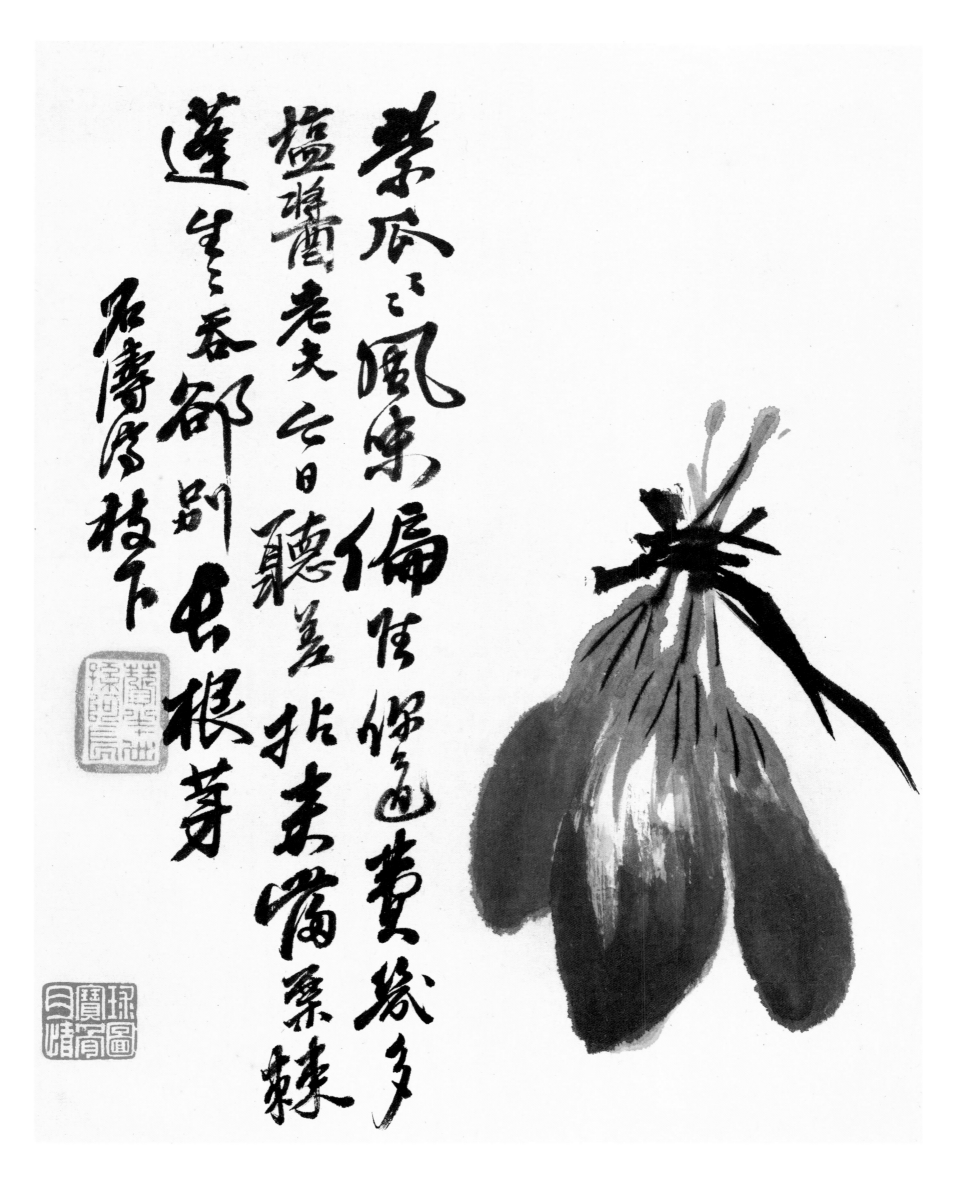

石神鑿苔天藉言清巒倍軒韶伊何年之開徑而罷敷以芳
馨兮紛舍香而吐萼或名祖而名國兮翩淡靜以綽約言
採折以贈貽兮非君子其誰托聊延佇以舒懷兮撫檐櫨而
命酌

清湘石濤濟大滌堂下

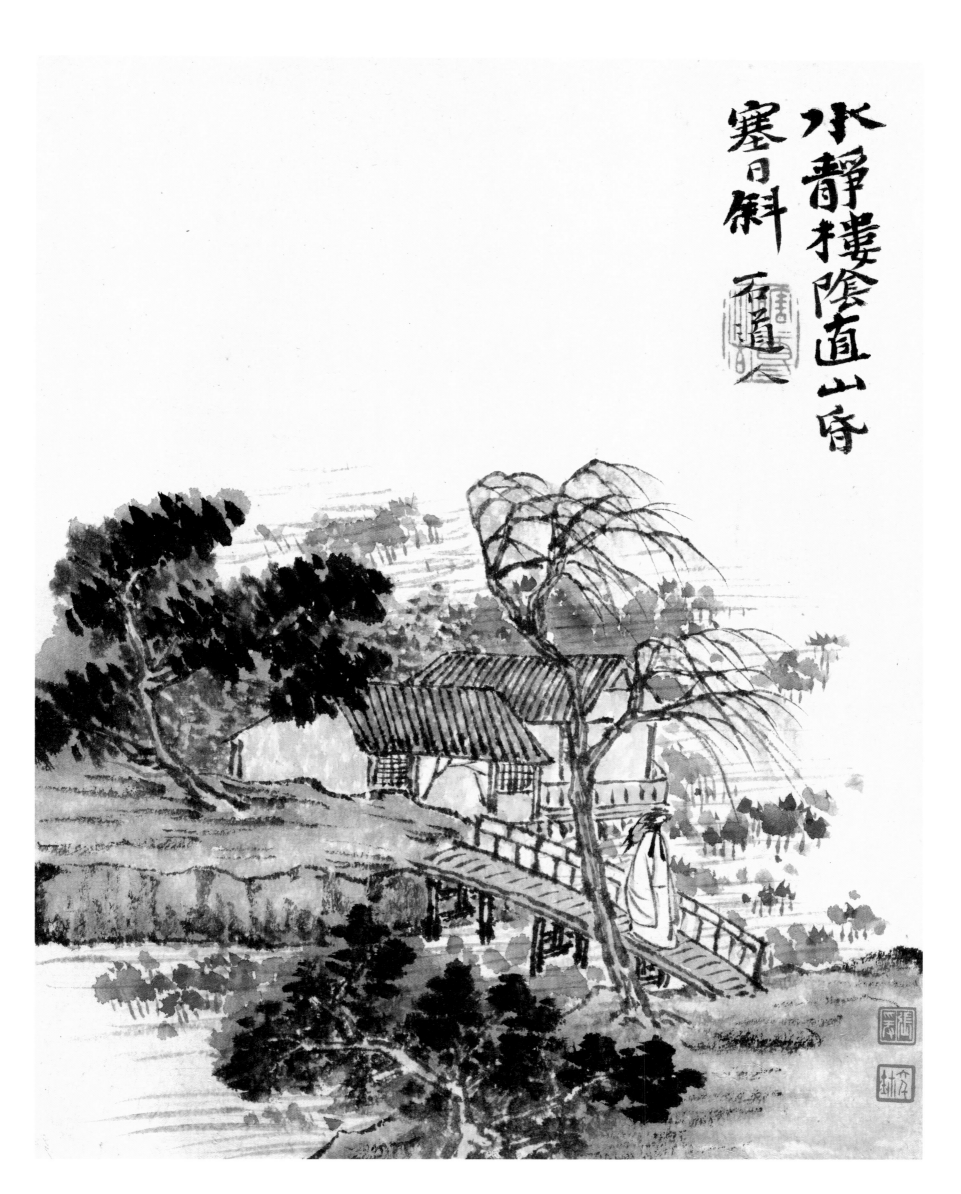

水靜樓陰直山昏
塞日斜 石道人

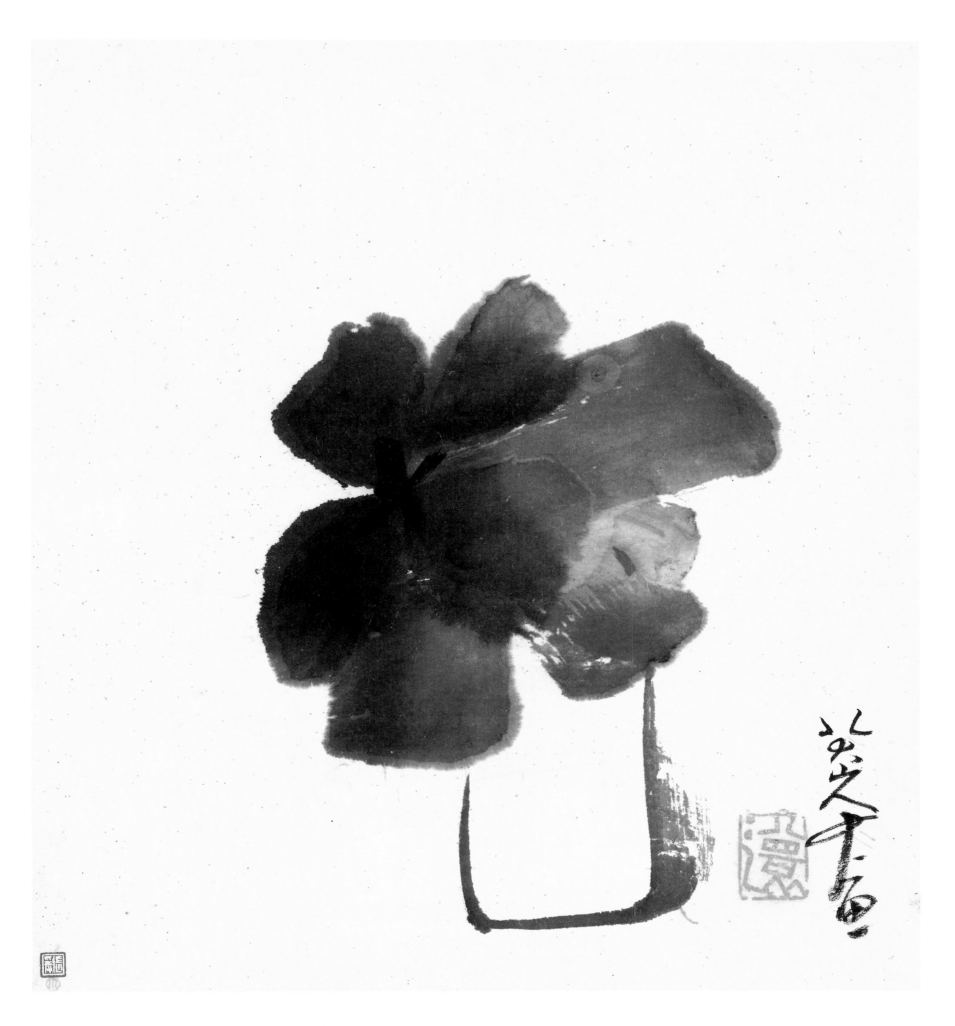

二九　花鸟蟲魚神品册之一　　八大山人　25.5cm×23cm　美國弗利爾美術館藏

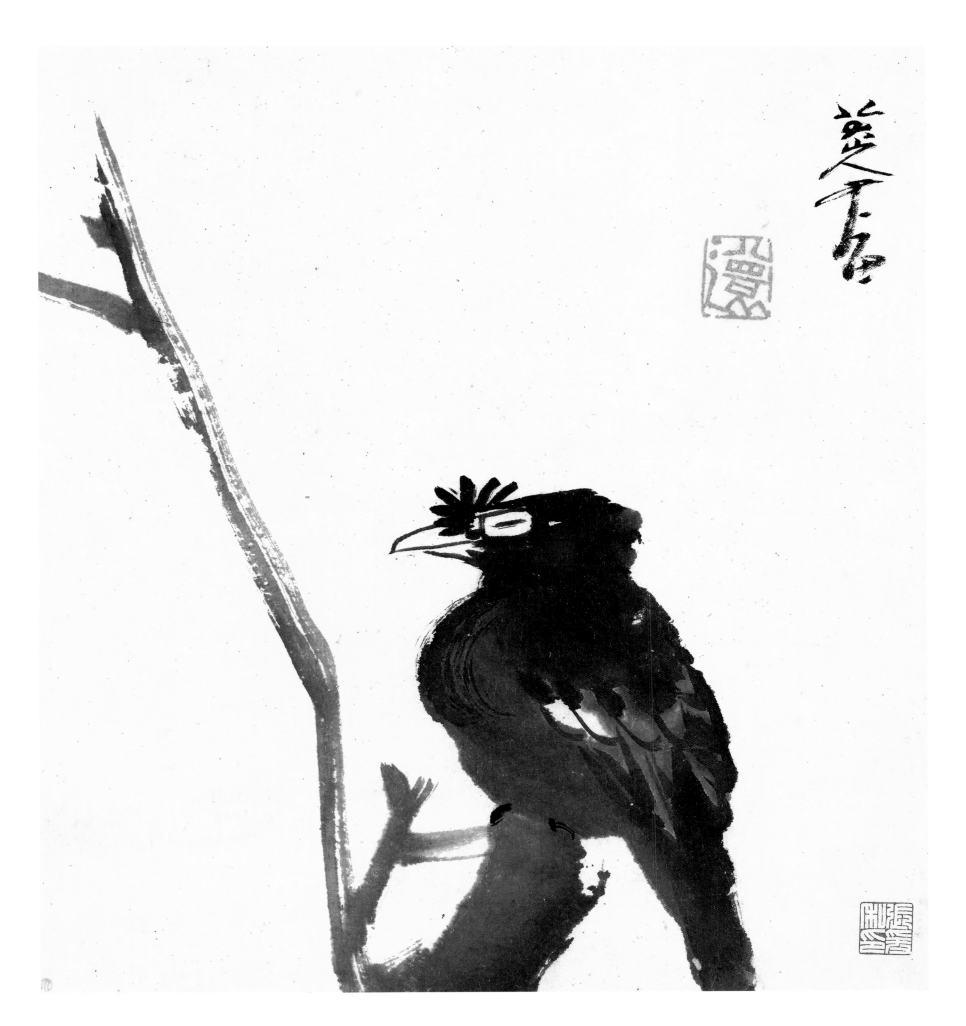

三〇　花鳥蟲魚神品册之二　八大山人　35cm×20cm　美國弗利爾美術館藏

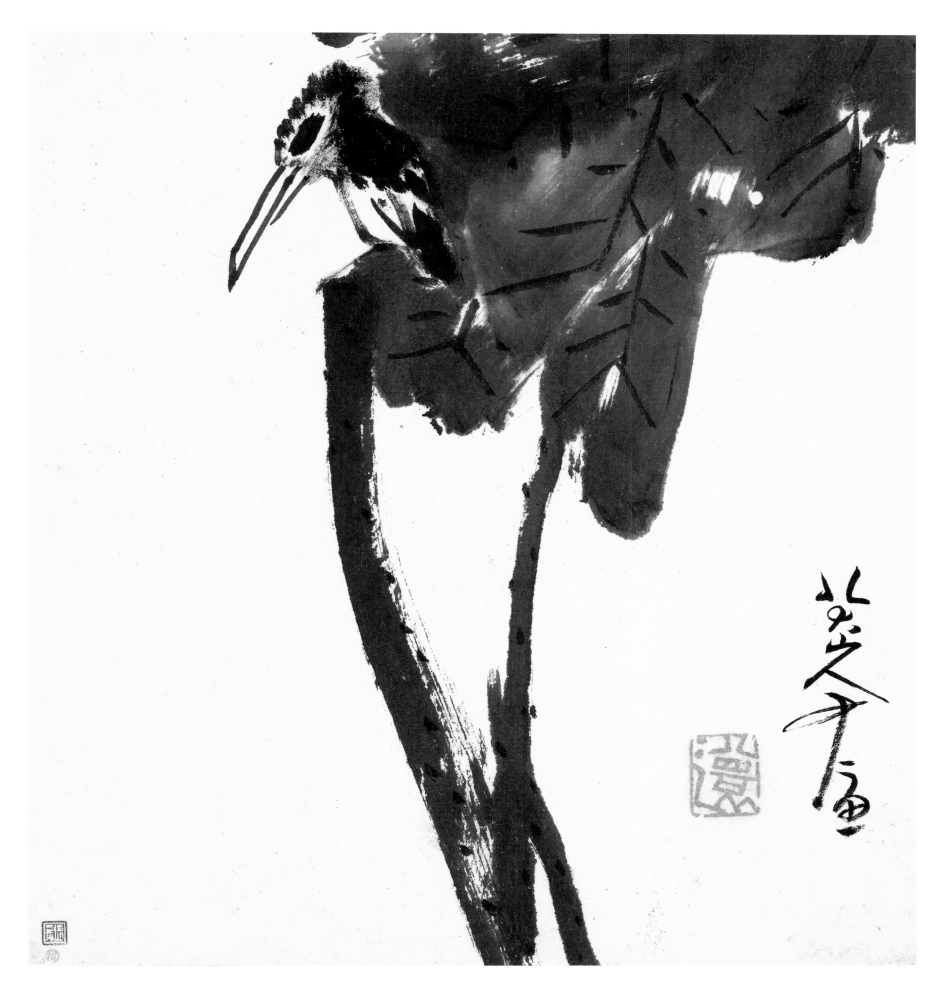

三一　花鳥蟲魚神品册之三　八大山人　35cm×20cm　美國弗利爾美術館藏

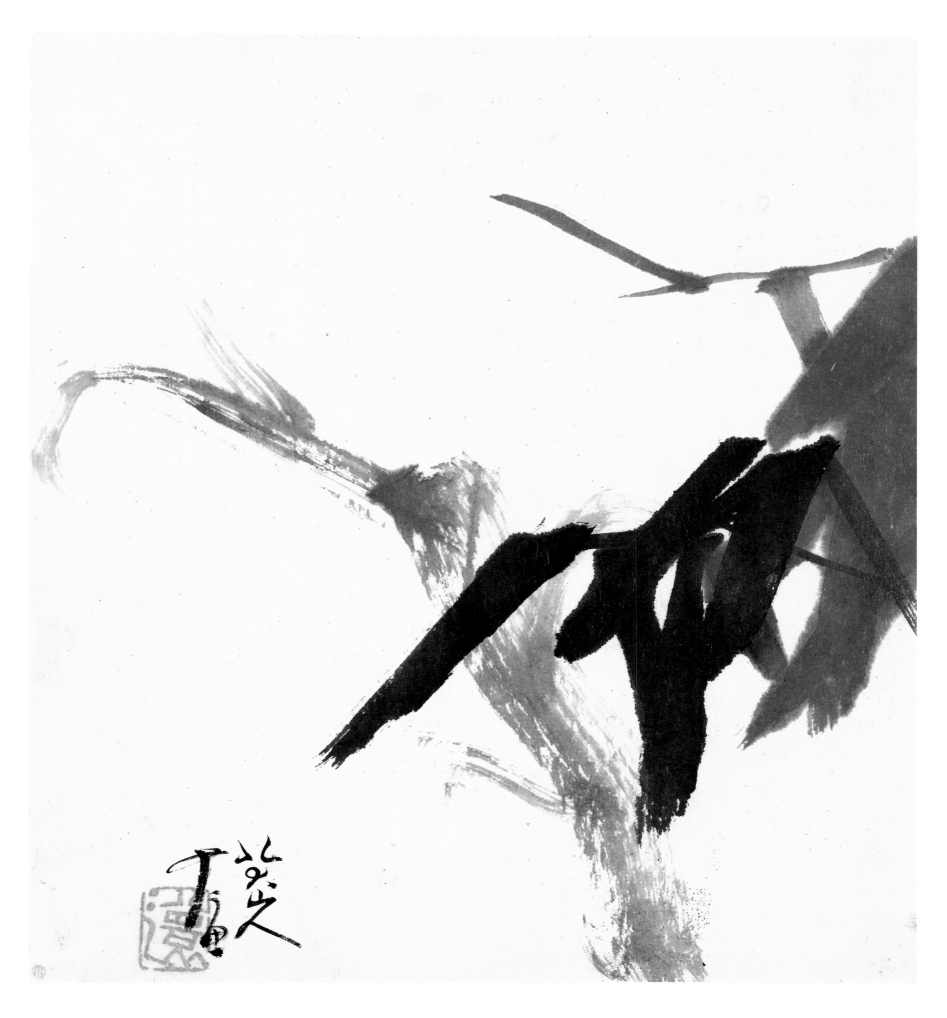

三二　花鳥蟲魚神品冊之四　八大山人　35cm×20cm　美國弗利爾美術館藏

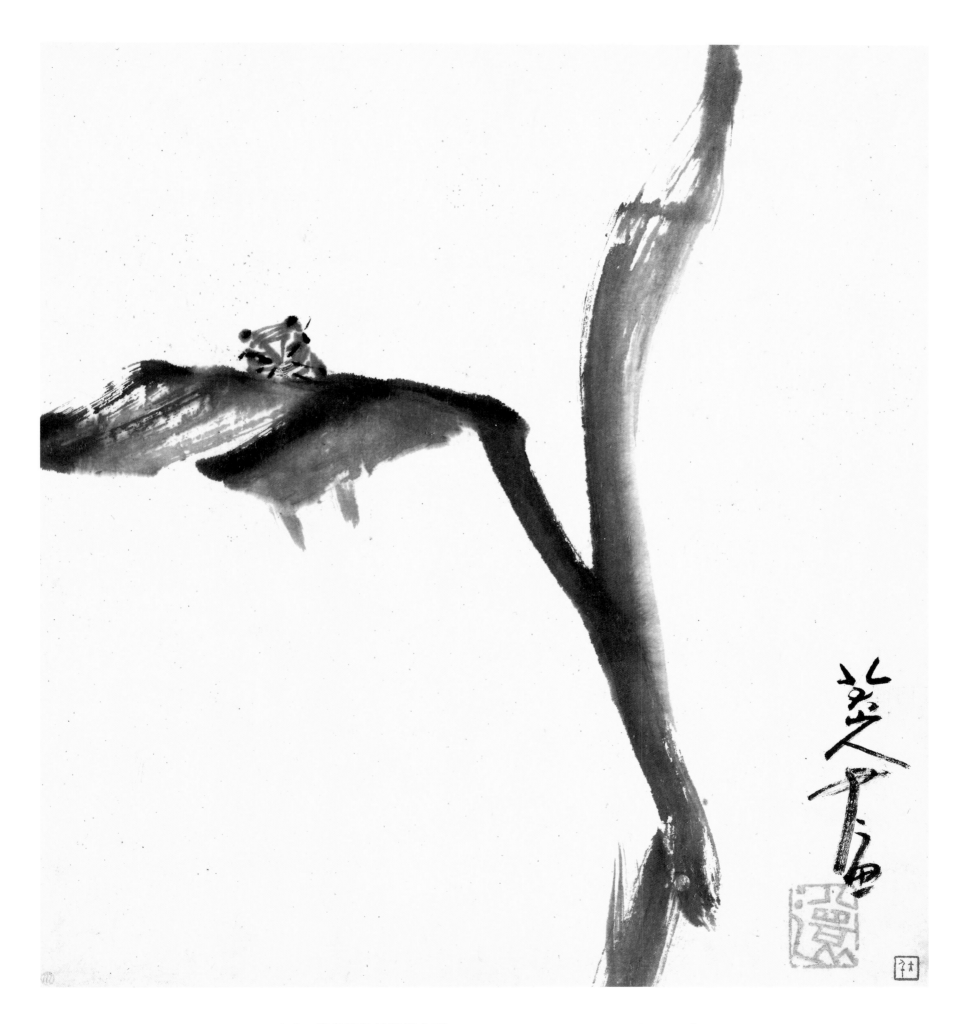

三三　花鳥蟲魚神品册之五　八大山人　35cm×20cm　美國弗利爾美術館藏

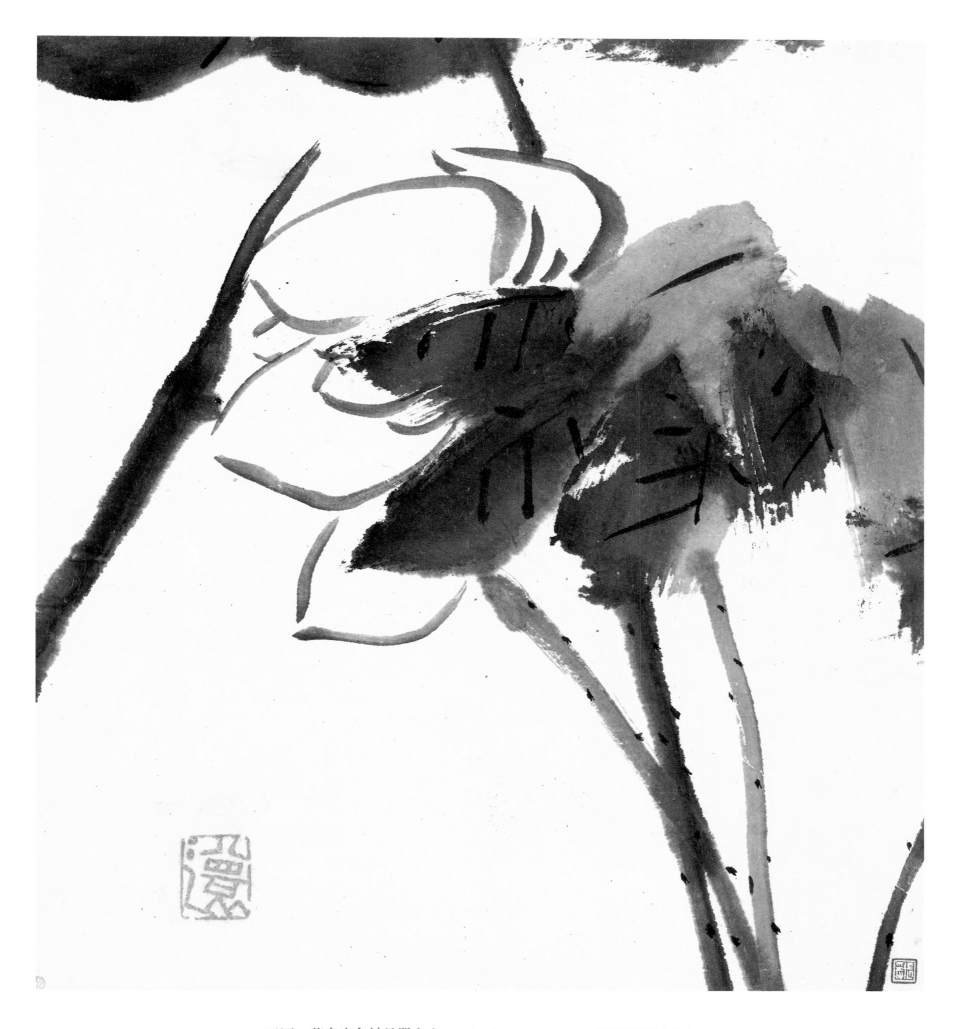

三四　花鳥蟲魚神品冊之六　八大山人　35cm×20cm　美國弗利爾美術館藏

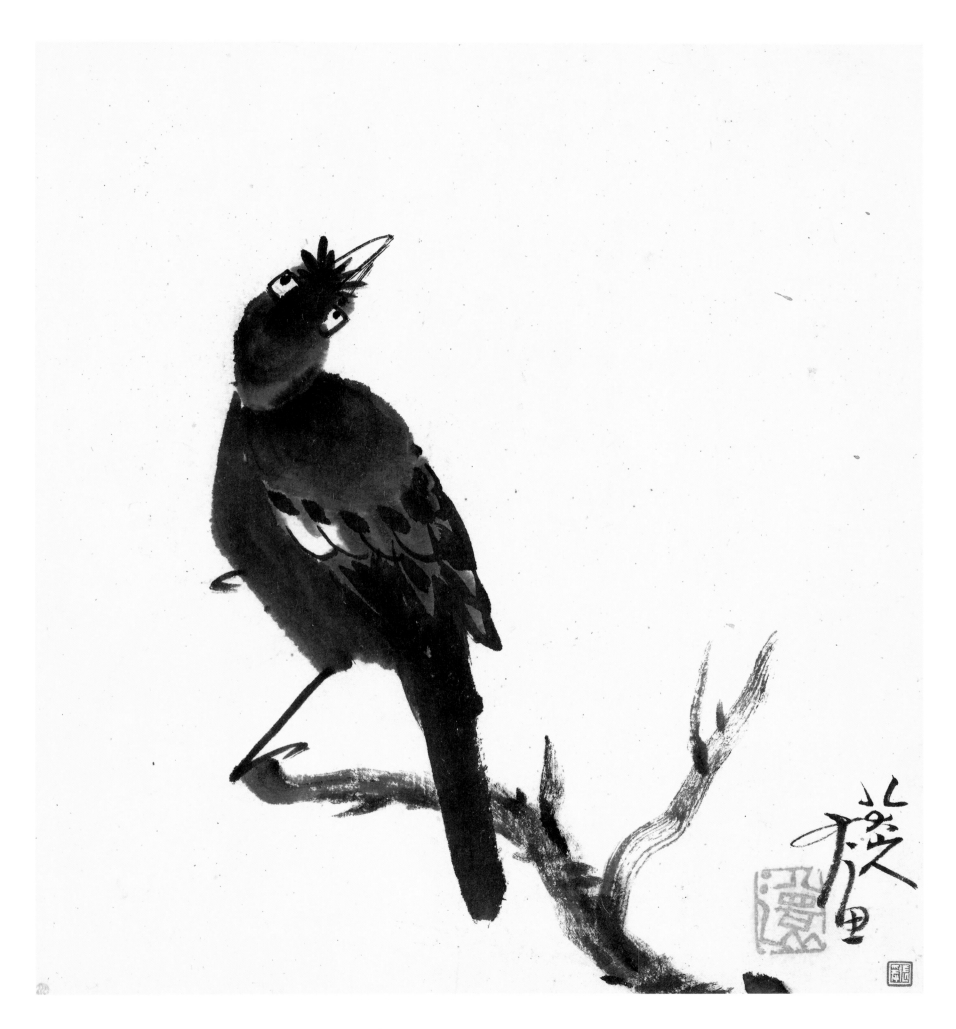

三五　花鸟蟲魚神品册之七　　八大山人　　35cm×20cm　　美國弗利爾美術館藏

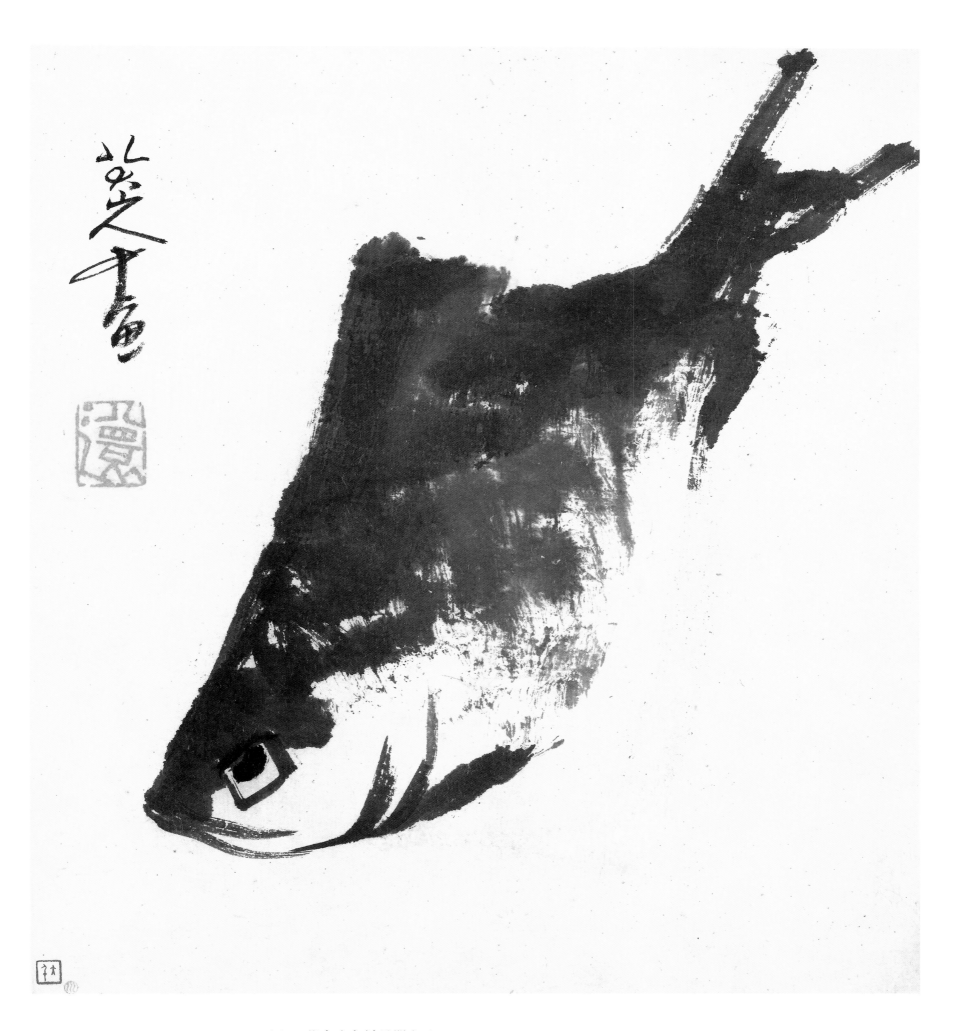

三六　花鳥蟲魚神品册之八　八大山人　35cm×20cm　美國弗利爾美術館藏

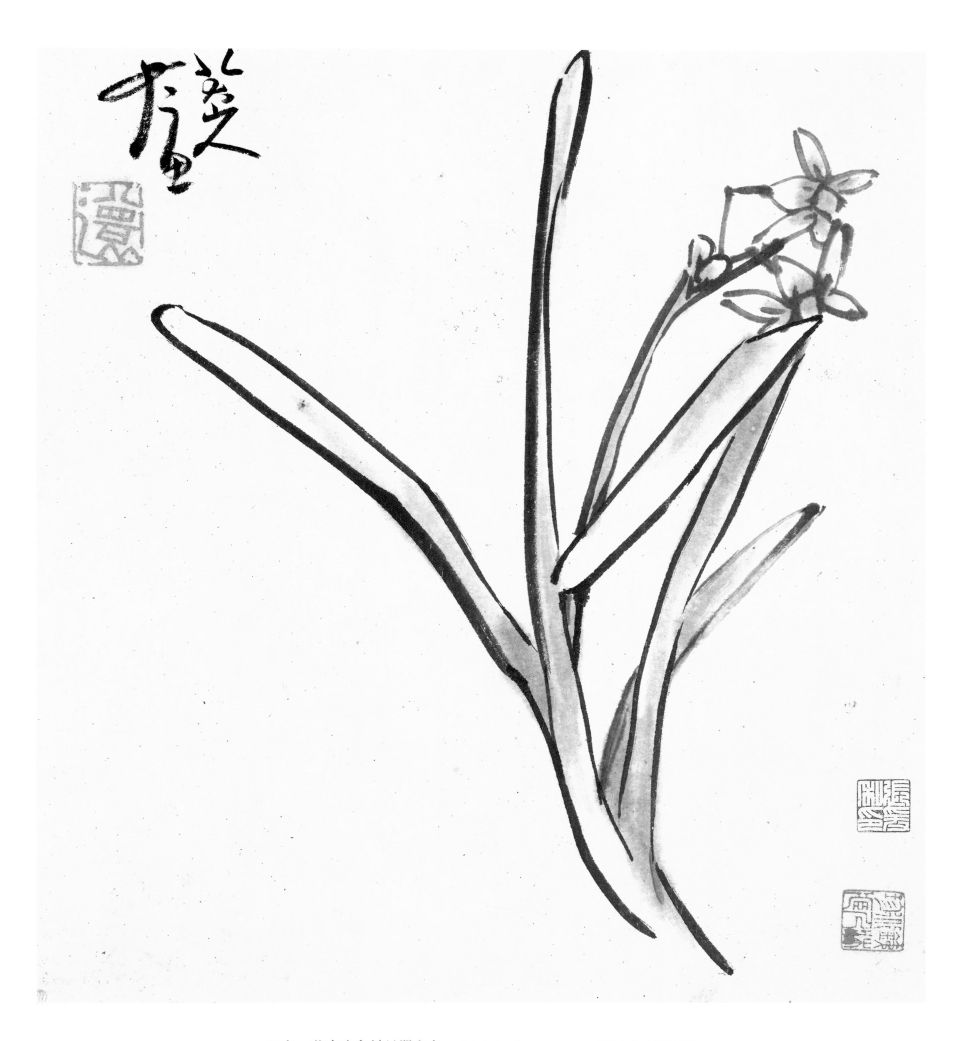

三七　花鳥蟲魚神品冊之九　八大山人　35cm×20cm　美國弗利爾美術館藏

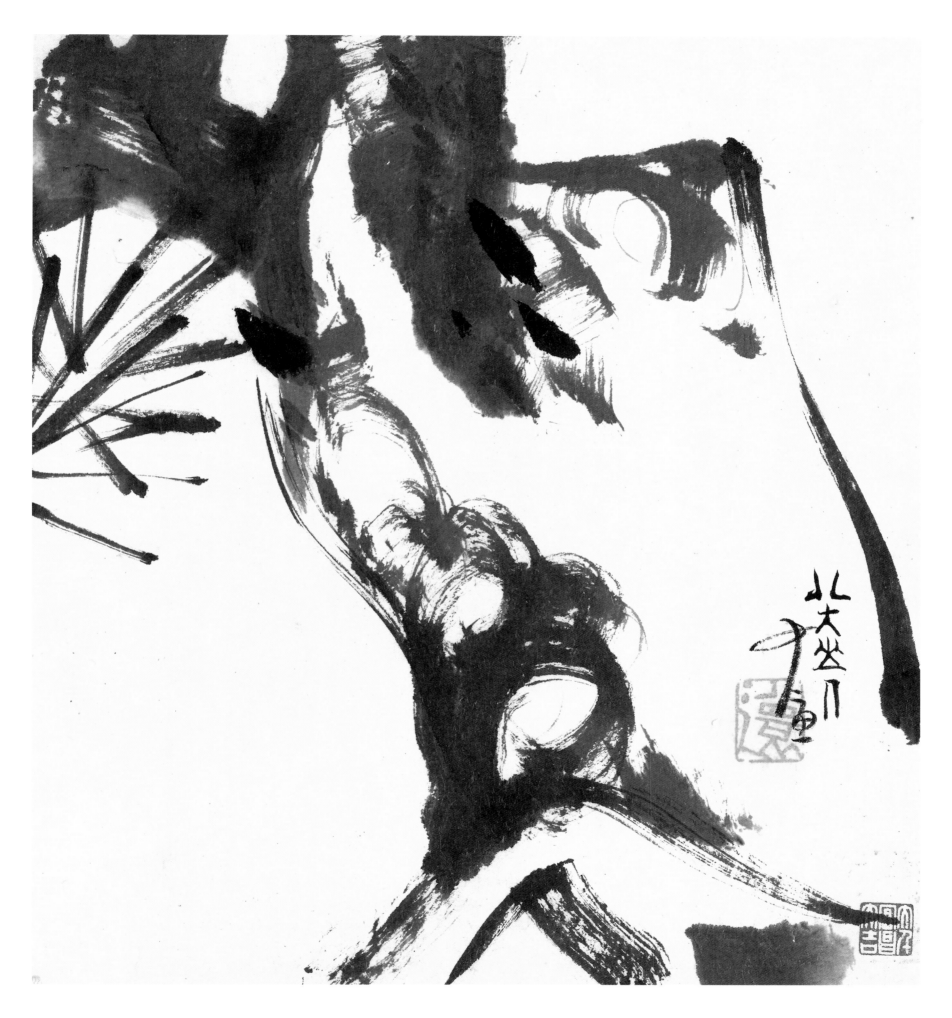

三八　花鳥蟲魚神品册之十　八大山人　35cm×20cm　美國弗利爾美術館藏

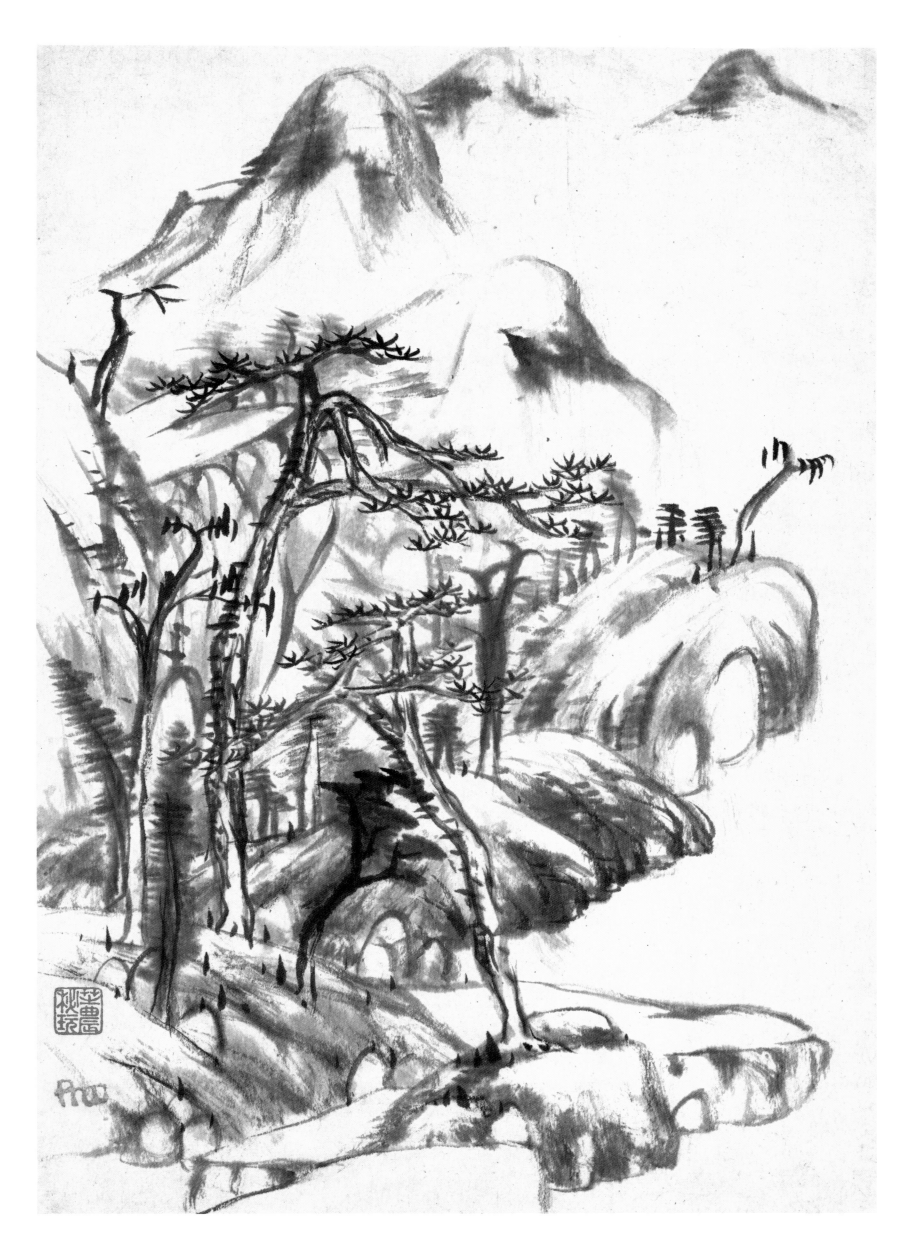

三九　故國興悲詩畫册之一　八大山人　25.4cm×17.1cm　美國弗利爾美術館藏

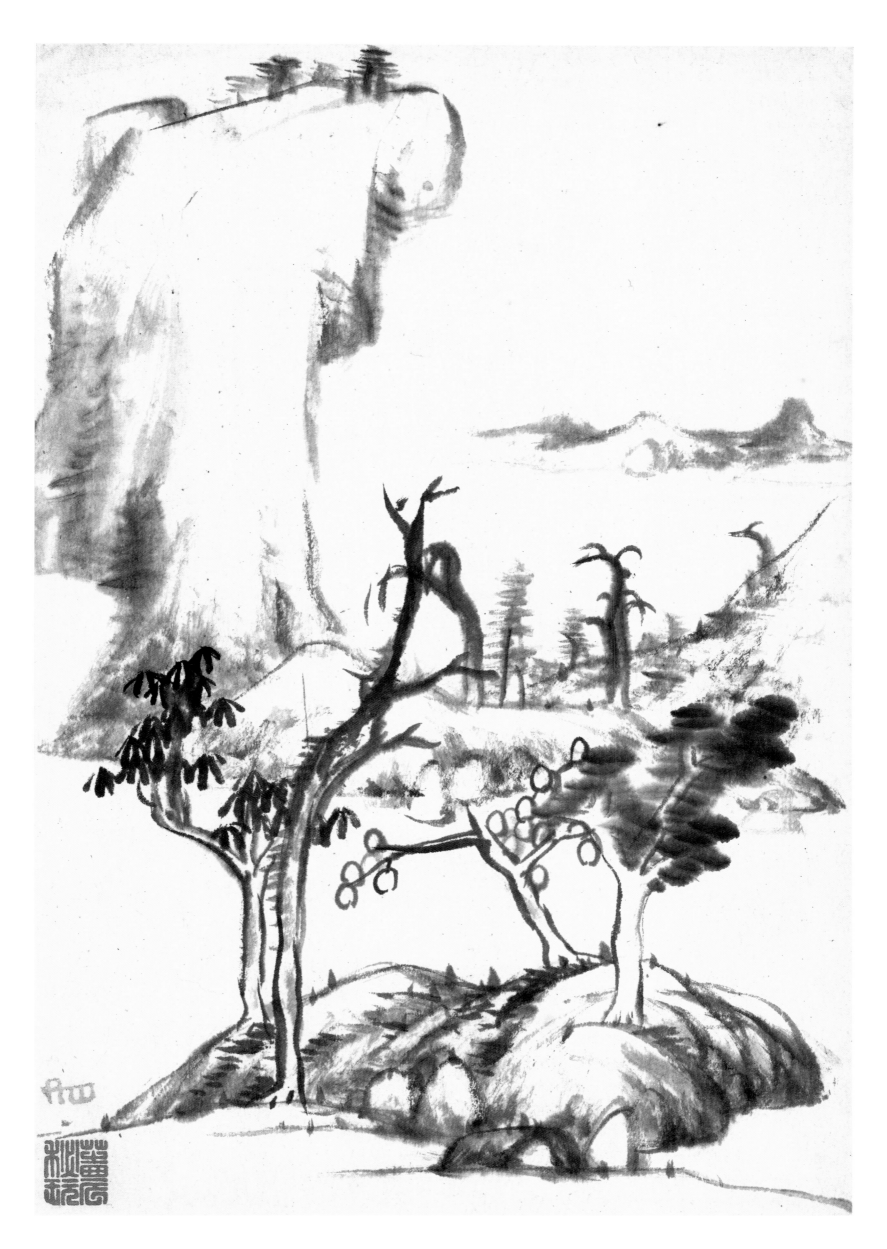

四〇　故國興悲詩畫册之二　　八大山人　25.4cm×17.1cm　美國弗利爾美術館藏

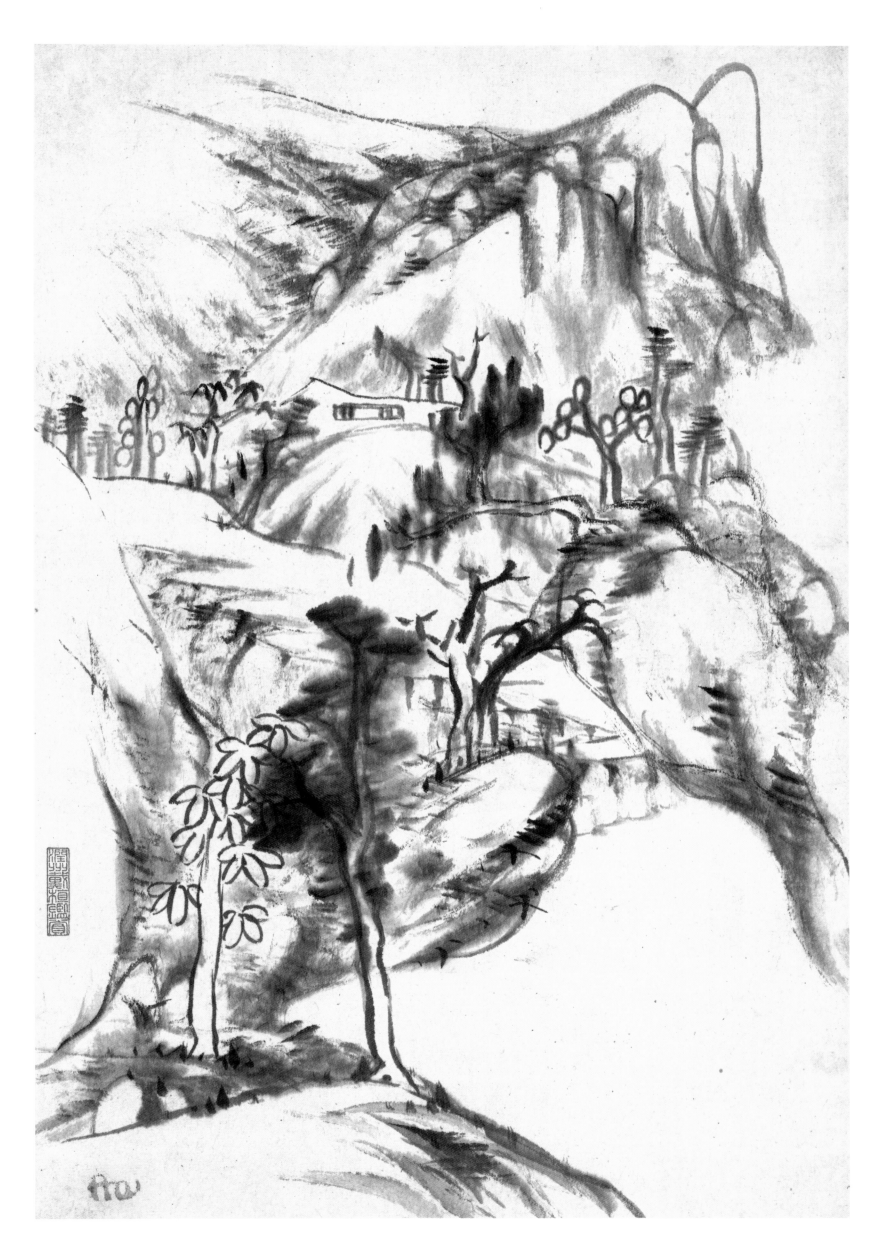

四一　故國興悲詩畫册之三　八大山人　25.4cm×17.1cm　美國弗利爾美術館藏

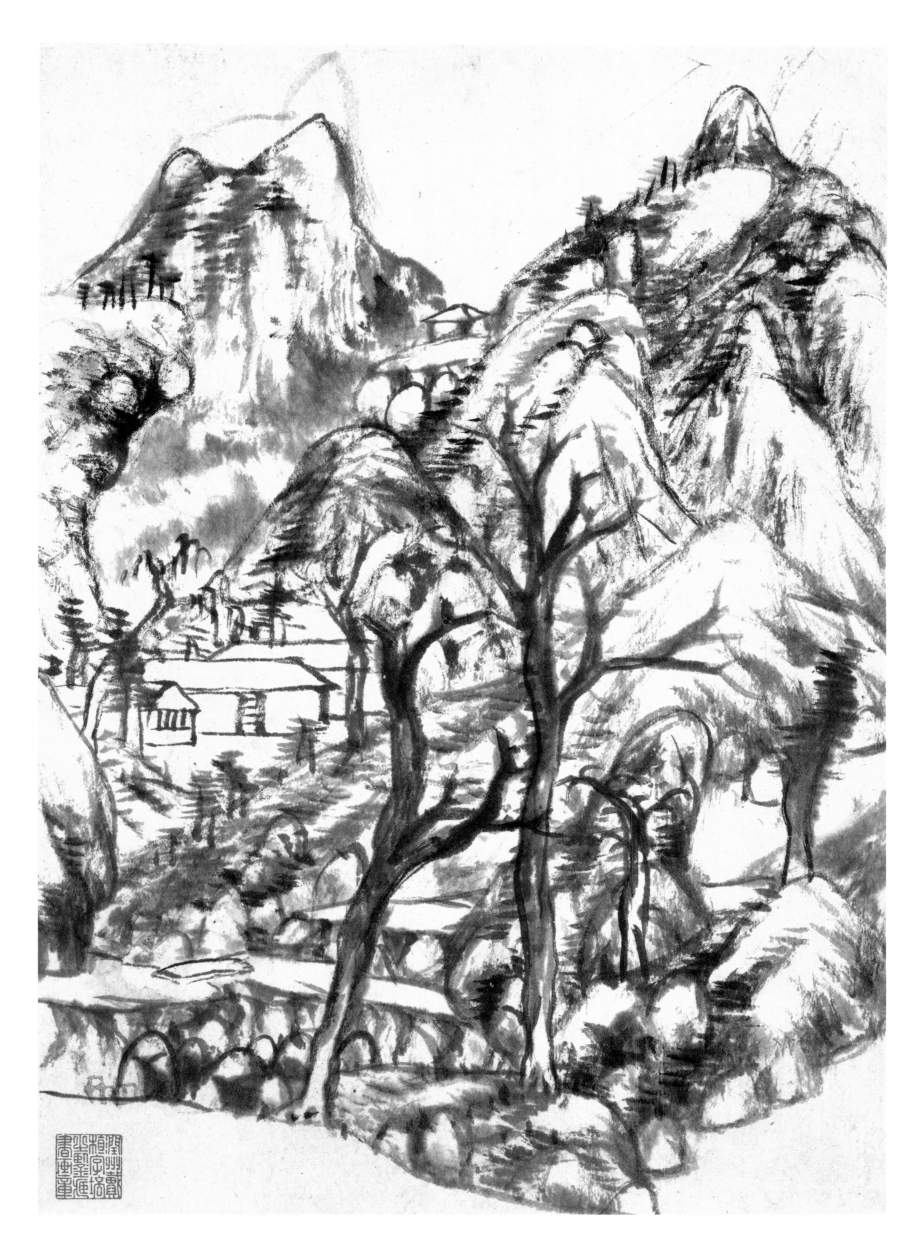

四二　故國興悲詩畫冊之四　八大山人　25.4cm×17.1cm　美國弗利爾美術館藏

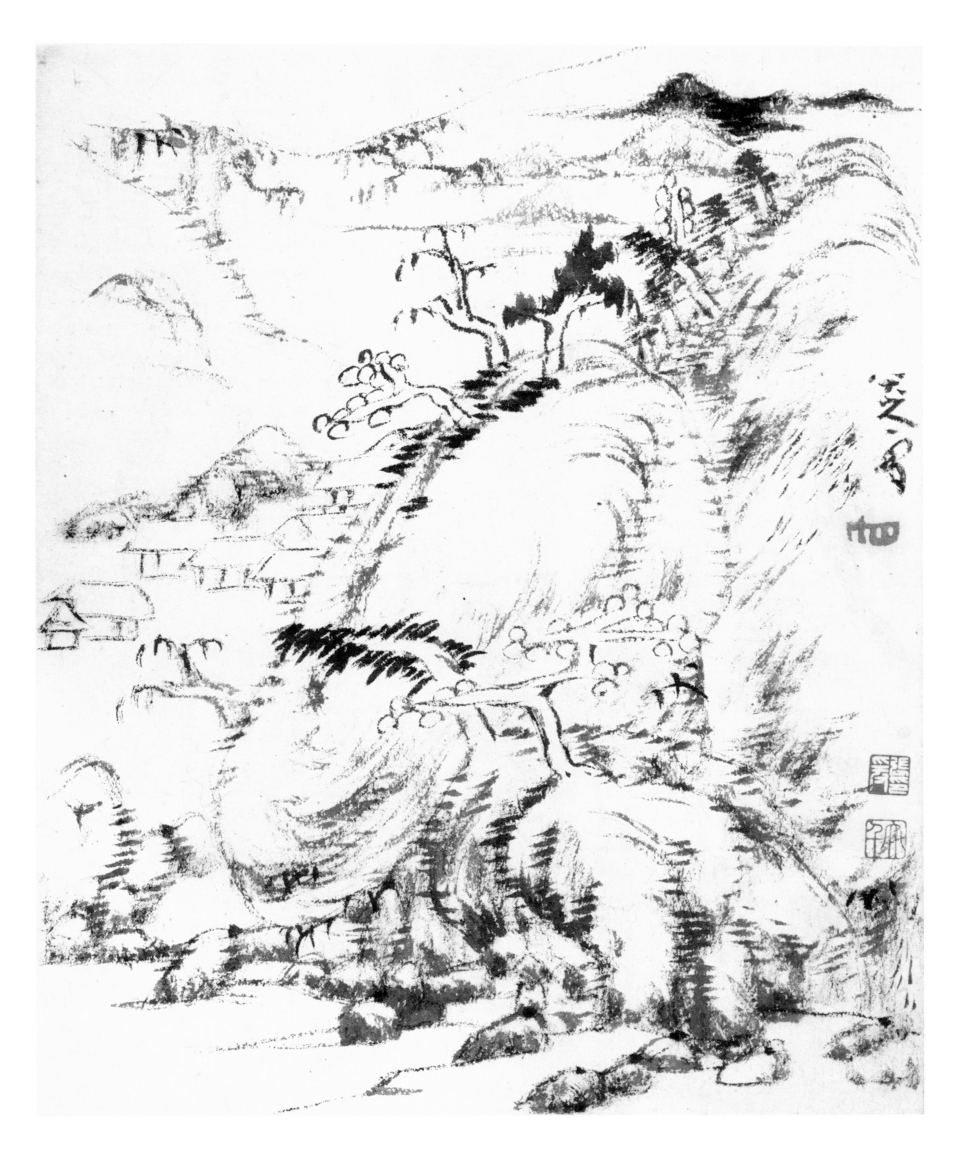

四三　山水圖册之一　八大山人　18.7cm×23.2cm　美國大都會藝術博物館藏

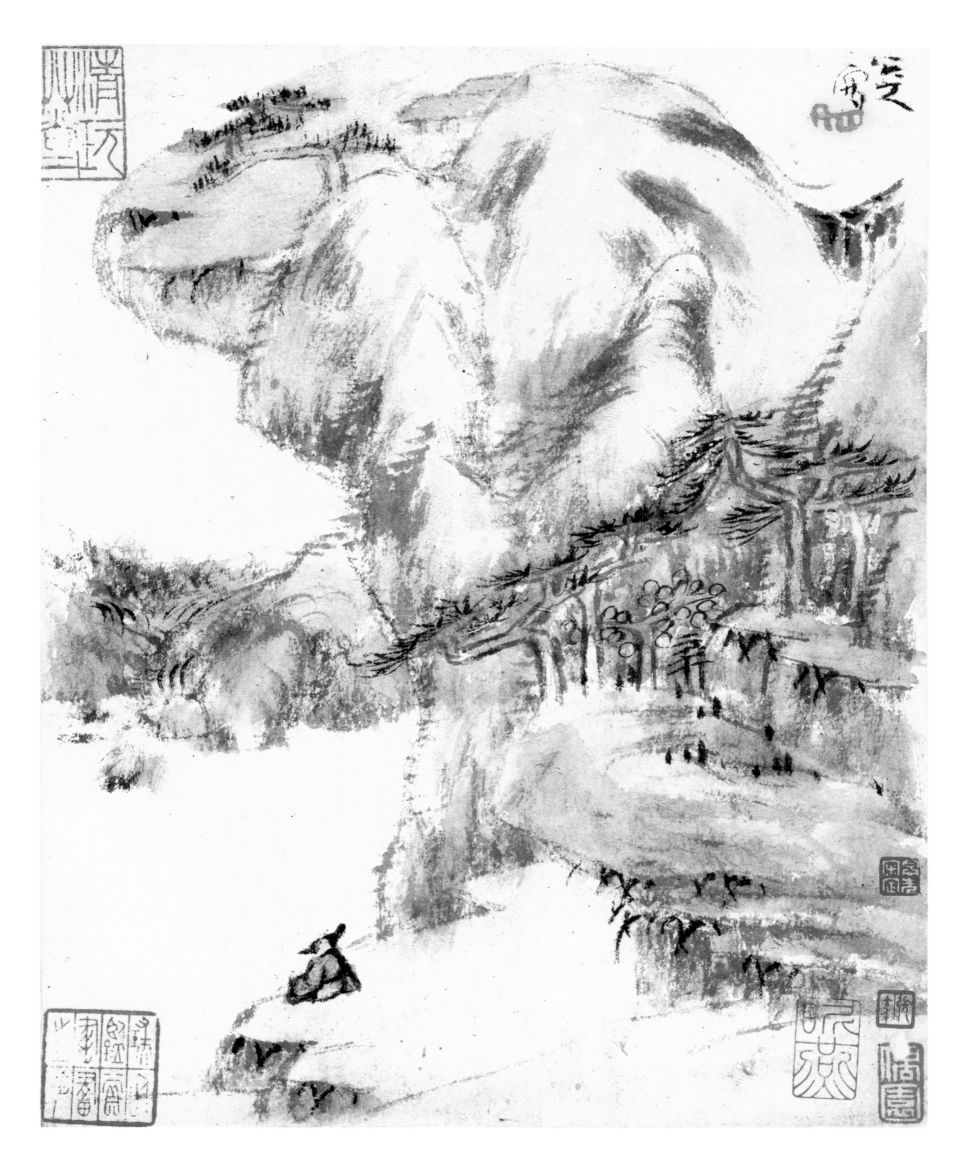

四四　山水圖册之二　八大山人　18.7cm×23.2cm　美國大都會藝術博物館藏

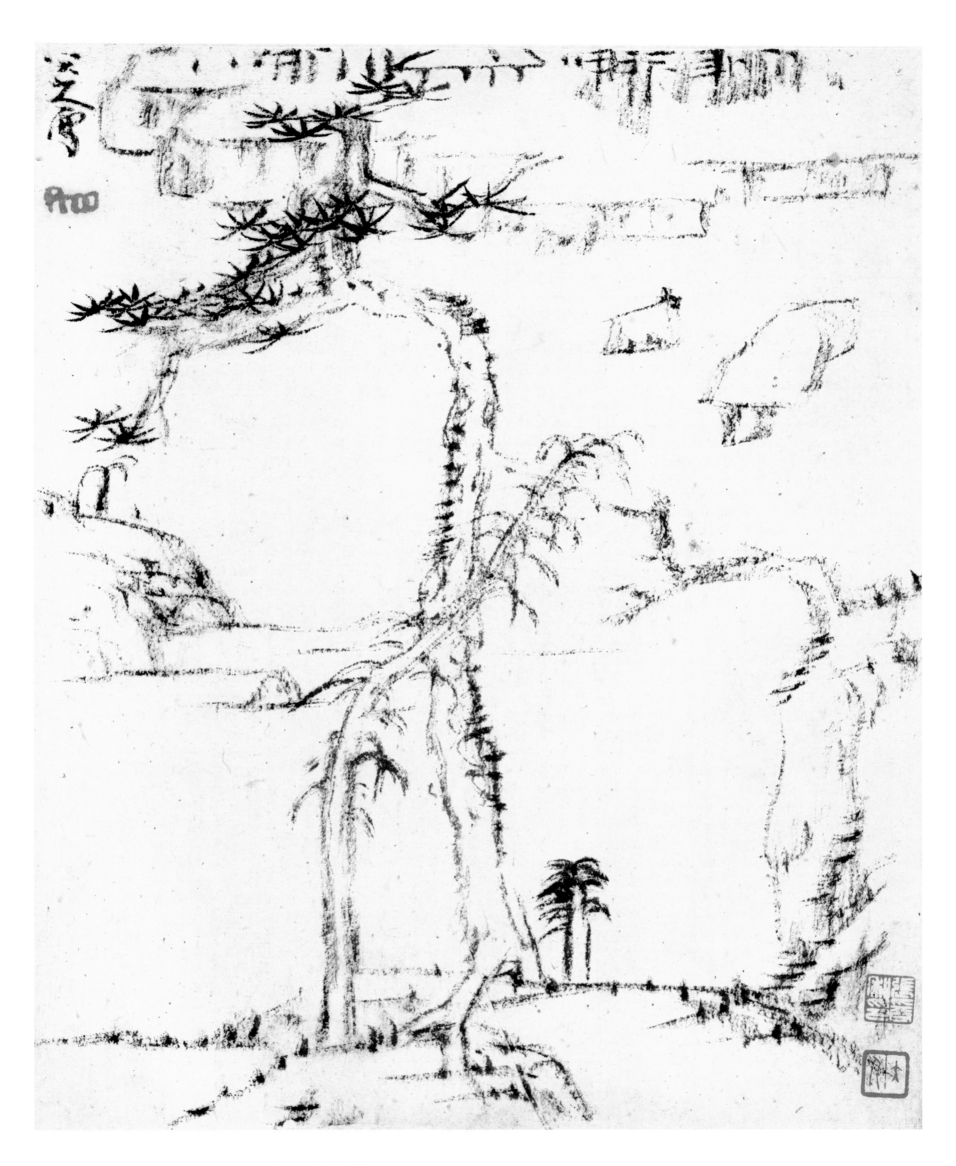

四五　山水圖册之三　八大山人　18.7cm×23.2cm　美國大都會藝術博物館藏

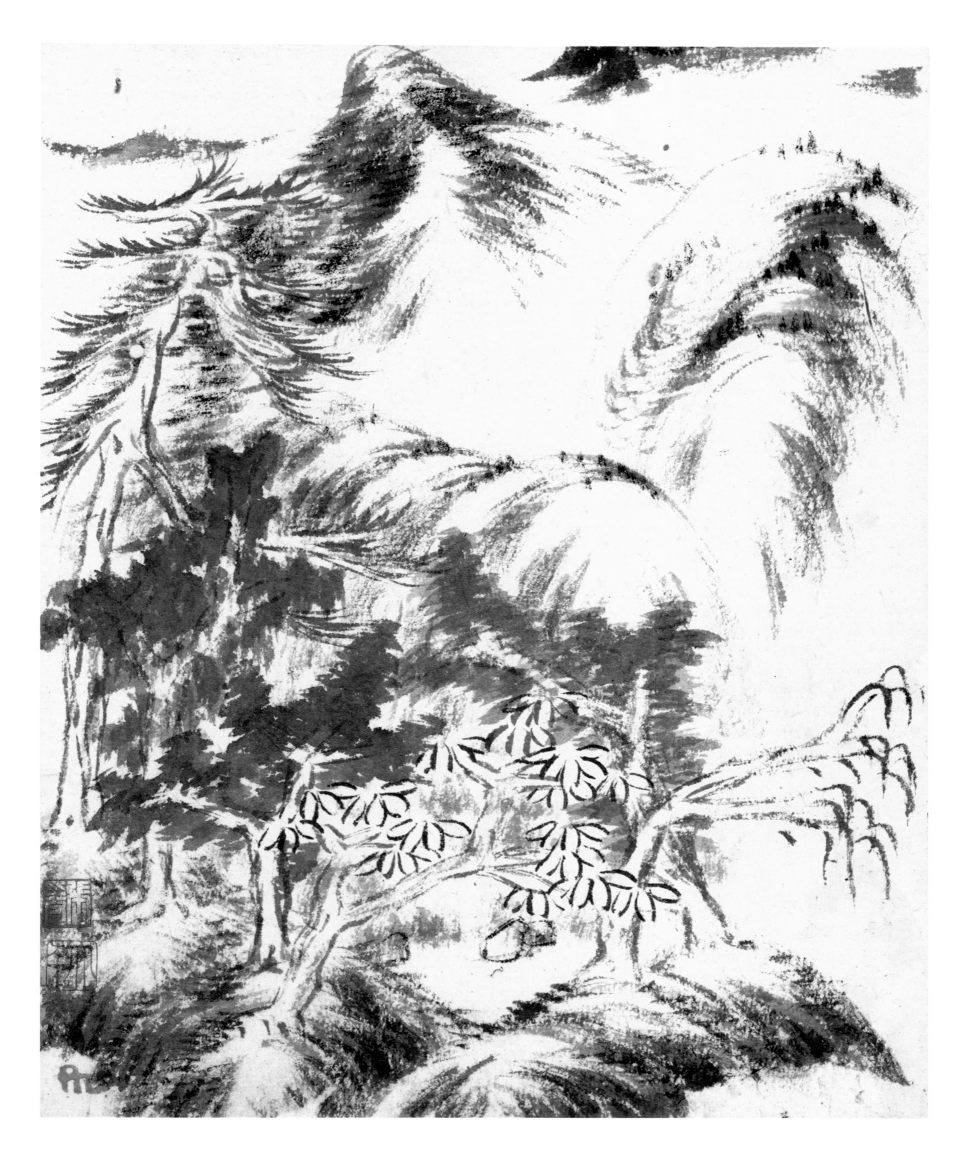

四六　山水圖册之四　八大山人　18.7cm×23.2cm　美國大都會藝術博物館藏

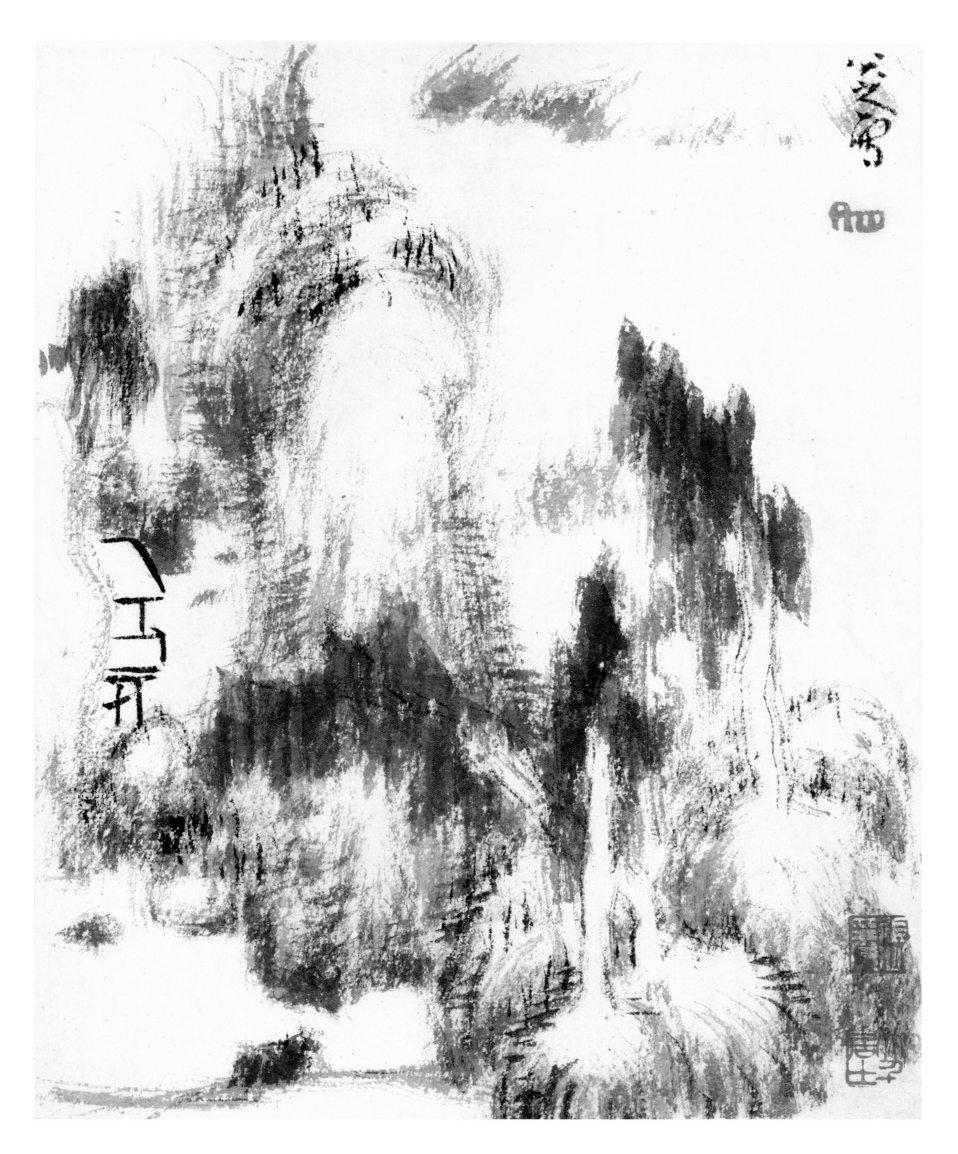

四七　山水圖册之五　八大山人　18.7cm × 23.2cm　美國大都會藝術博物館藏

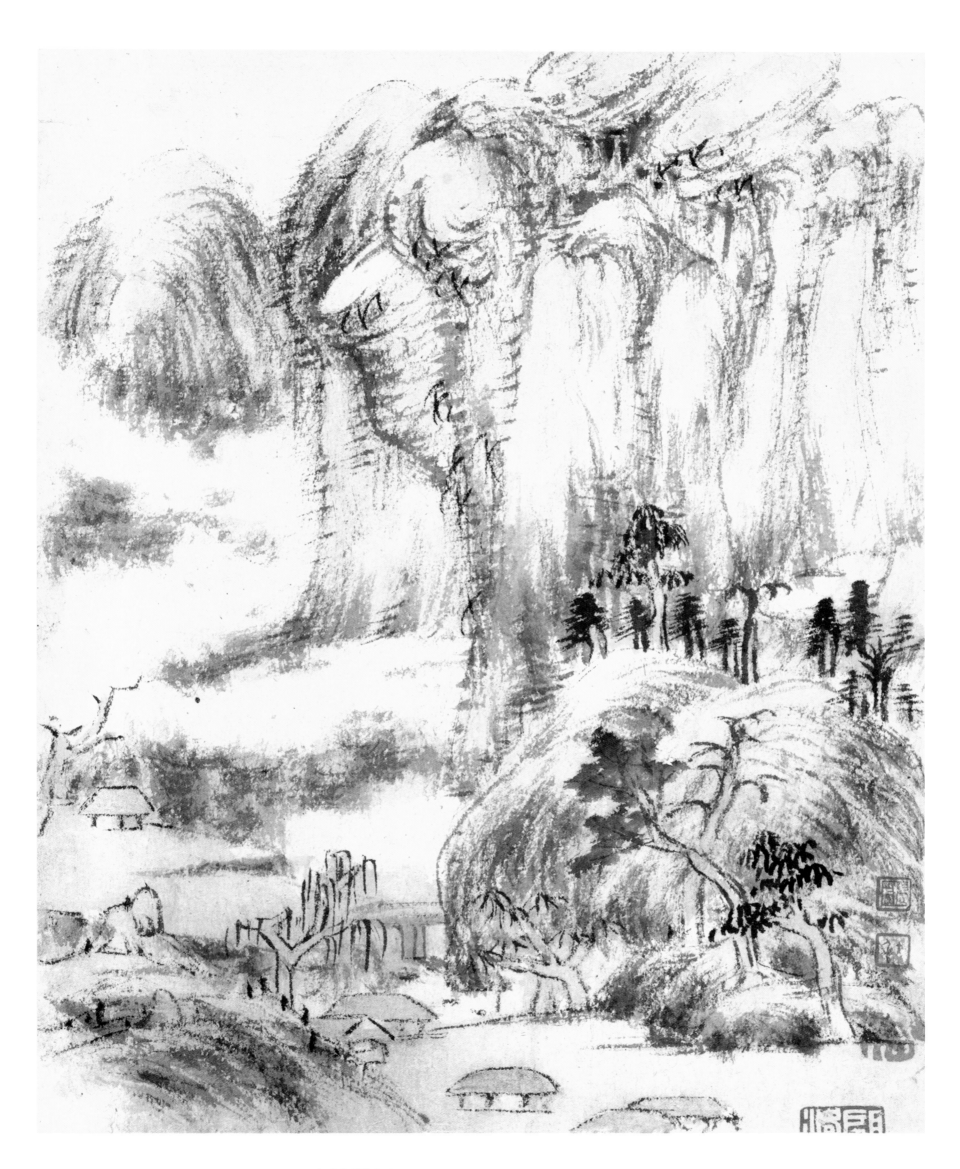

四八　山水圖册之六　八大山人　18.7cm×23.2cm　美國大都會藝術博物館藏

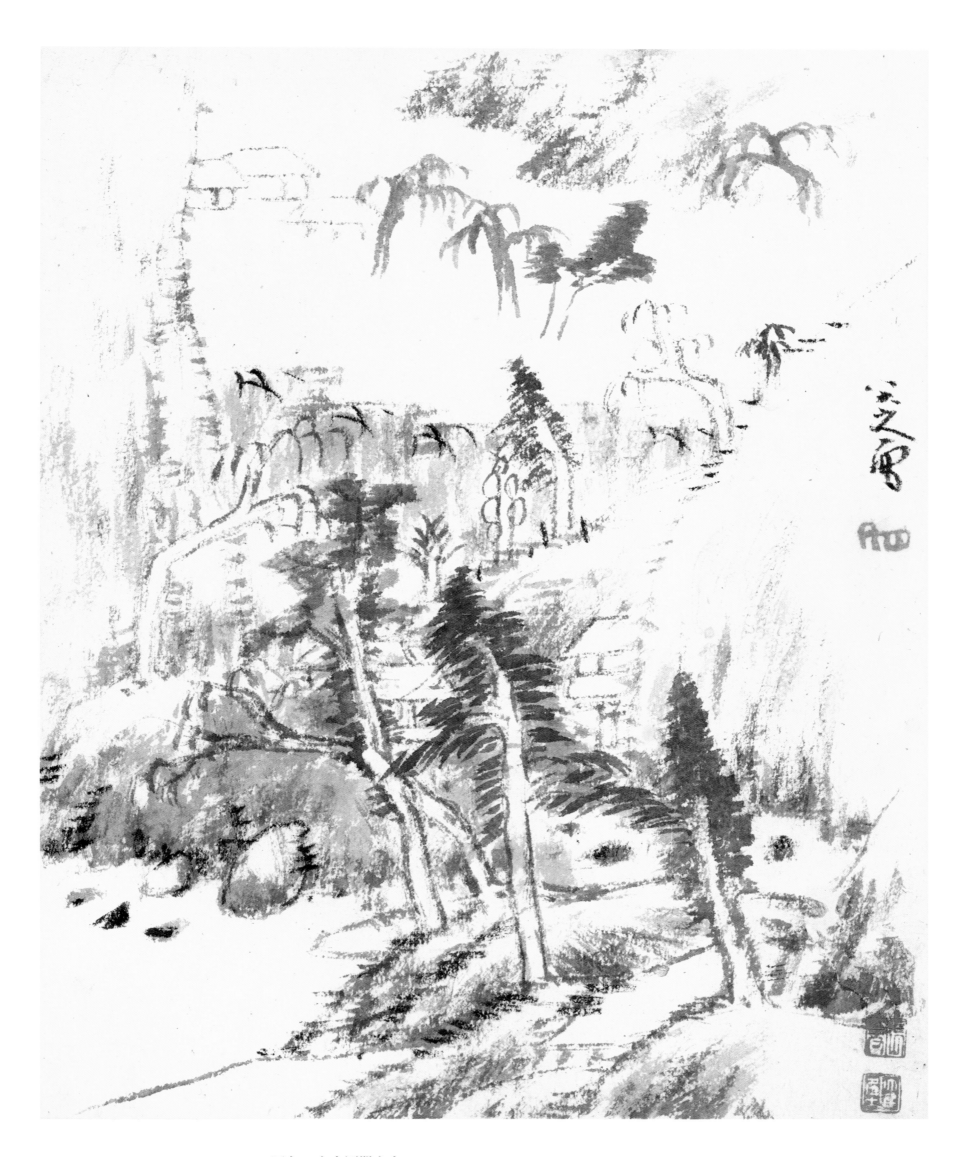

四九　山水圖册之七　八大山人　18.7cm×23.2cm　美國大都會藝術博物館藏

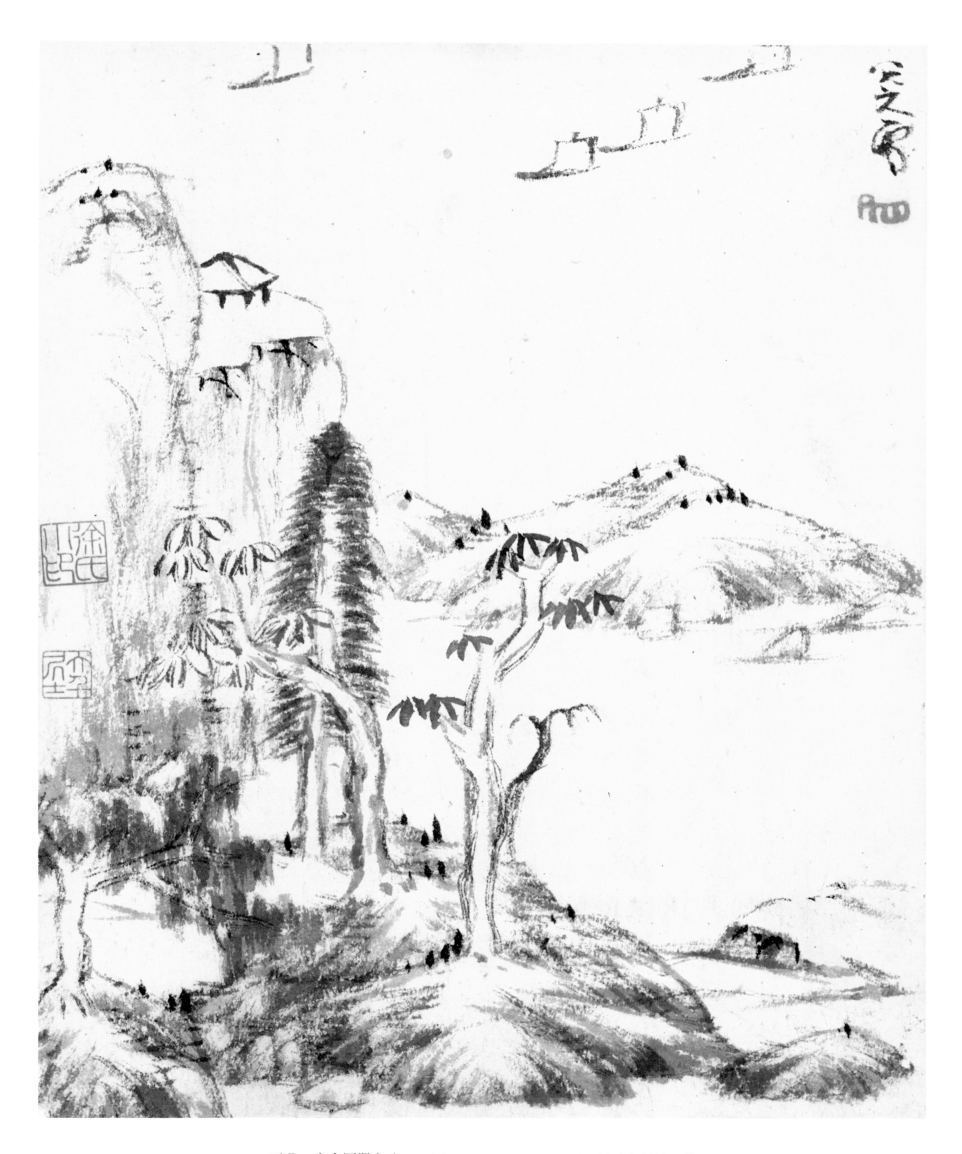

五〇　山水圖册之八　　八大山人　　18.7cm×23.2cm　　美國大都會藝術博物館藏

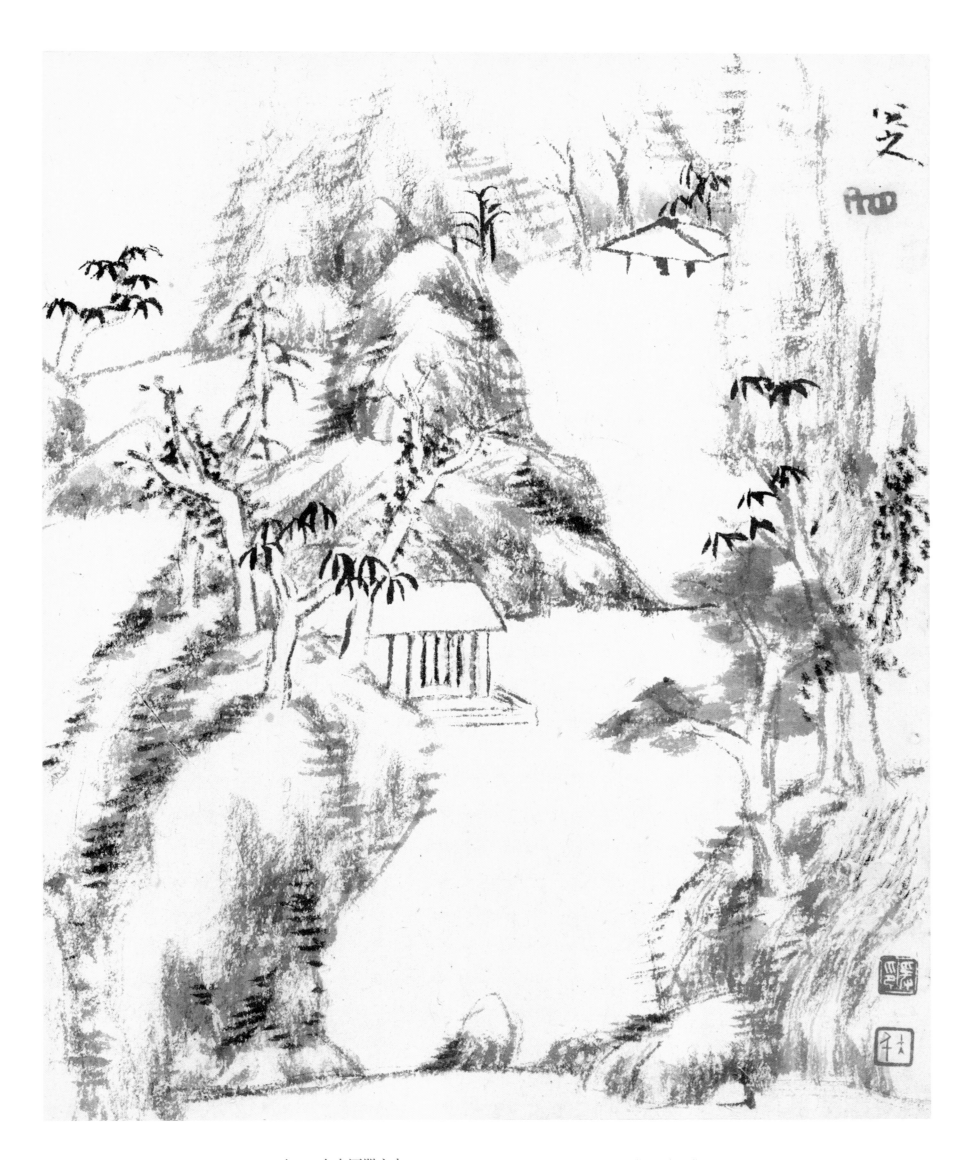

五一　山水圖册之九　八大山人　18.7cm × 23.2cm　美國大都會藝術博物館藏

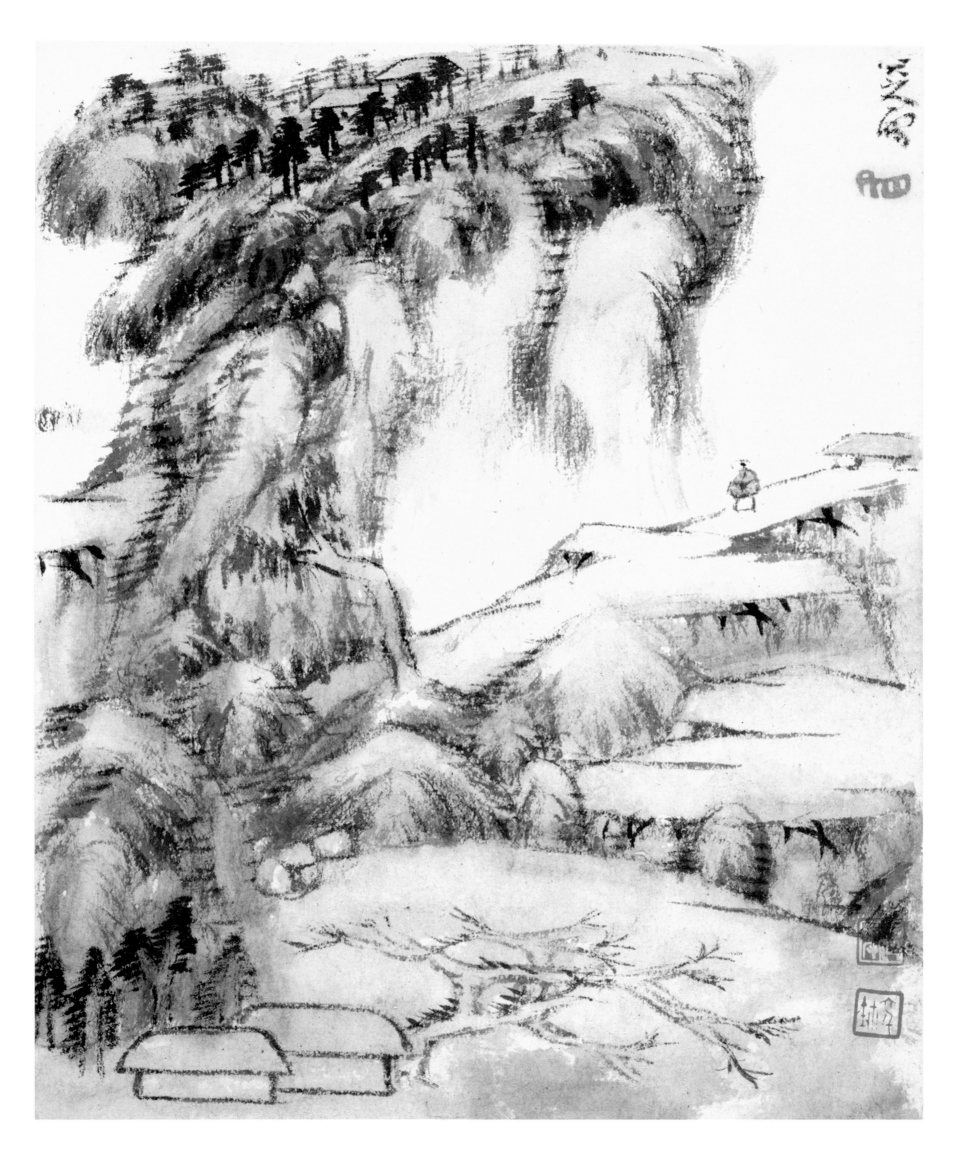

五二　山水圖册之十　八大山人　18.7cm×23.2cm　美國大都會藝術博物館藏

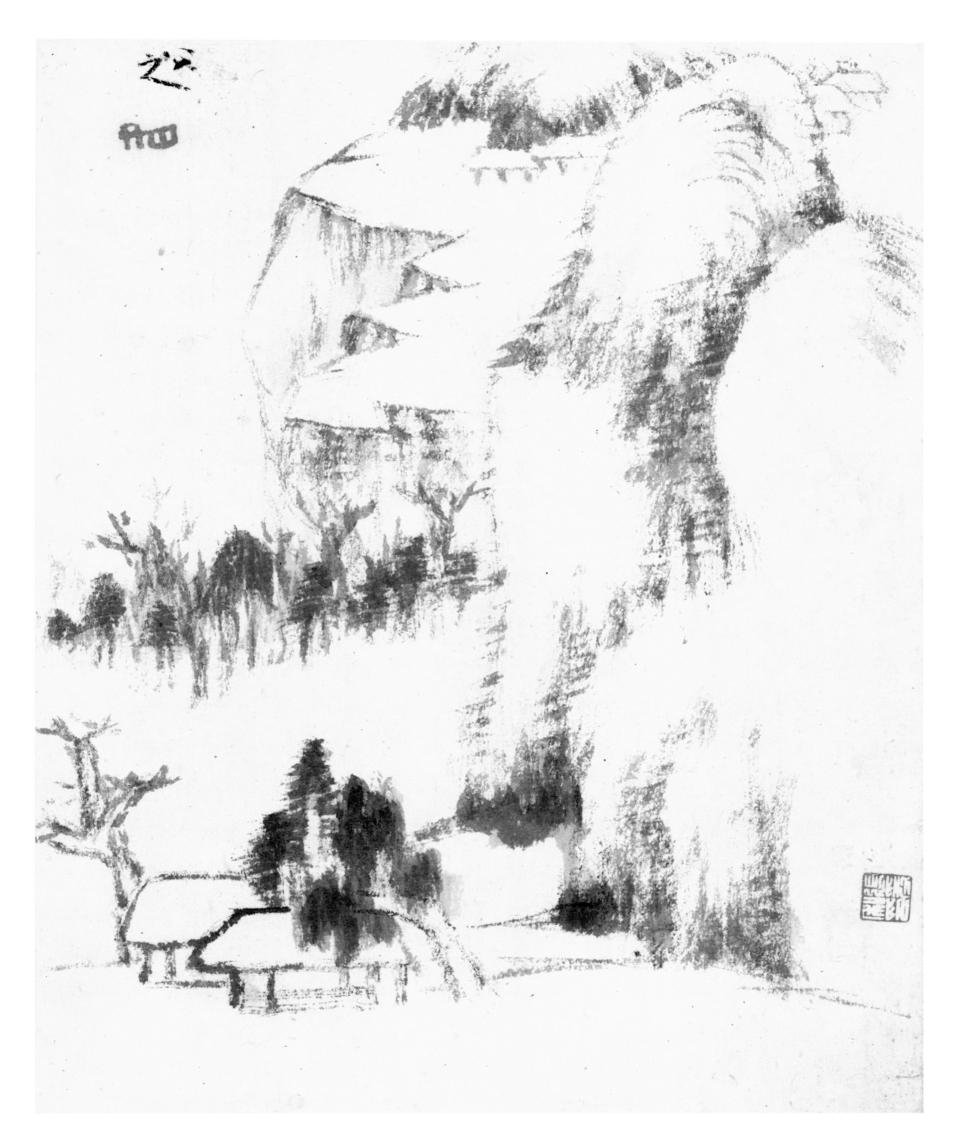

五三　山水圖册之十一　　八大山人　18.7cm×23.2cm　美國大都會藝術博物館藏

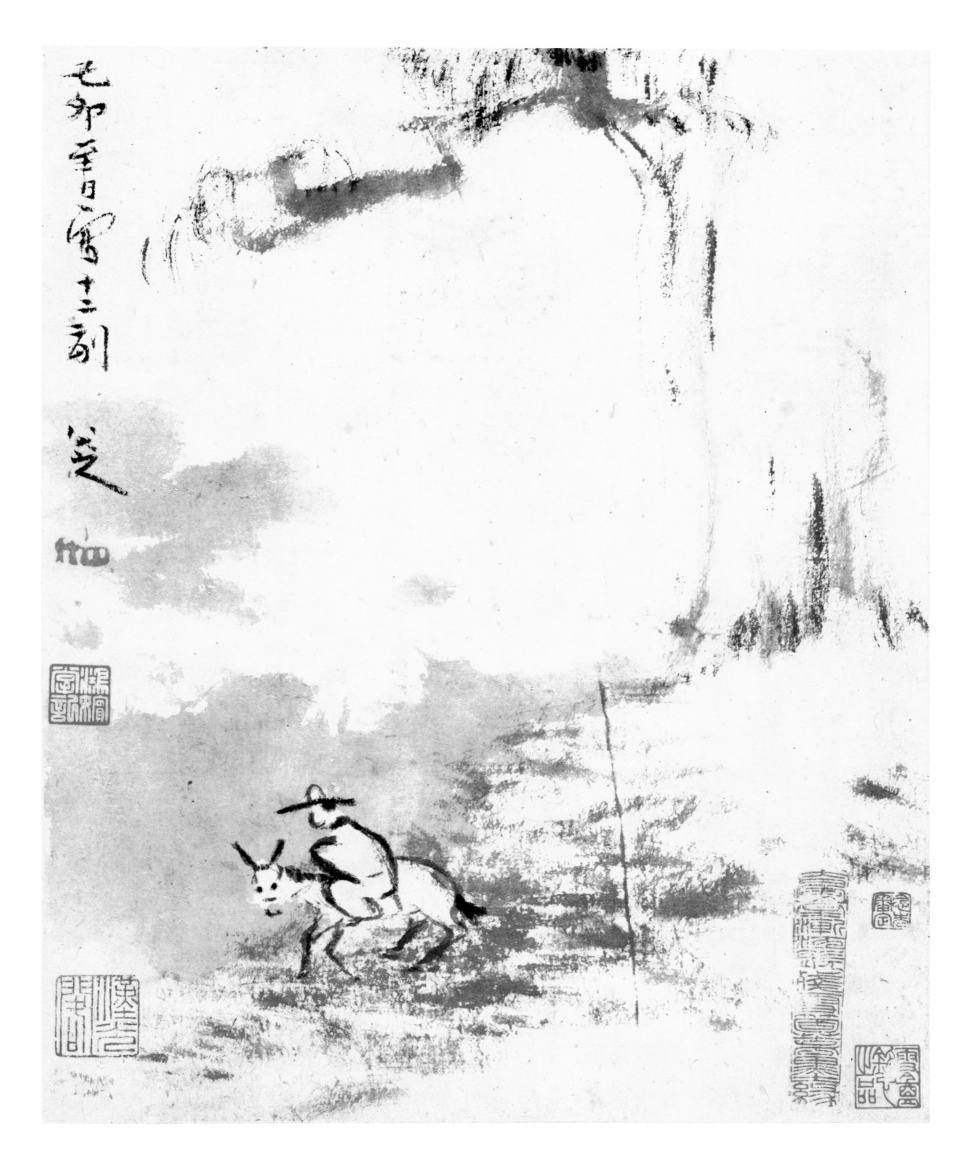

五四　山水圖册之十二　八大山人　18.7cm×23.2cm　美國大都會藝術博物館藏

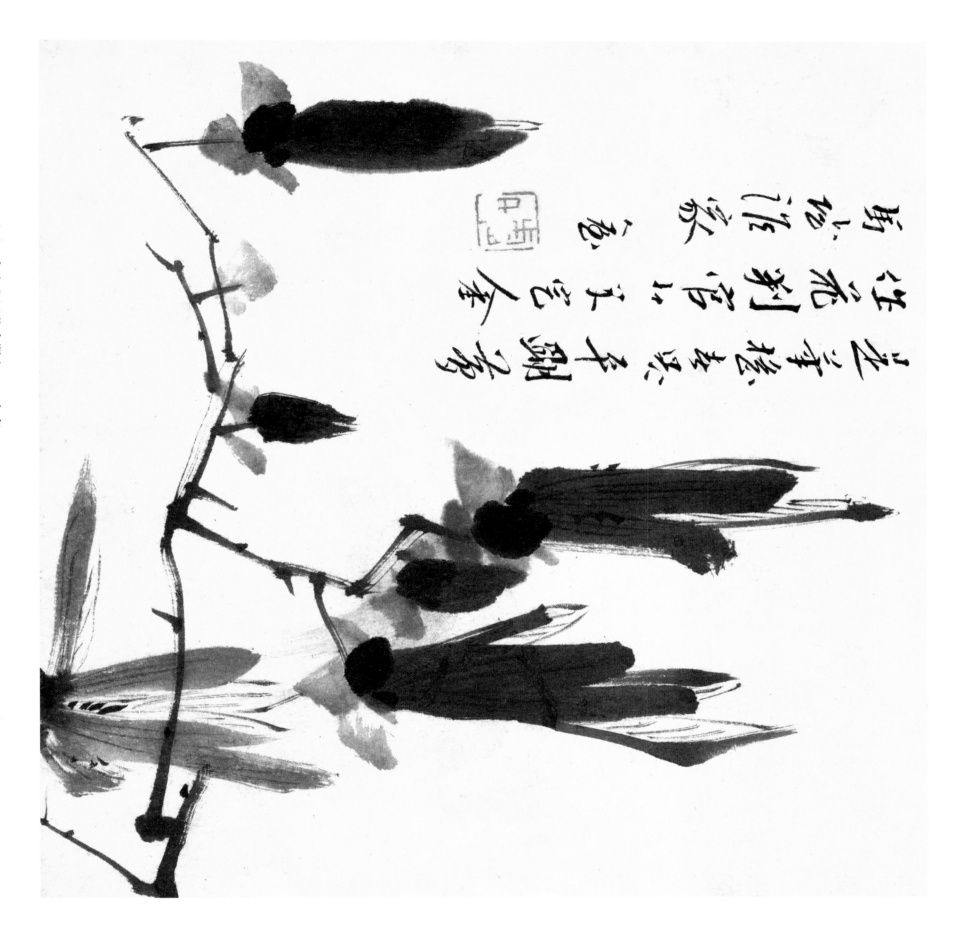

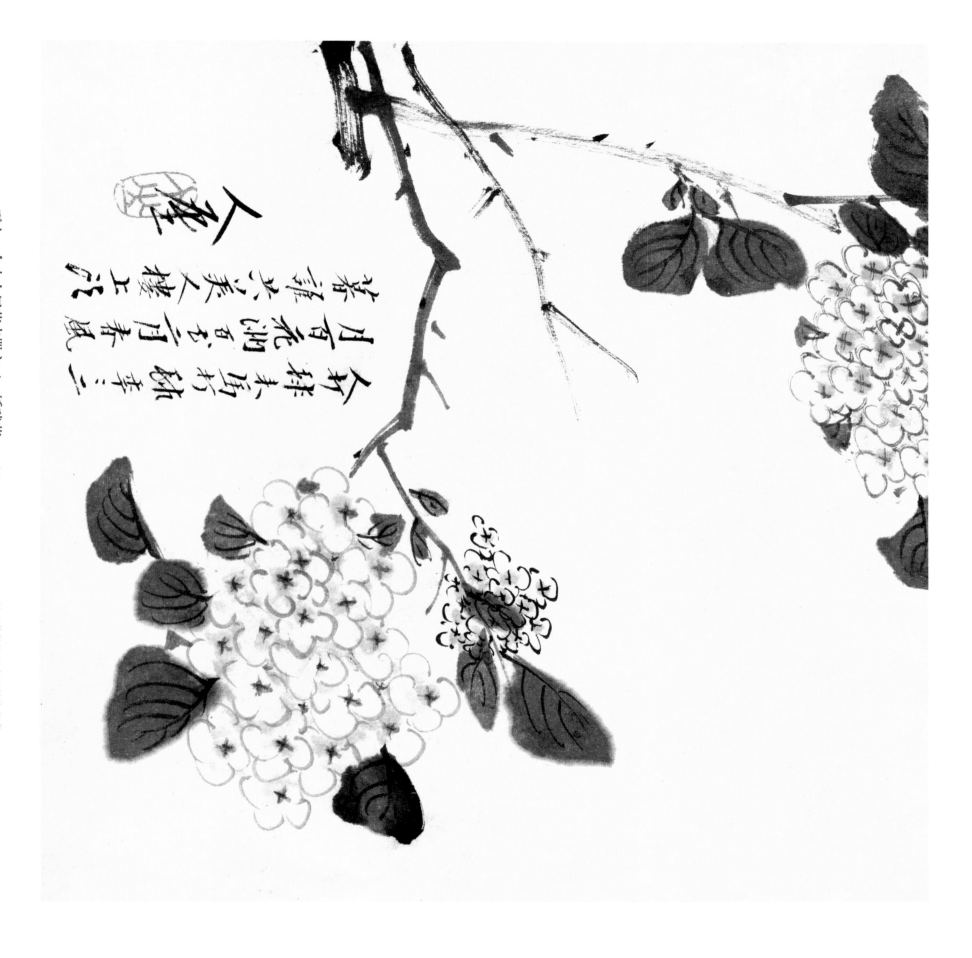

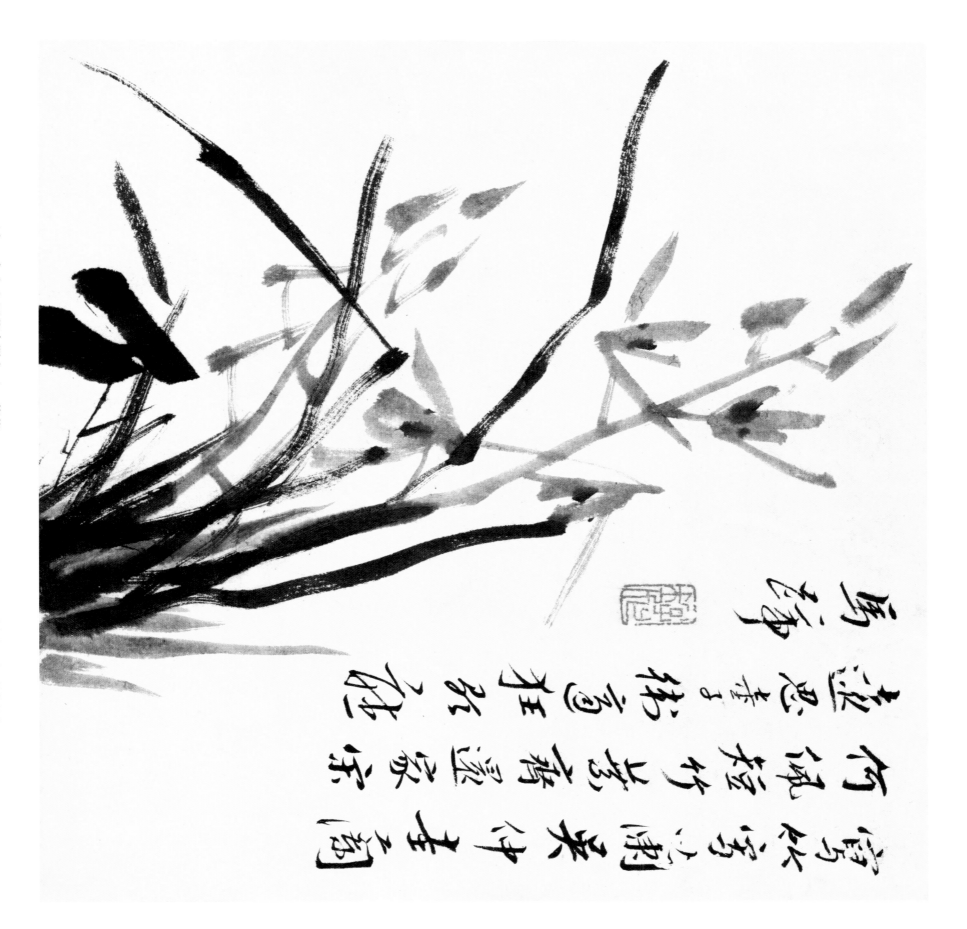

五七　个山人蕙花卉册之三　蕙花　八大山人　30.3cm×30.3cm　美国普林斯顿大学美术馆藏

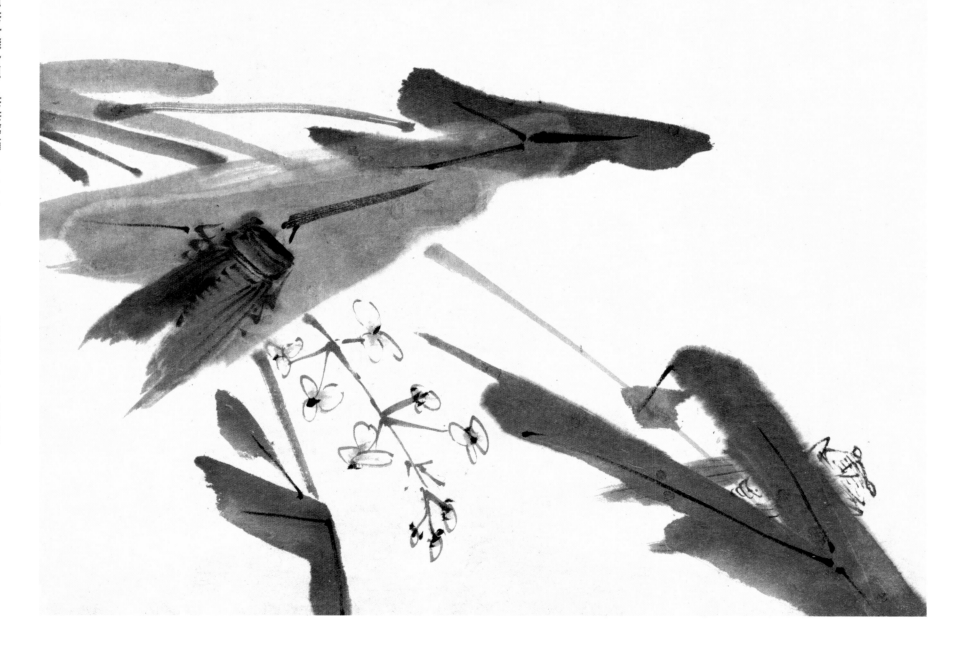

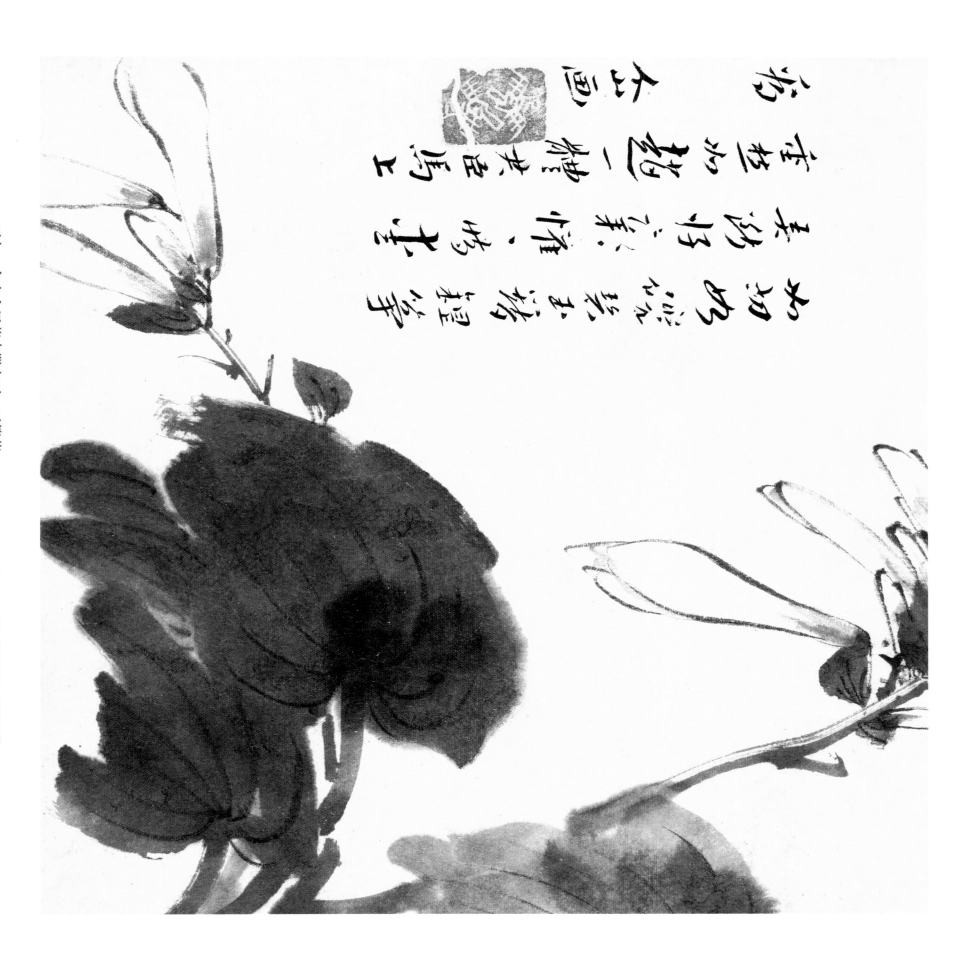

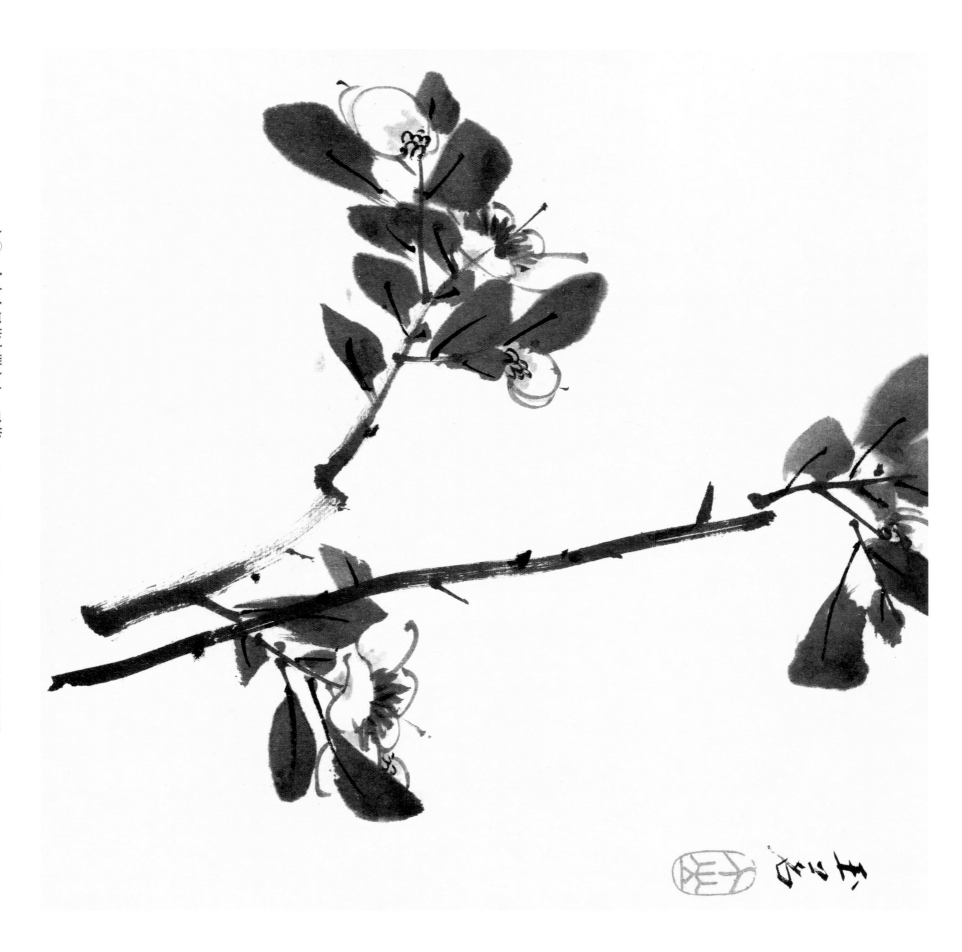

六〇　个山人居花卉册之六　玉蕊　八大山人　30.3cm×30.3cm　美国普林斯顿大学美术馆藏

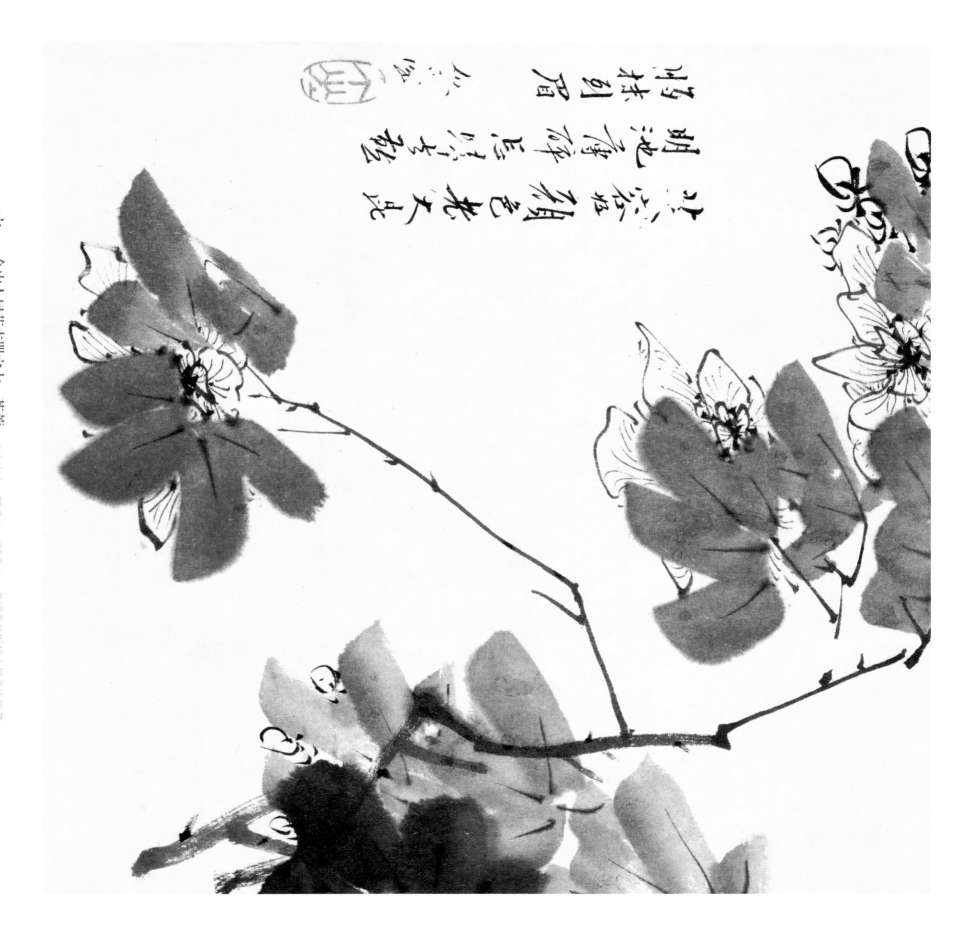

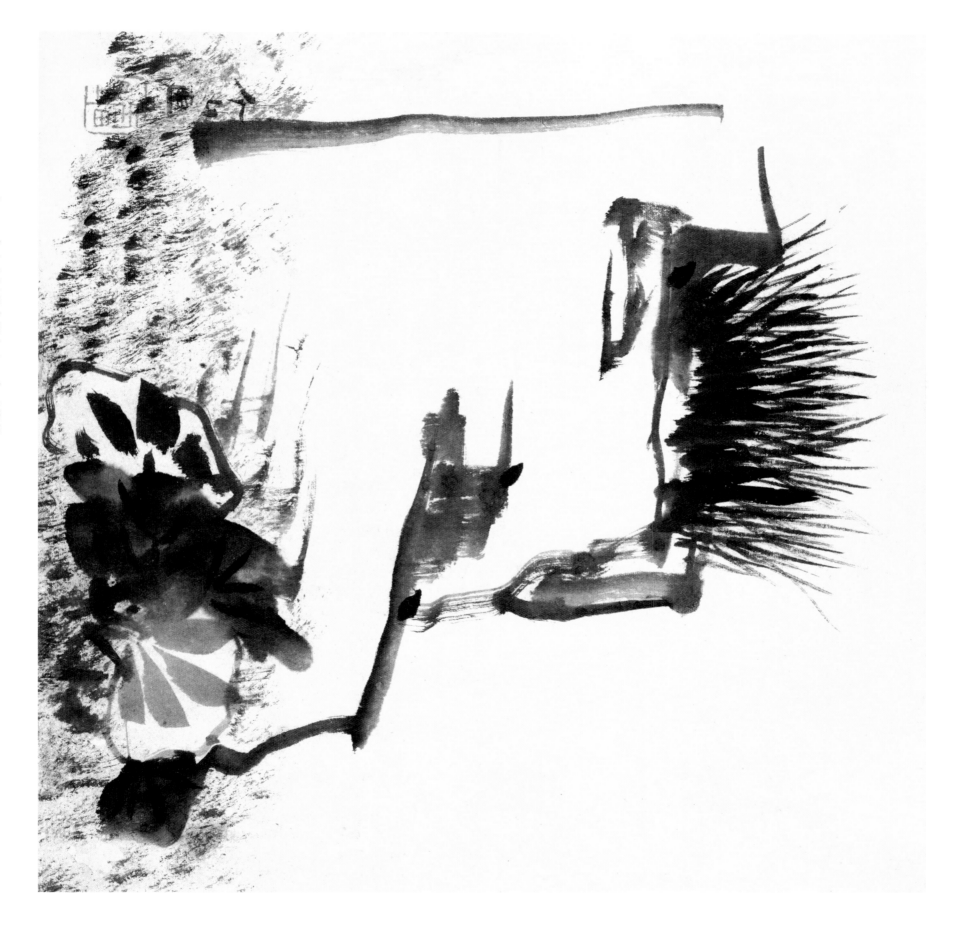

六二　个山人屋花蒲那之八　奇有菖蒲　八大山人　30.3cm×30.3cm　美國普林斯頓大學美術館藏

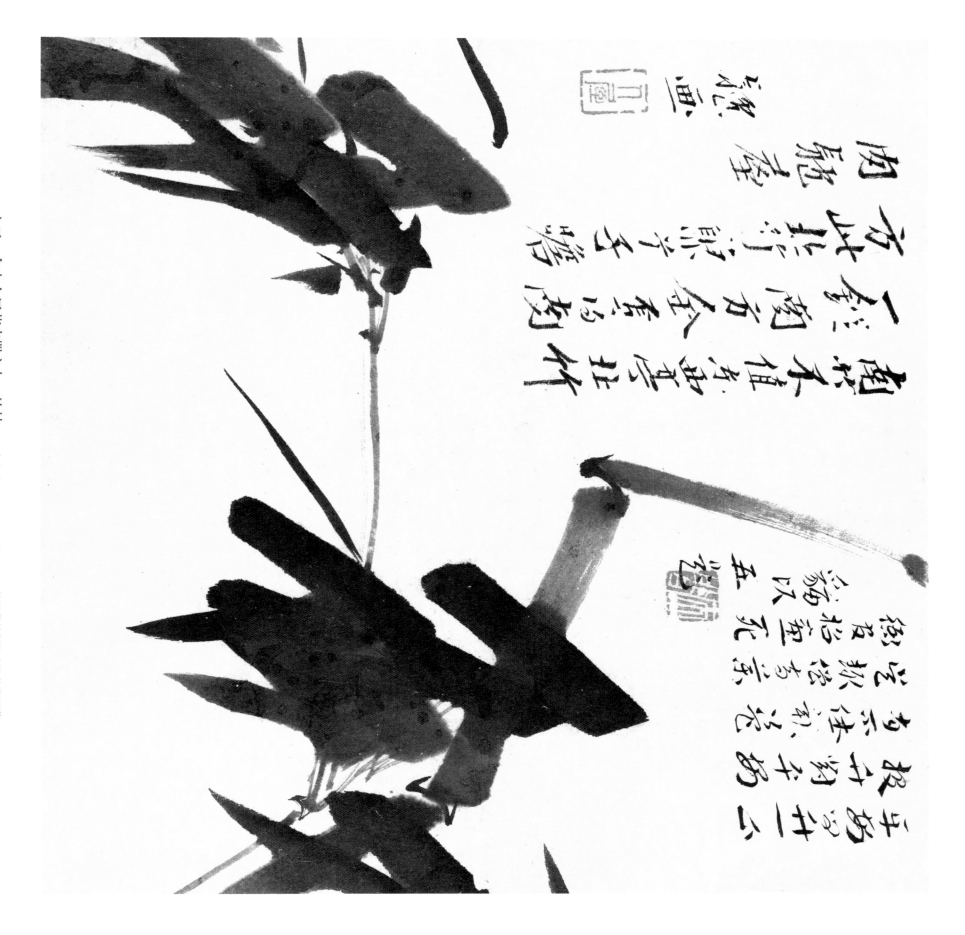

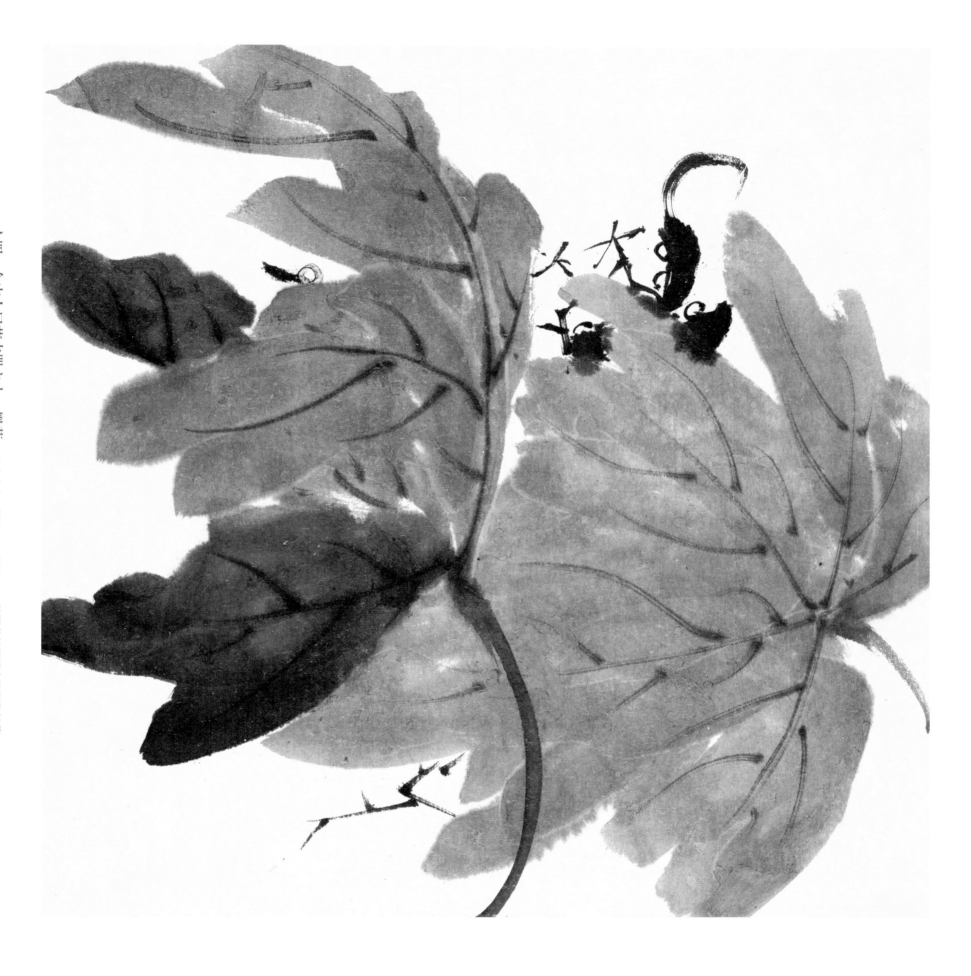

六四　个山人杂花册册之十　翠菊　八大山人　30.3cm×30.3cm　美国普林斯顿大学美术馆藏

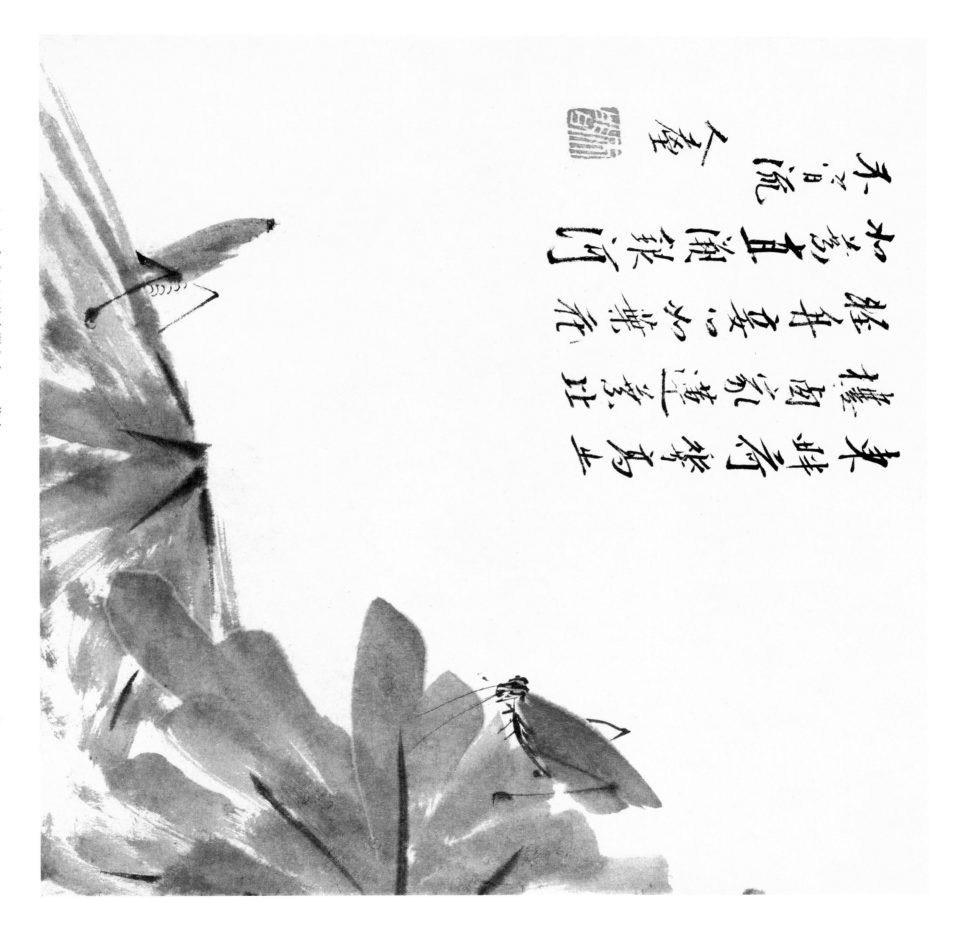

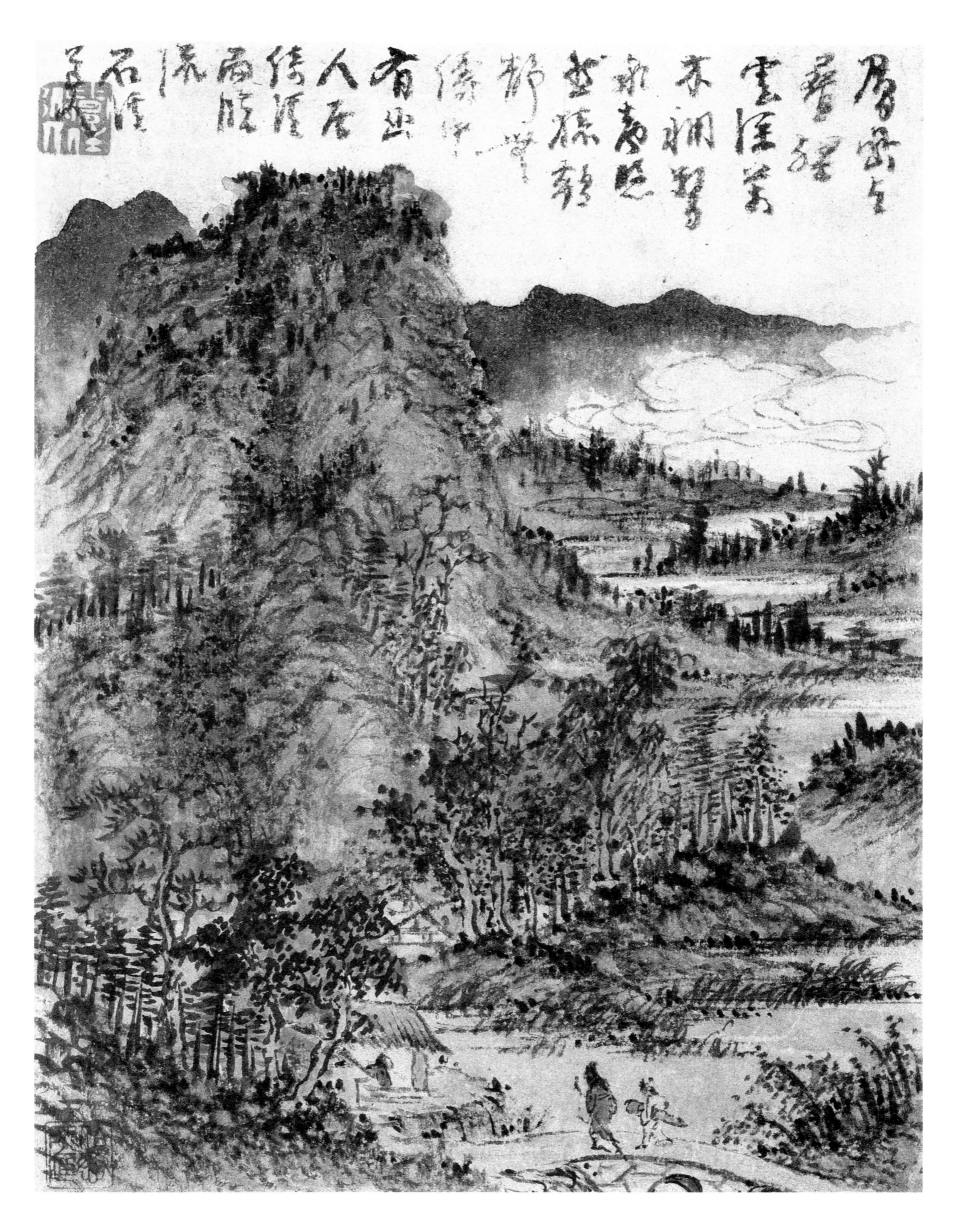

六六　山水册之一　髡殘　24.9cm×18.5cm　上海博物館藏

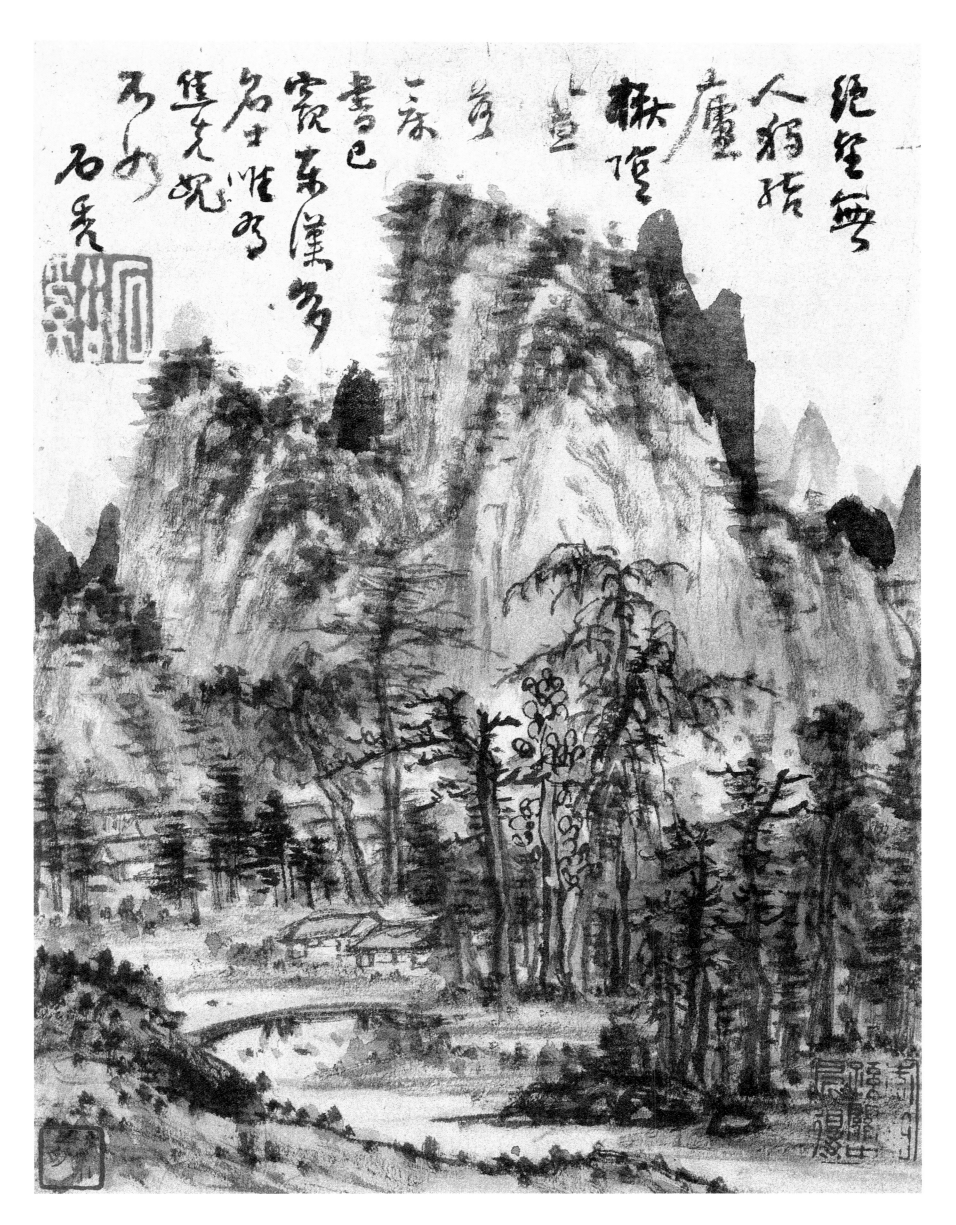

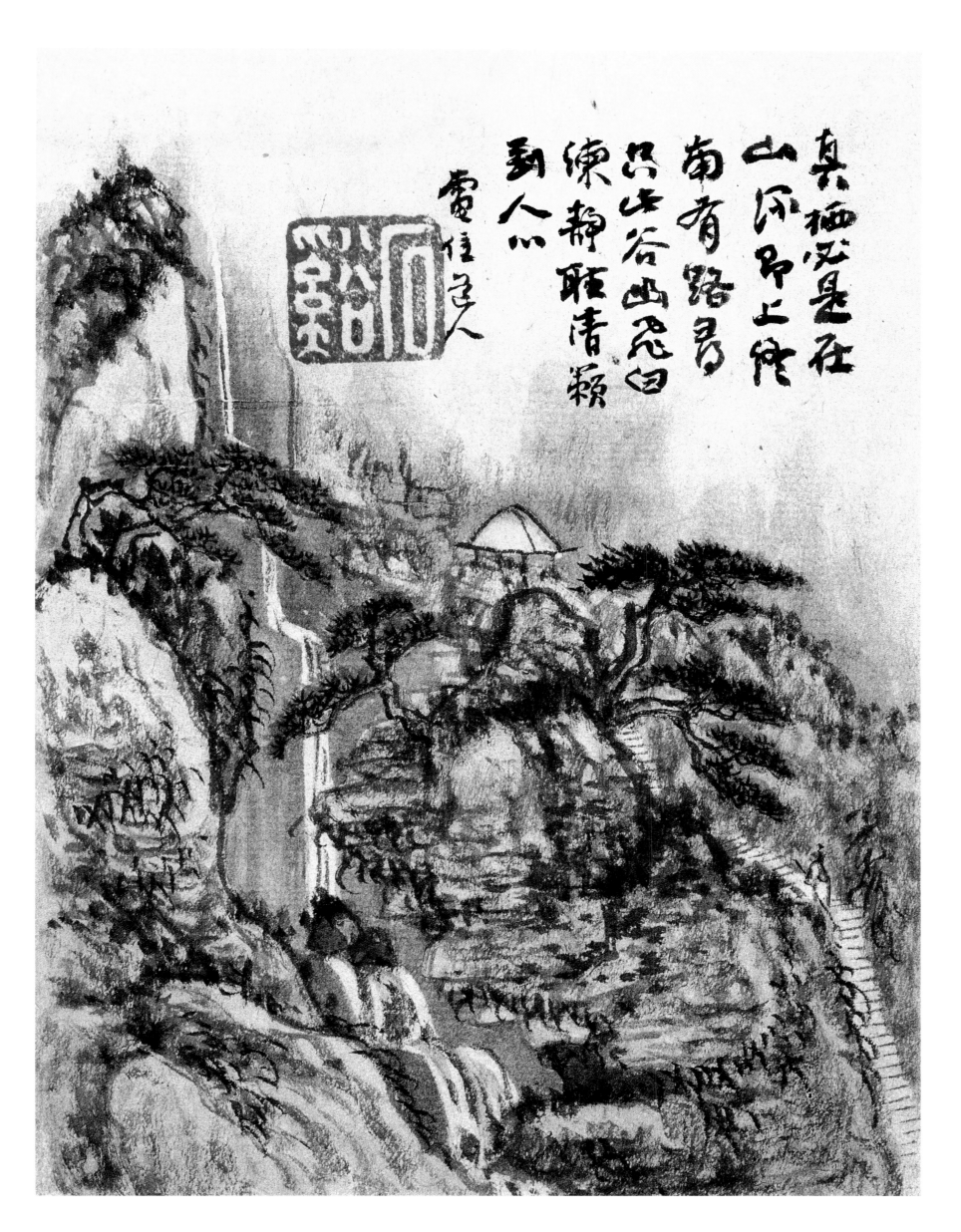

真栖必是在
山泂吊上庈
南有路号
只此谷幽飞曰
練静耶清颖
到人人

靈佳道人

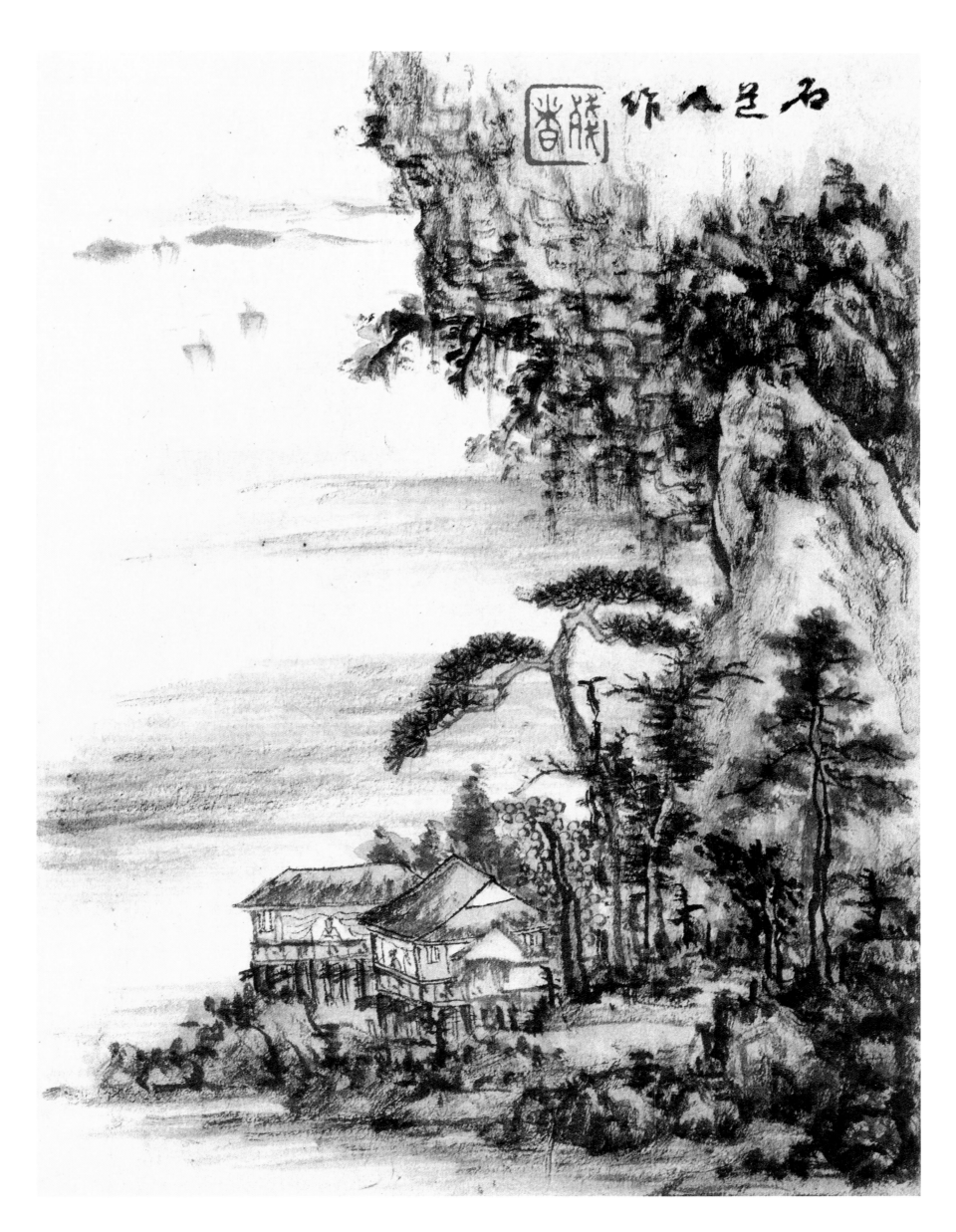

六九　山水册之四　　龚贤　21.9cm×15.9cm　上海博物馆藏

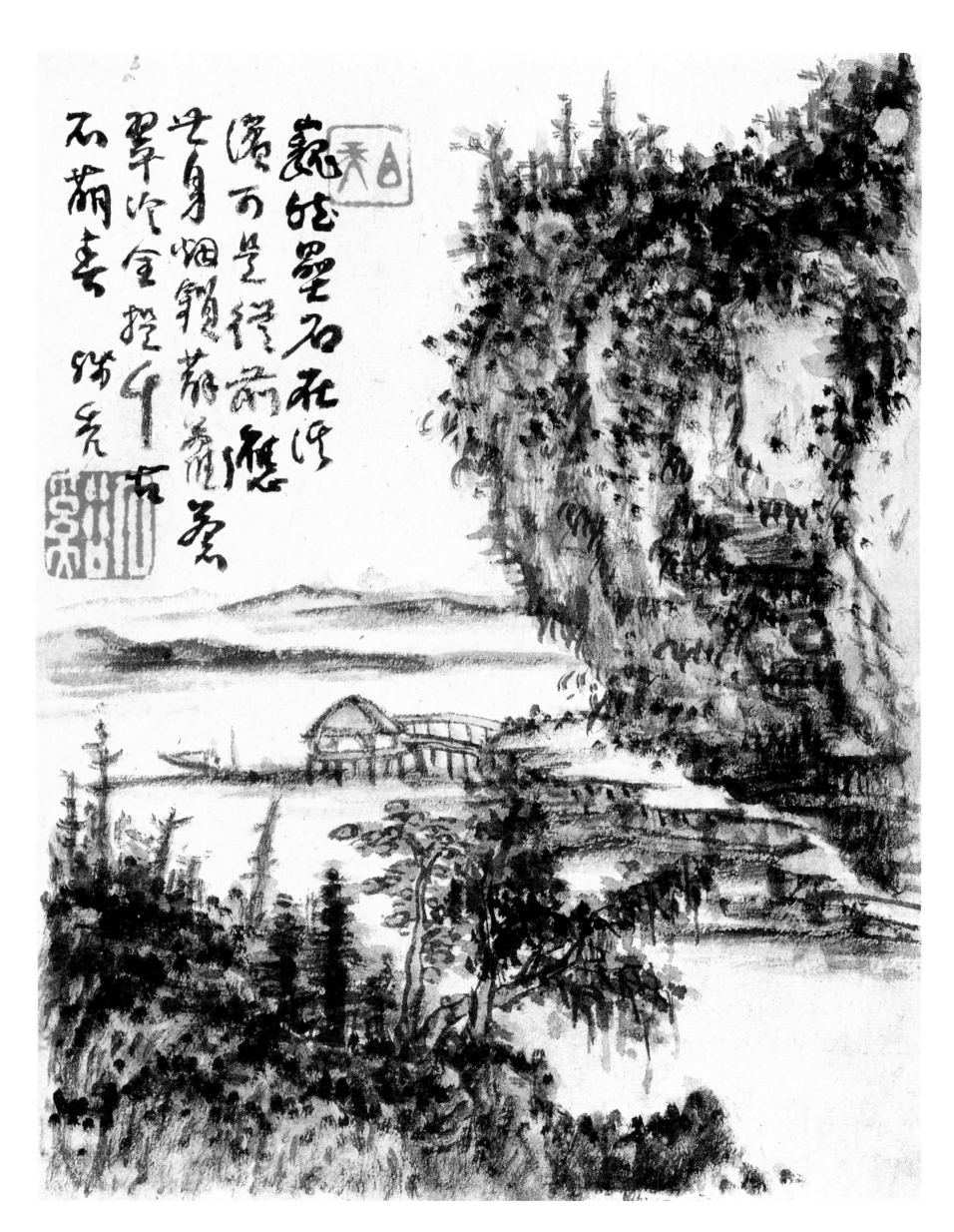

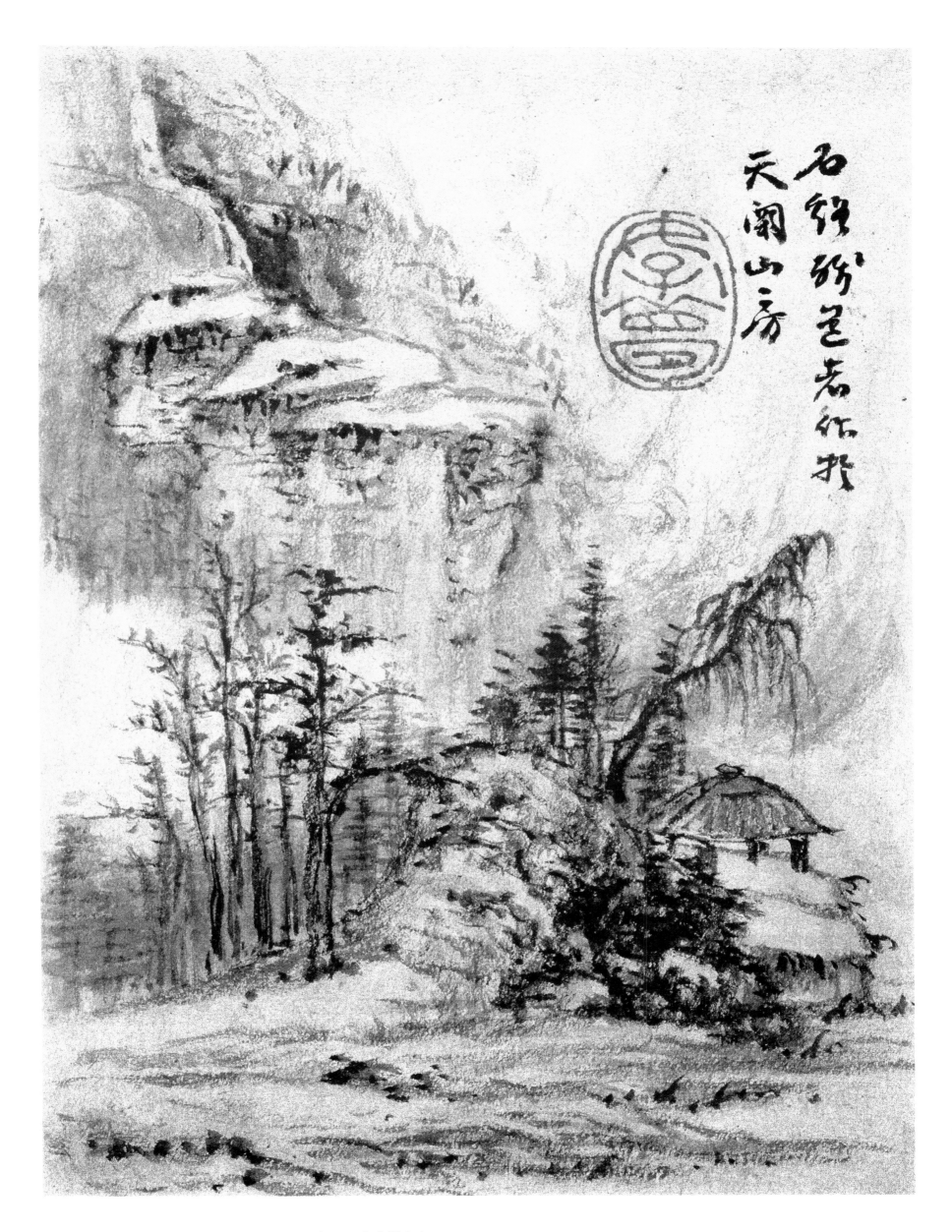

石经峪笔意，
天南山房

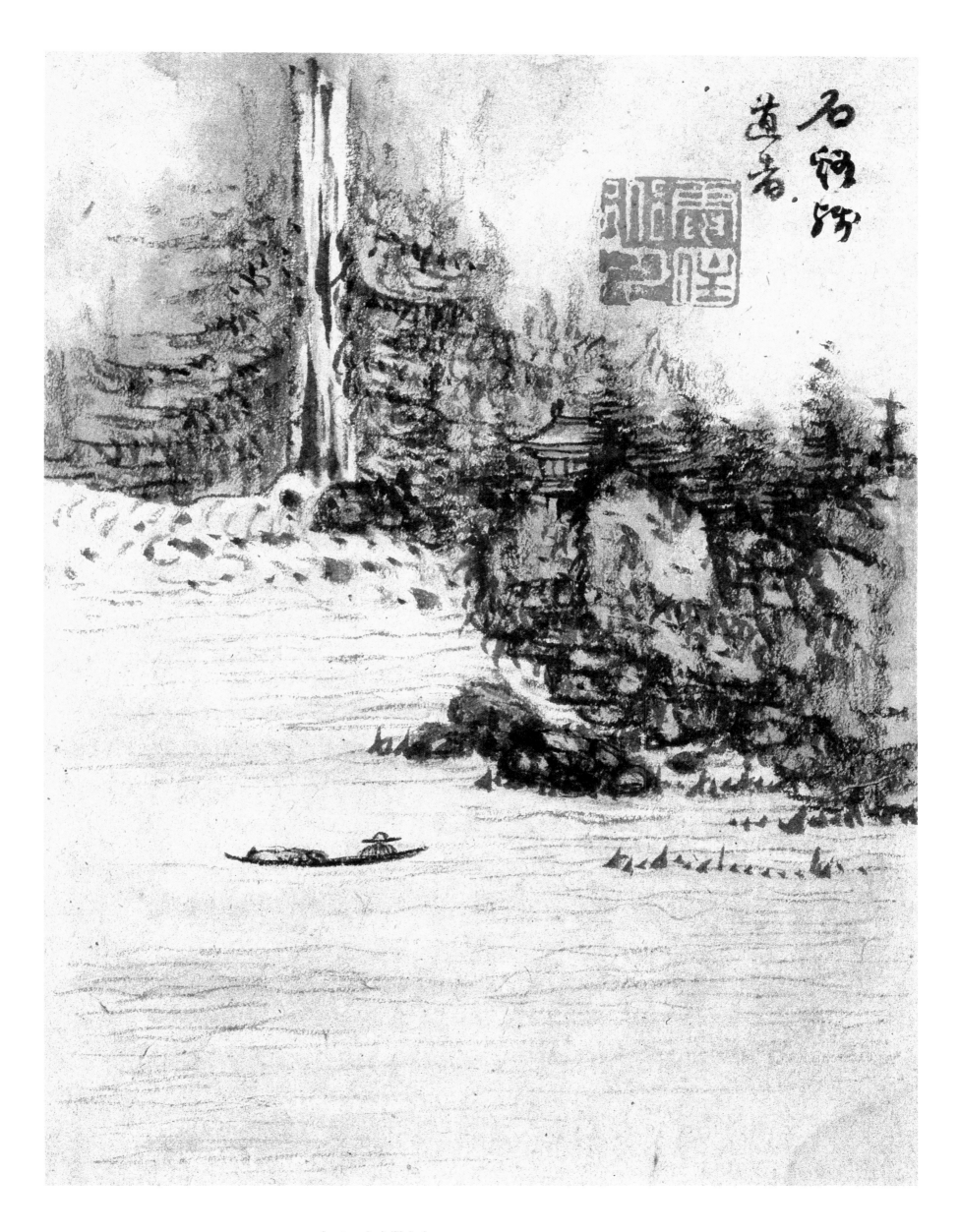

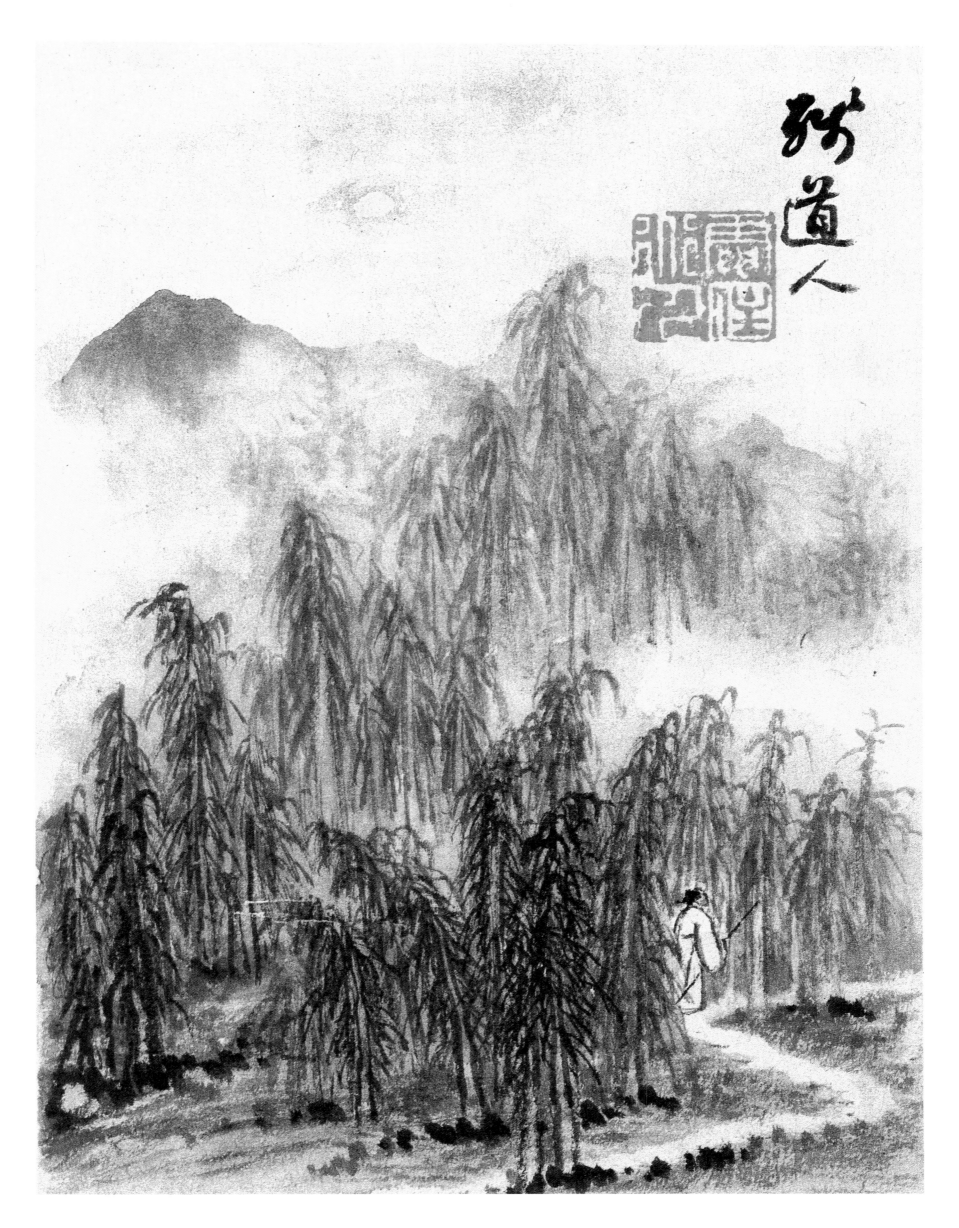

七三 山水册之八　　髡殘　21.9cm×15.9cm　上海博物館藏

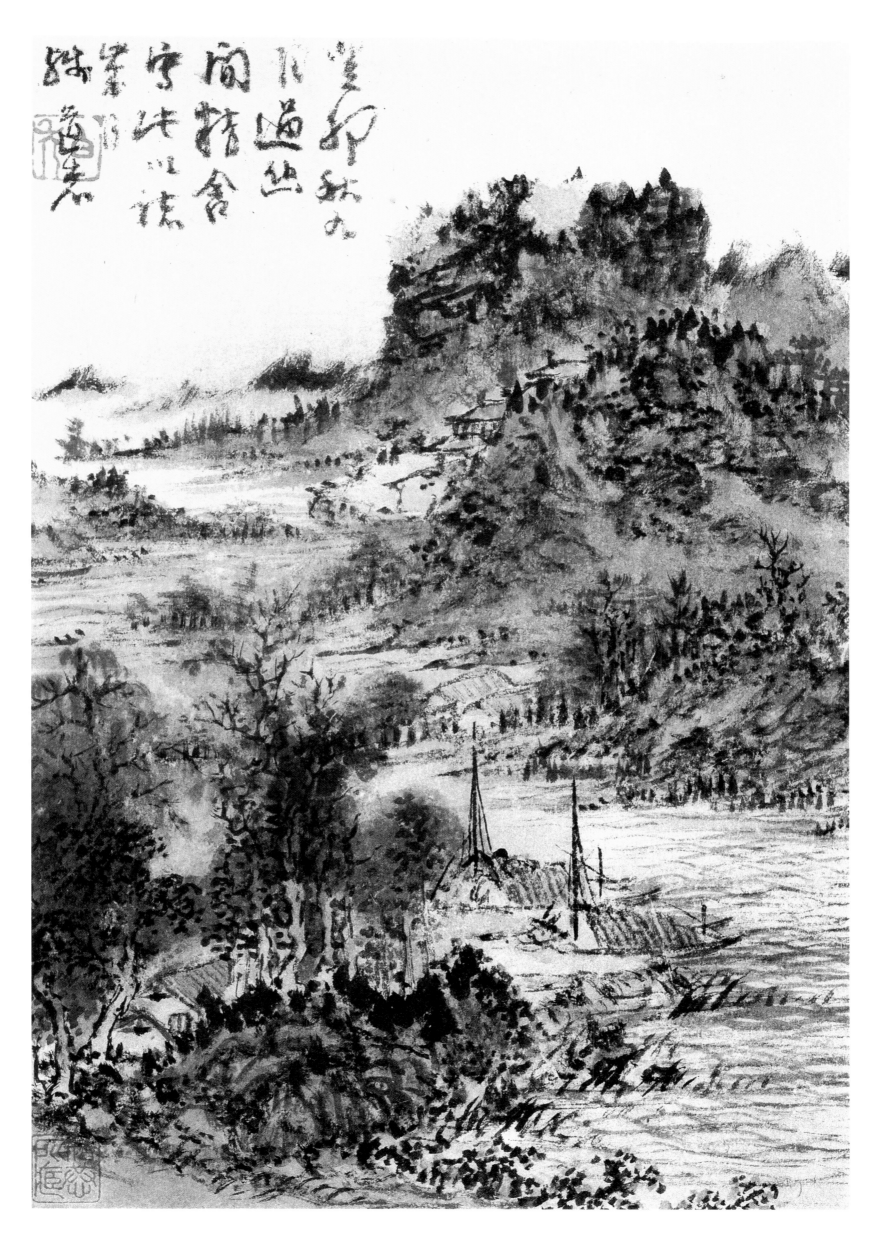

七四　山水冊之九　髡殘　24.9cm×18.5cm　上海博物館藏

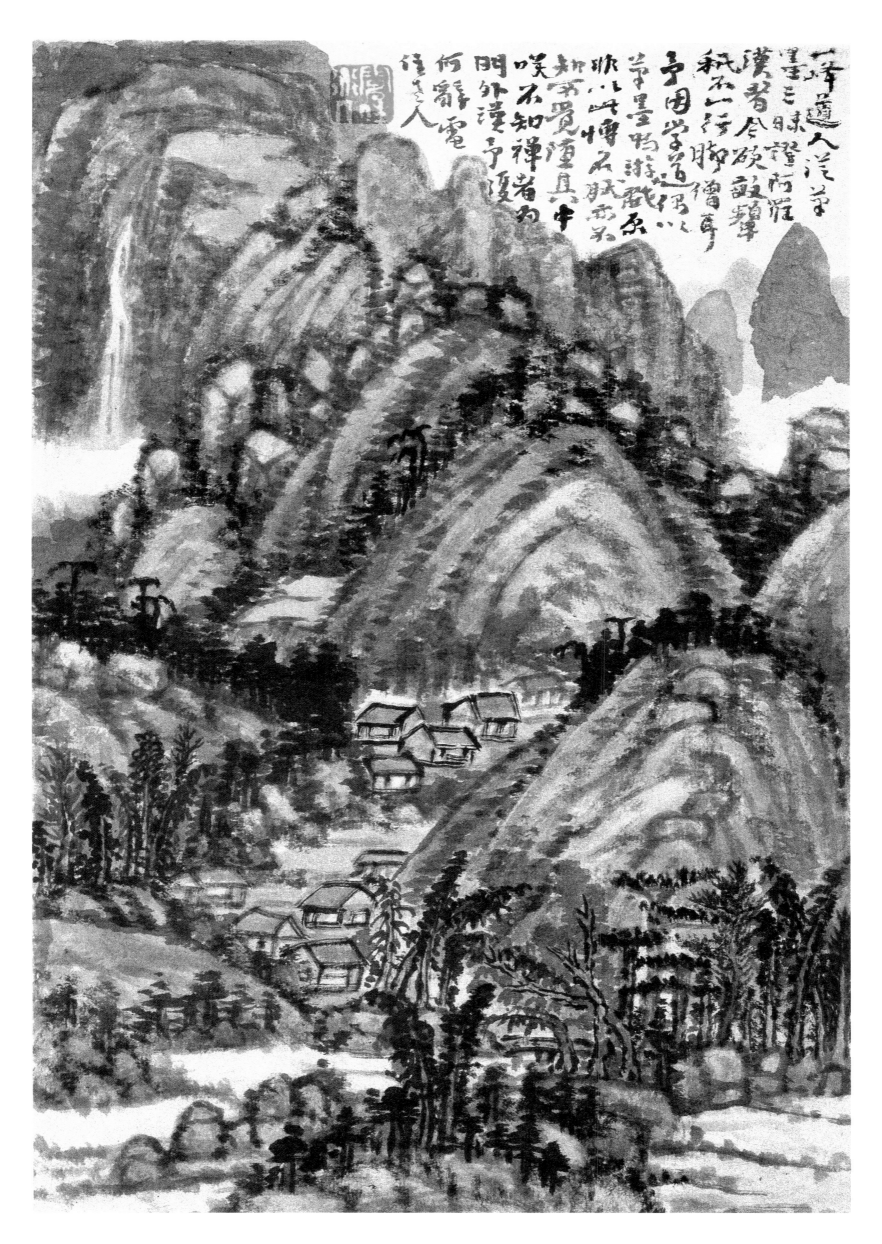

半峰道人泼墨
墨画三昧蕴所罗
汉者令碗敲钟
纸上一行脚僧耳
予因学习偈以
苇墨妙游戲
激此博石肤云余
知此貫種具中
嗟不知禅者为
門外漠予復
何贛電
偅兹人

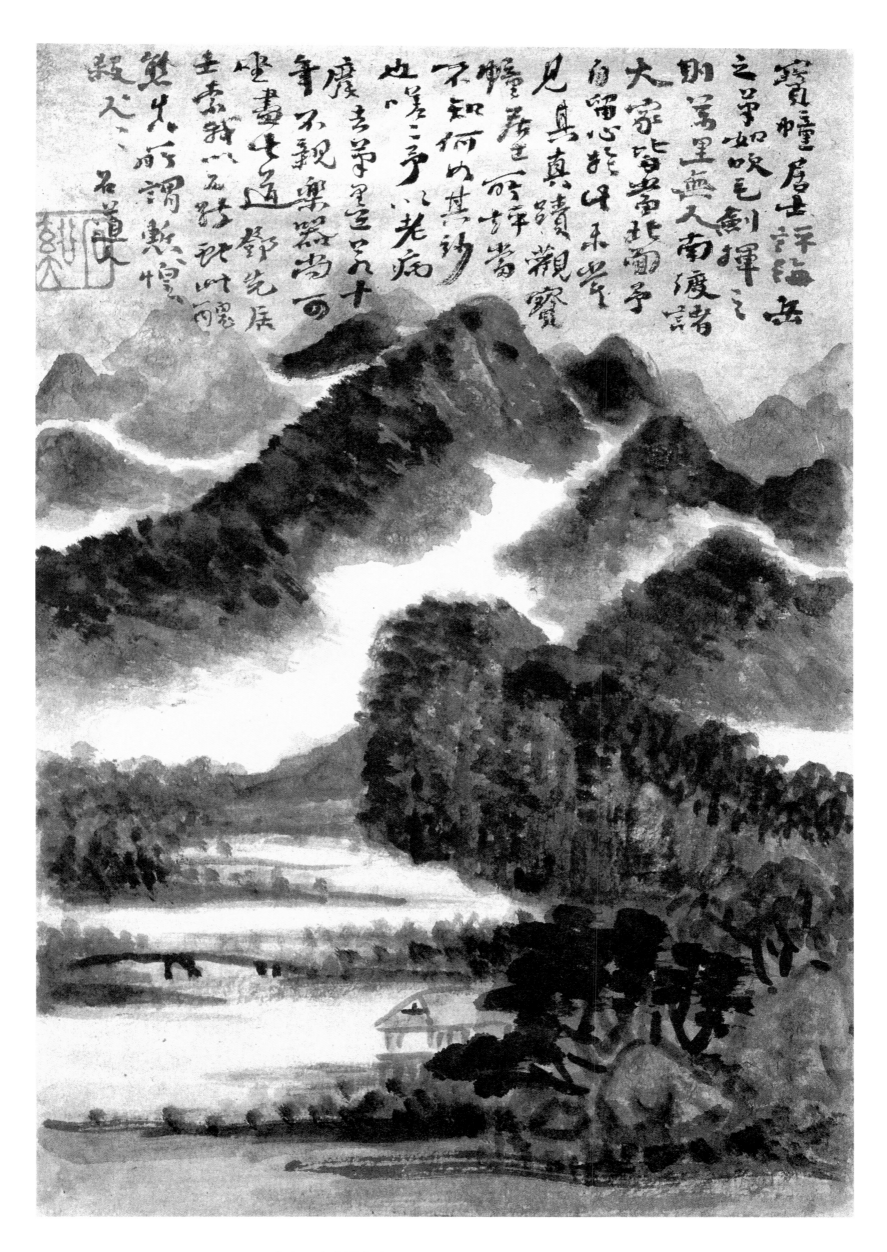

七六　山水册之十一　　紙本　22.8cm×15.3cm　上海博物館藏

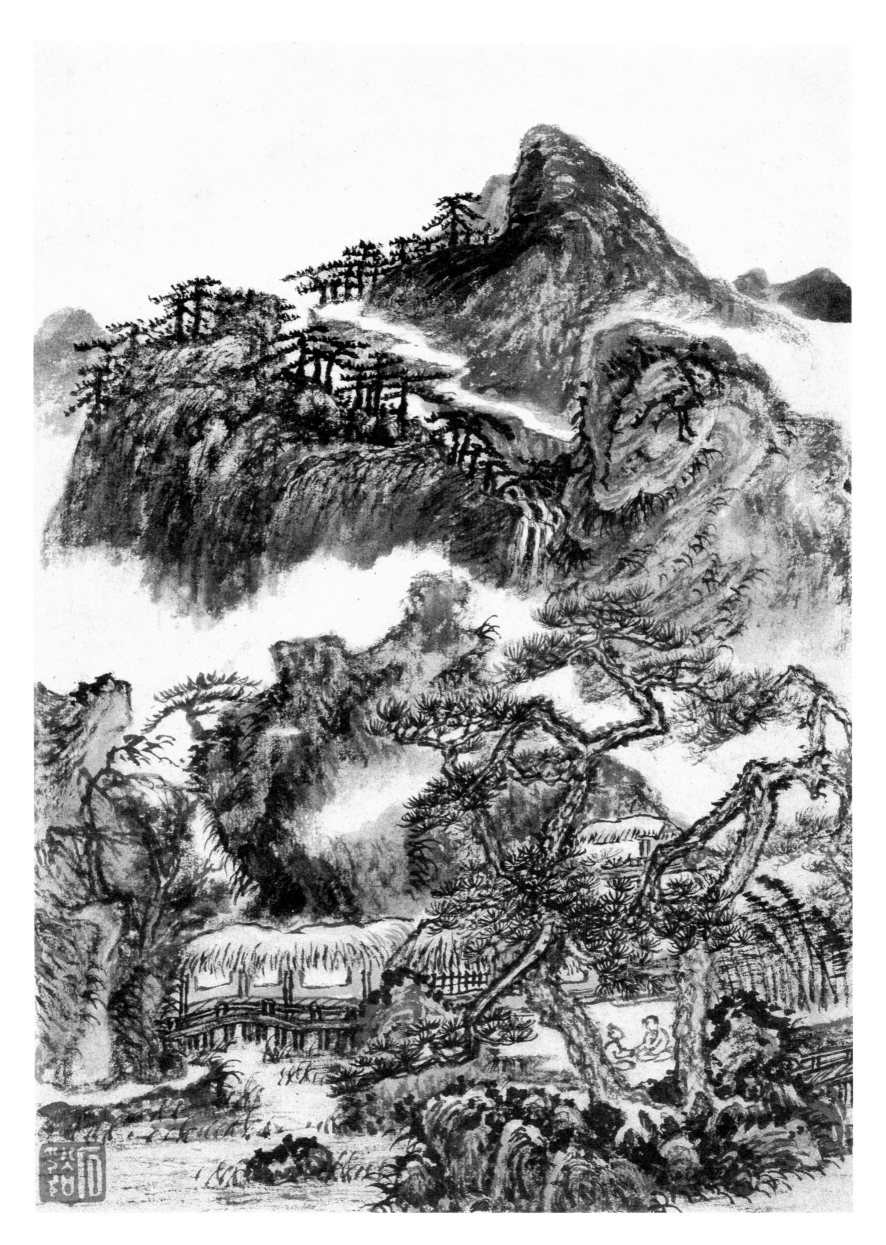

七七 山水册之十二 冕隆 22.8cm×15.3cm 上海博物館藏

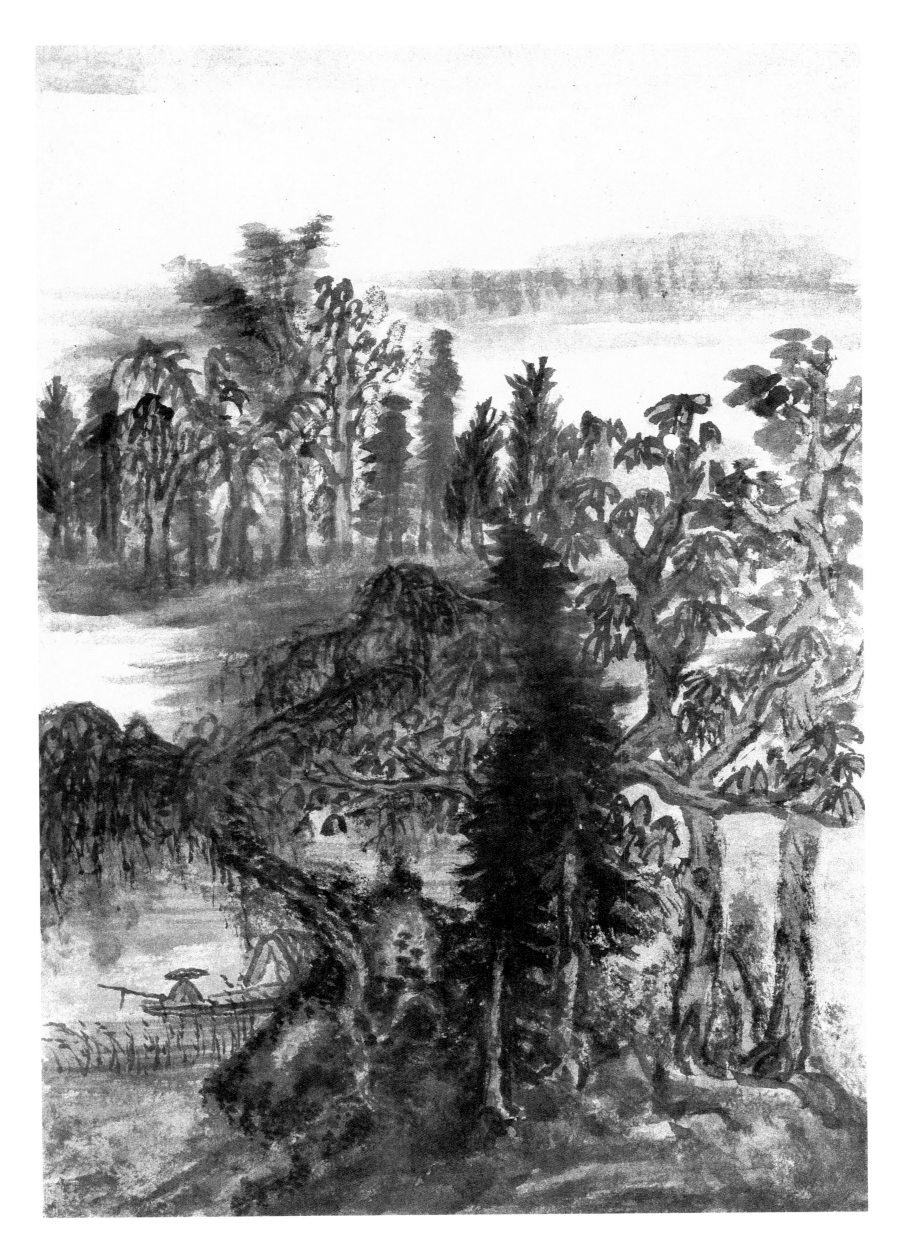

七八　山水册之十三　　髡殘　22.8cm×15.3cm　上海博物館藏

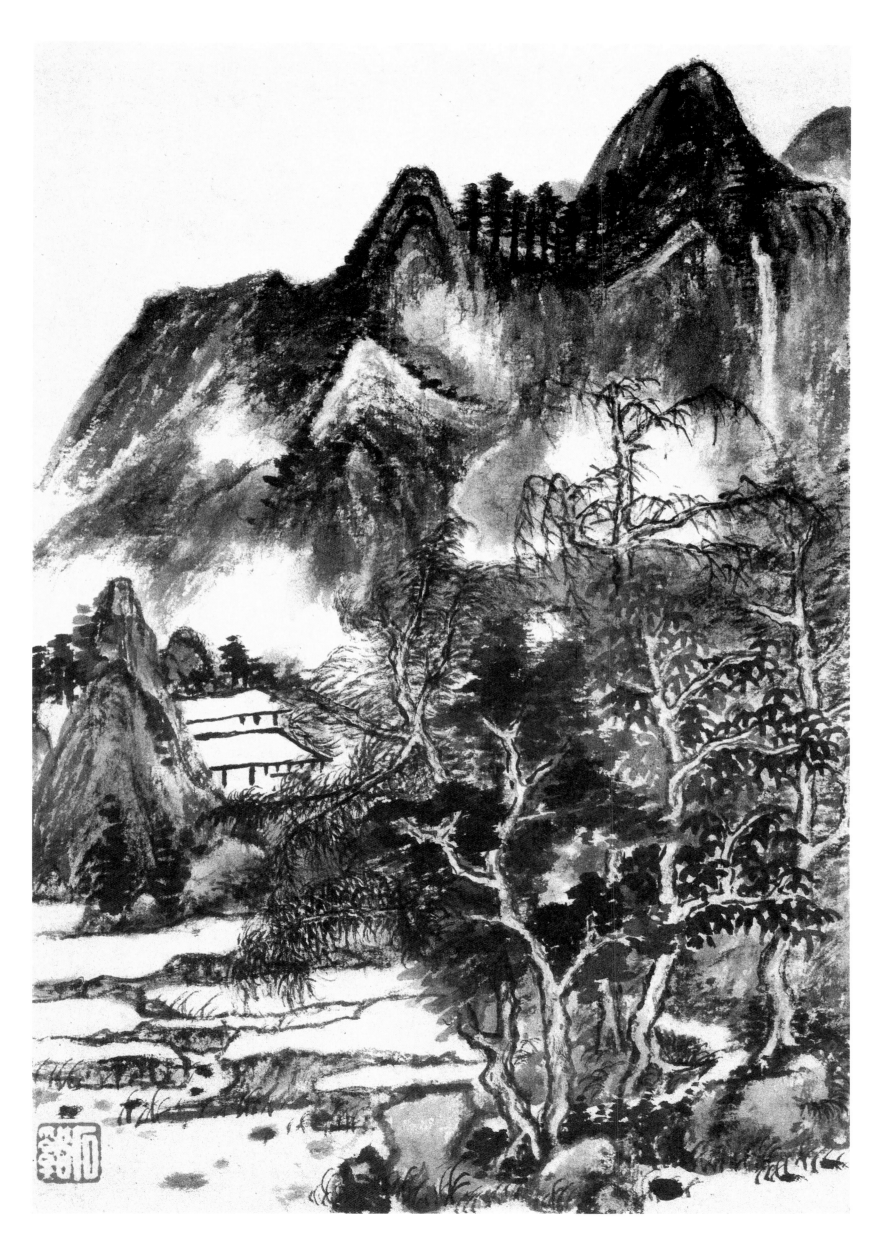

七九　山水册之十四　紙本　22.8cm×15.3cm　上海博物館藏

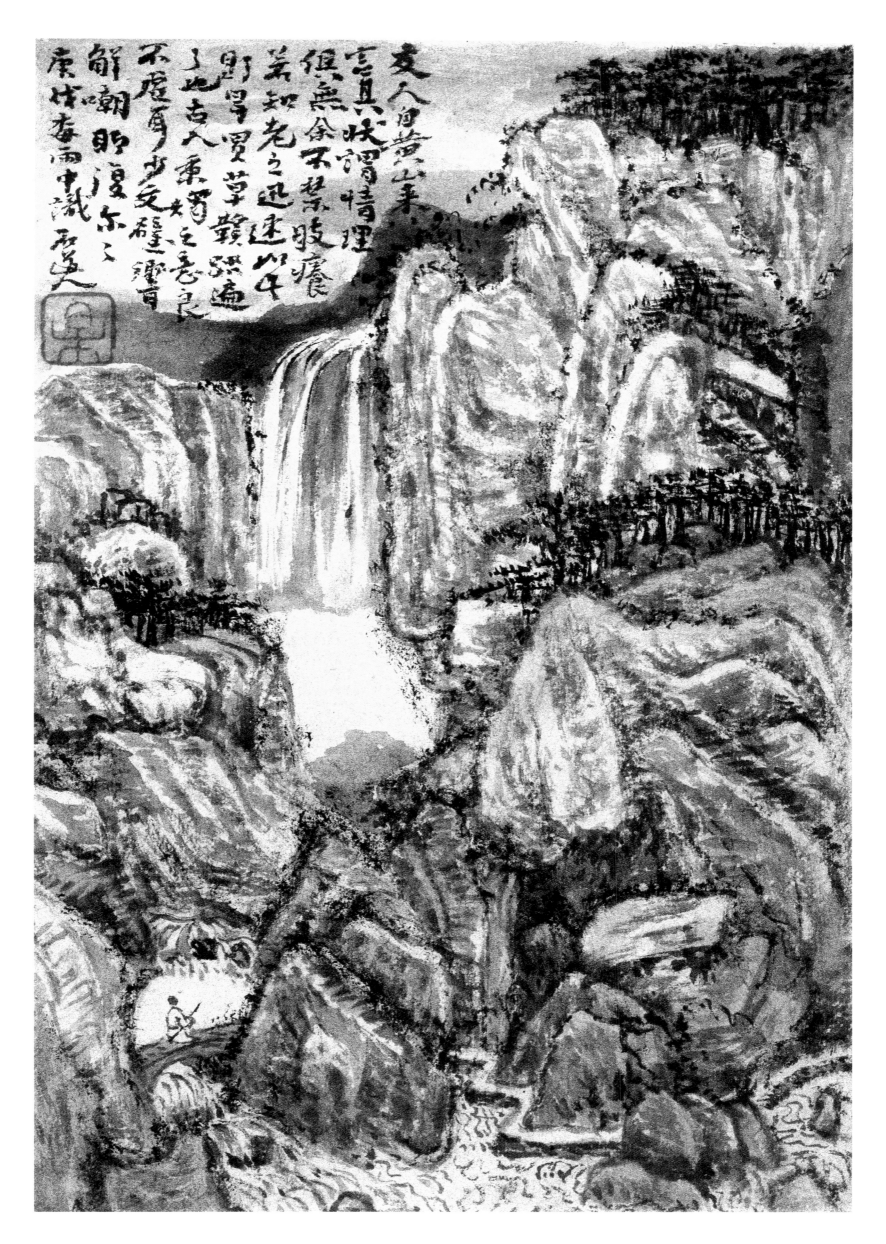

八〇　山水册之十五　　髡殘　22.8cm×15.3cm　上海博物館藏

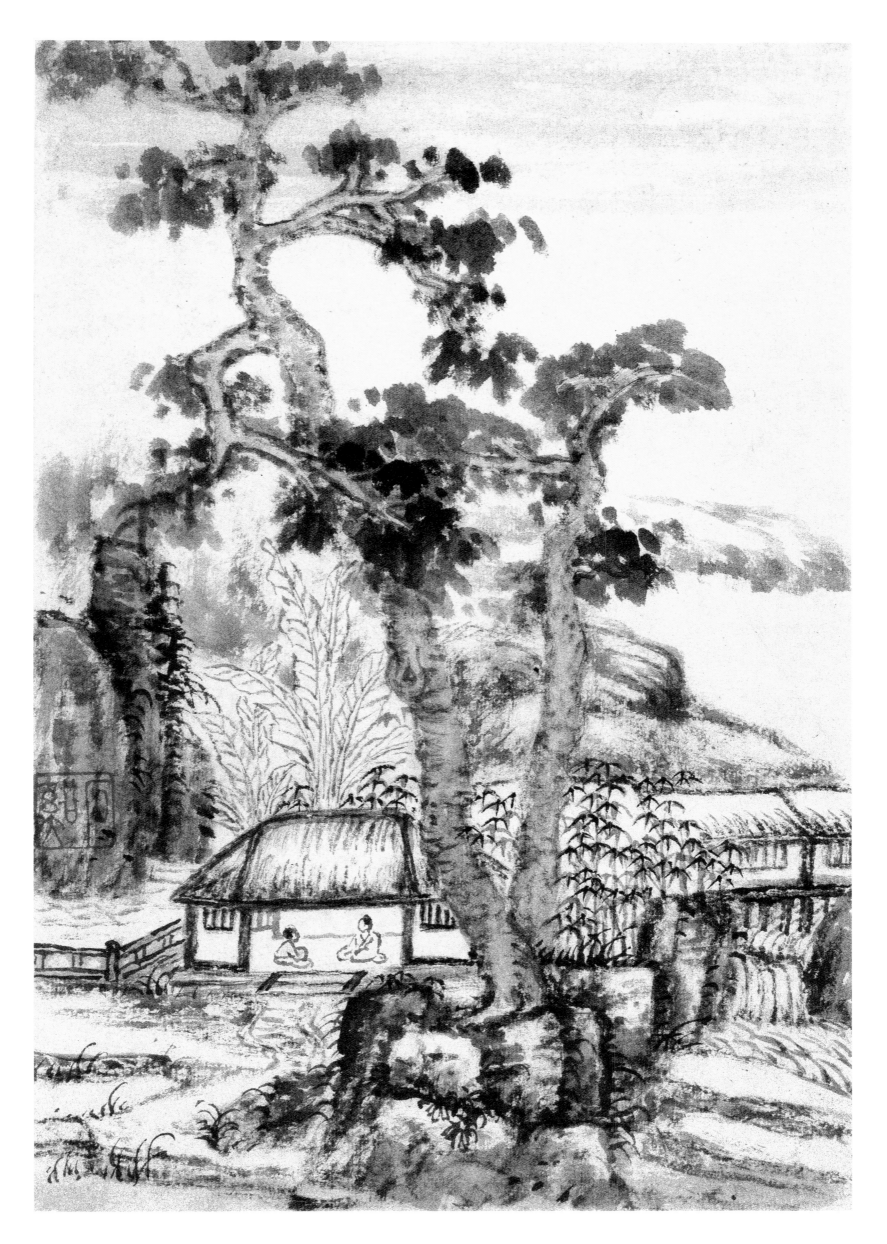

八一　山水册之十六　　纸本　22.8cm×15.3cm　上海博物馆藏

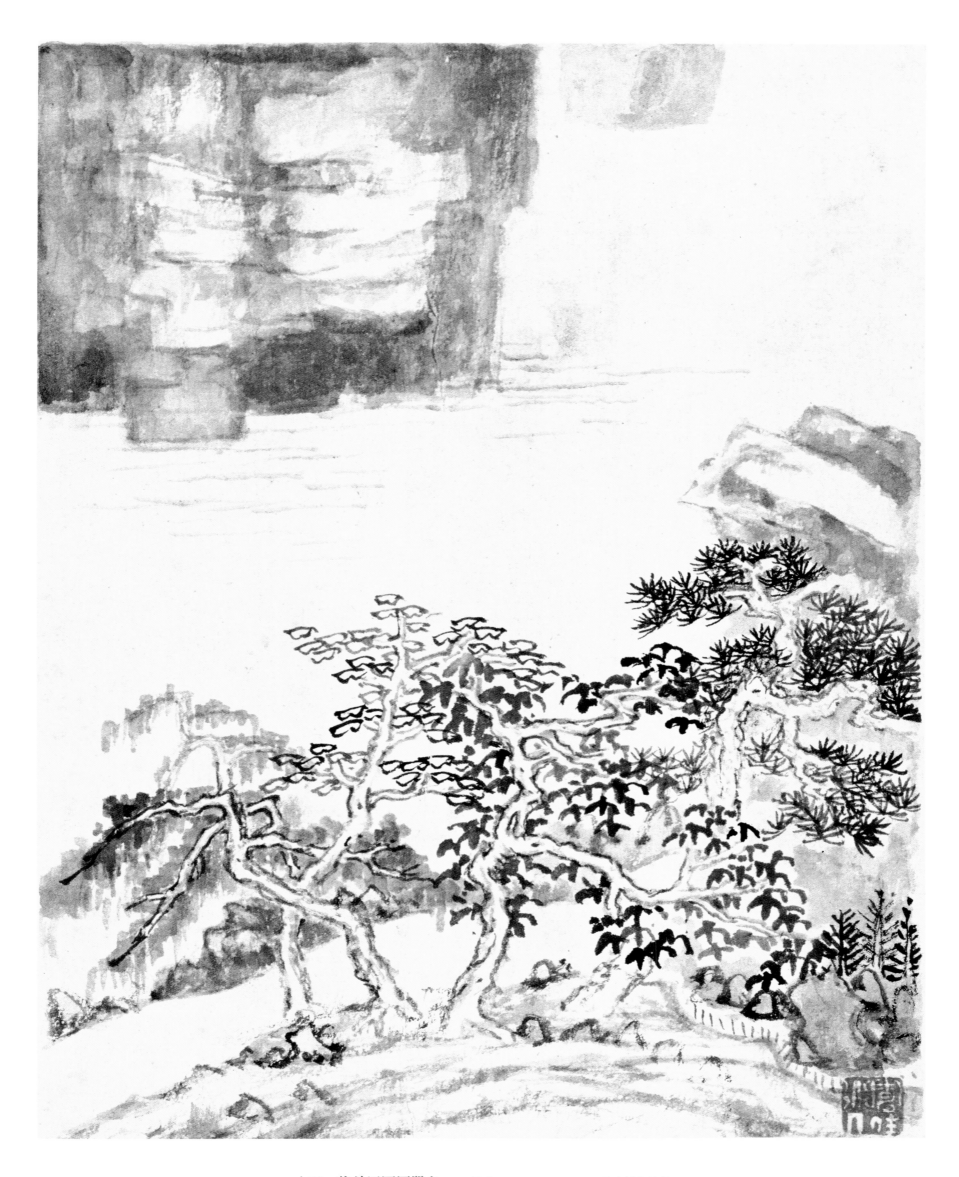

八二　物外田園圖冊之一　髡殘　22.5cm×16.9cm　故宮博物院藏

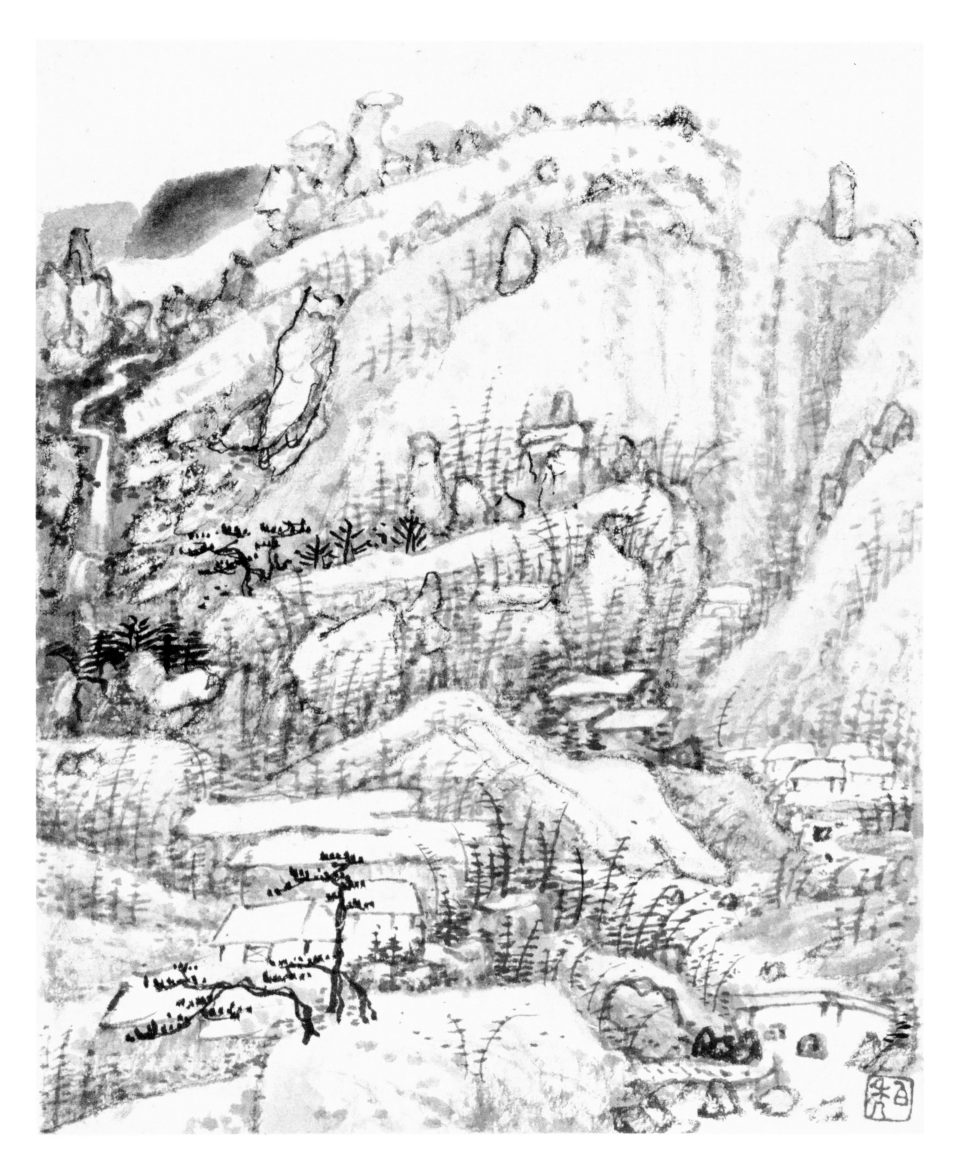

八三　物外田園圖冊之二　　紙綫　22.5cm×16.9cm　故宫博物院藏

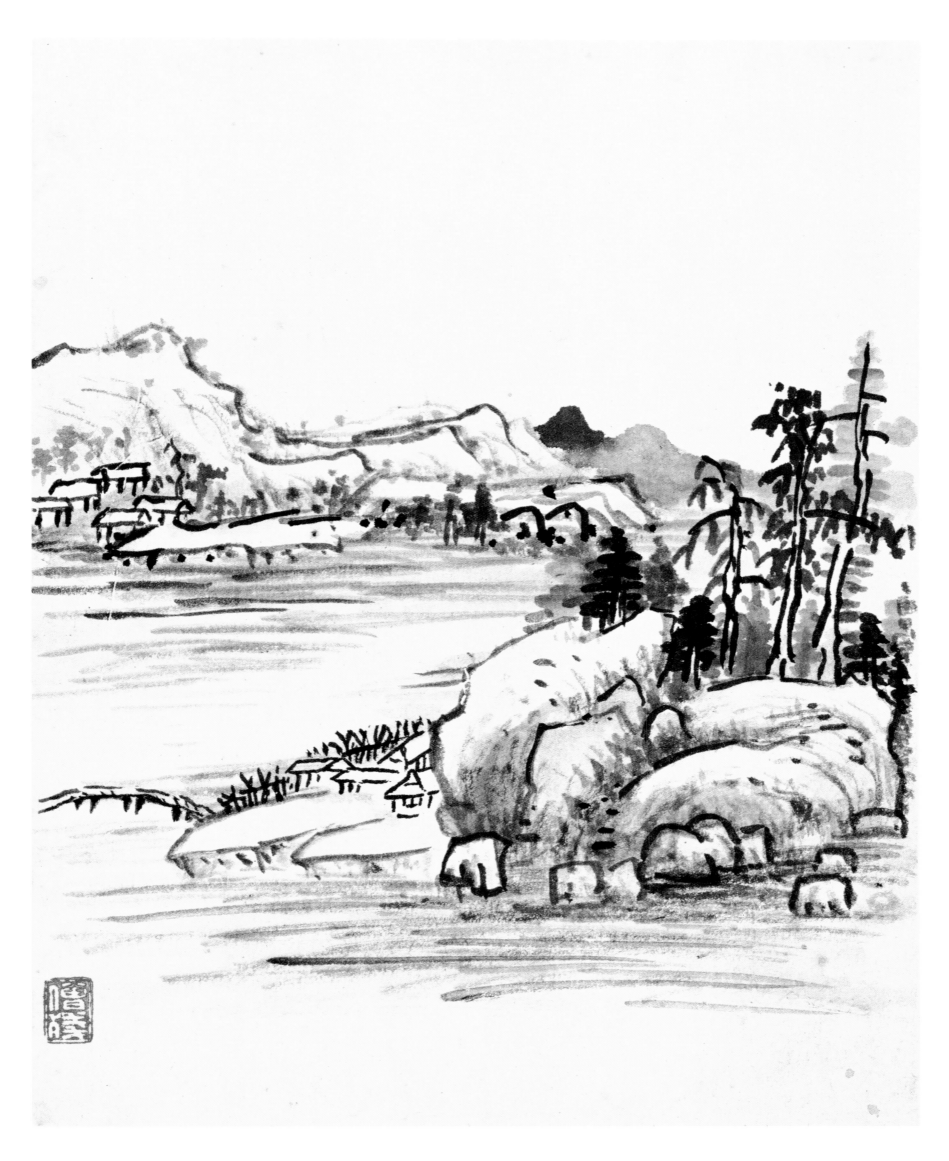

八四　物外田園圖册之三　　髡殘　22.5cm×16.9cm　故宮博物院藏

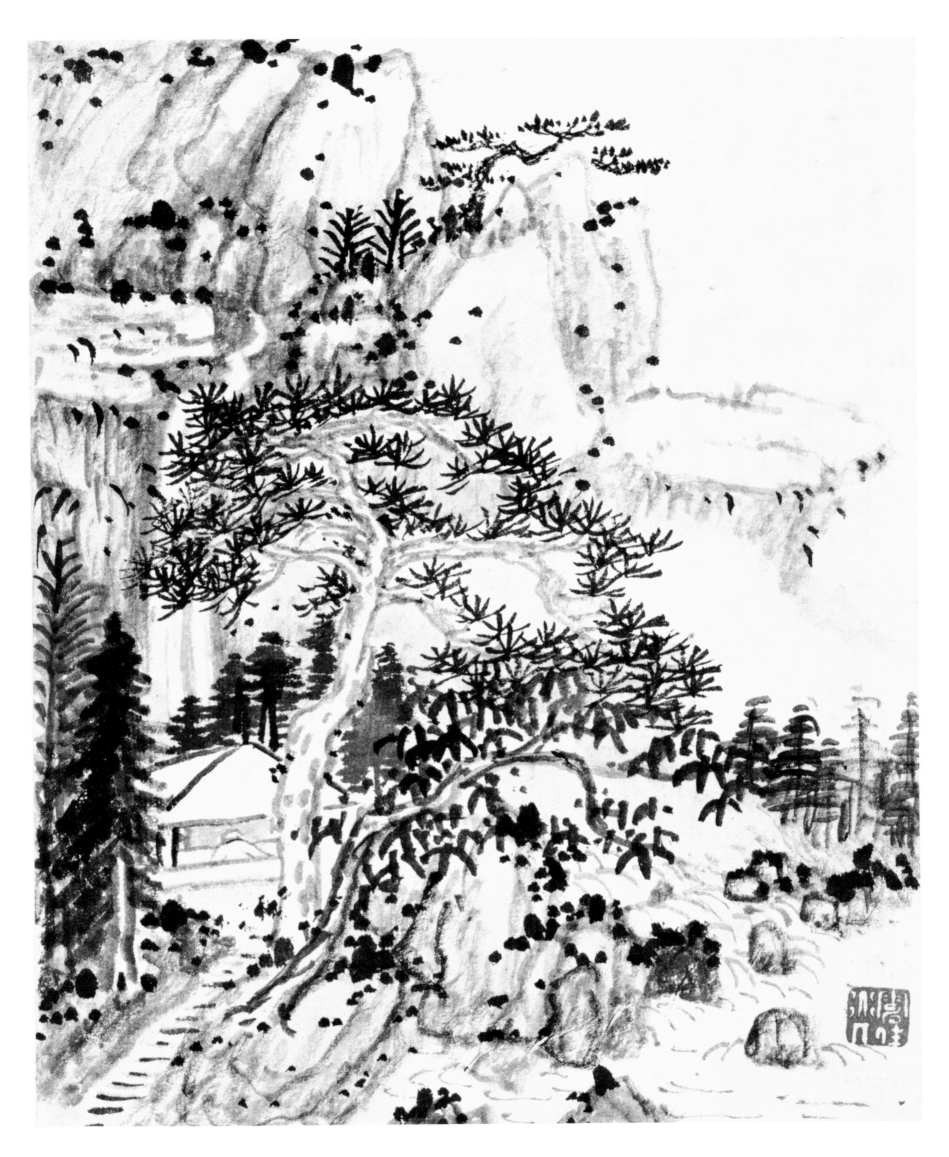

八五 物外田園圖冊之四 紙本 22.5cm×16.9cm 故宮博物院藏

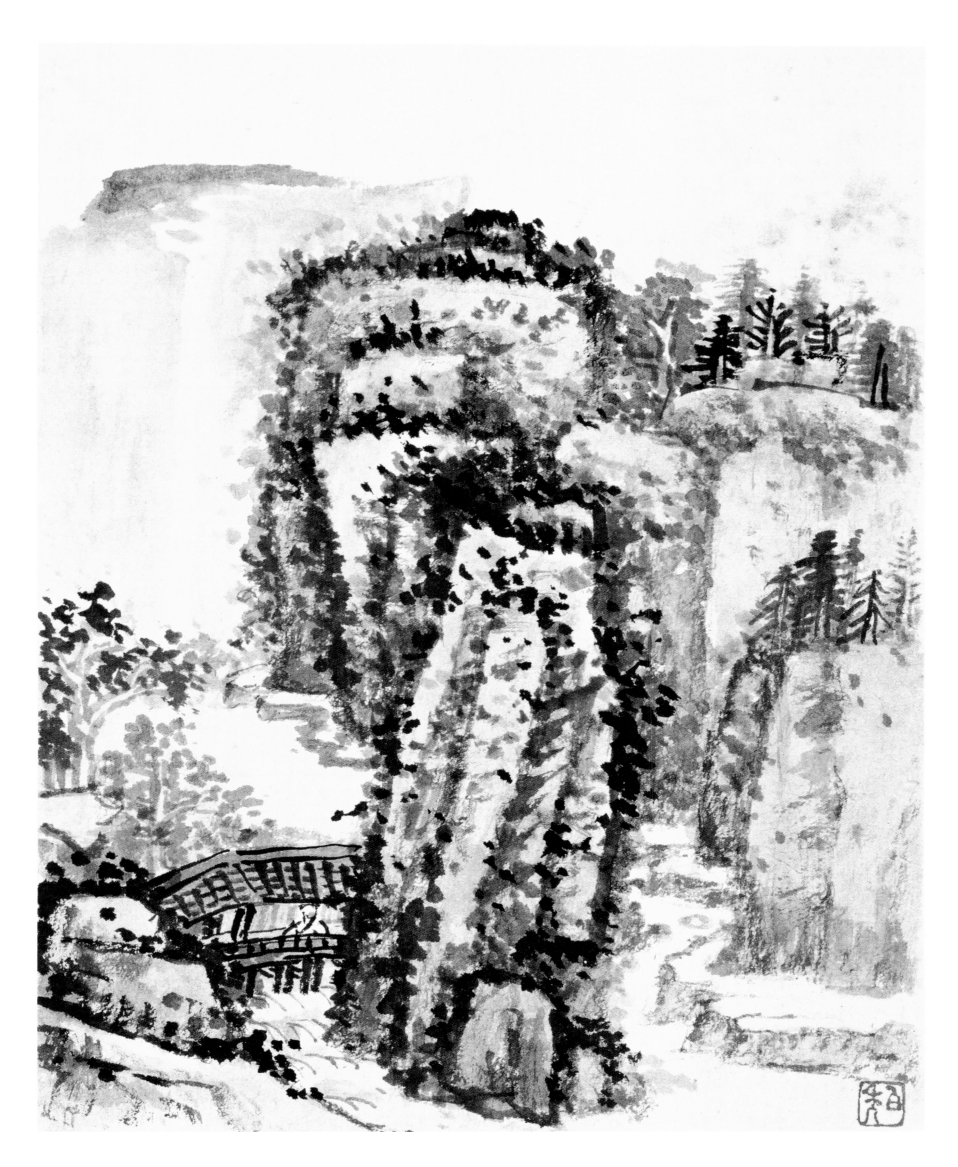

八六　物外田園圖冊之五　　髡殘　22.5cm×16.9cm　故宮博物院藏

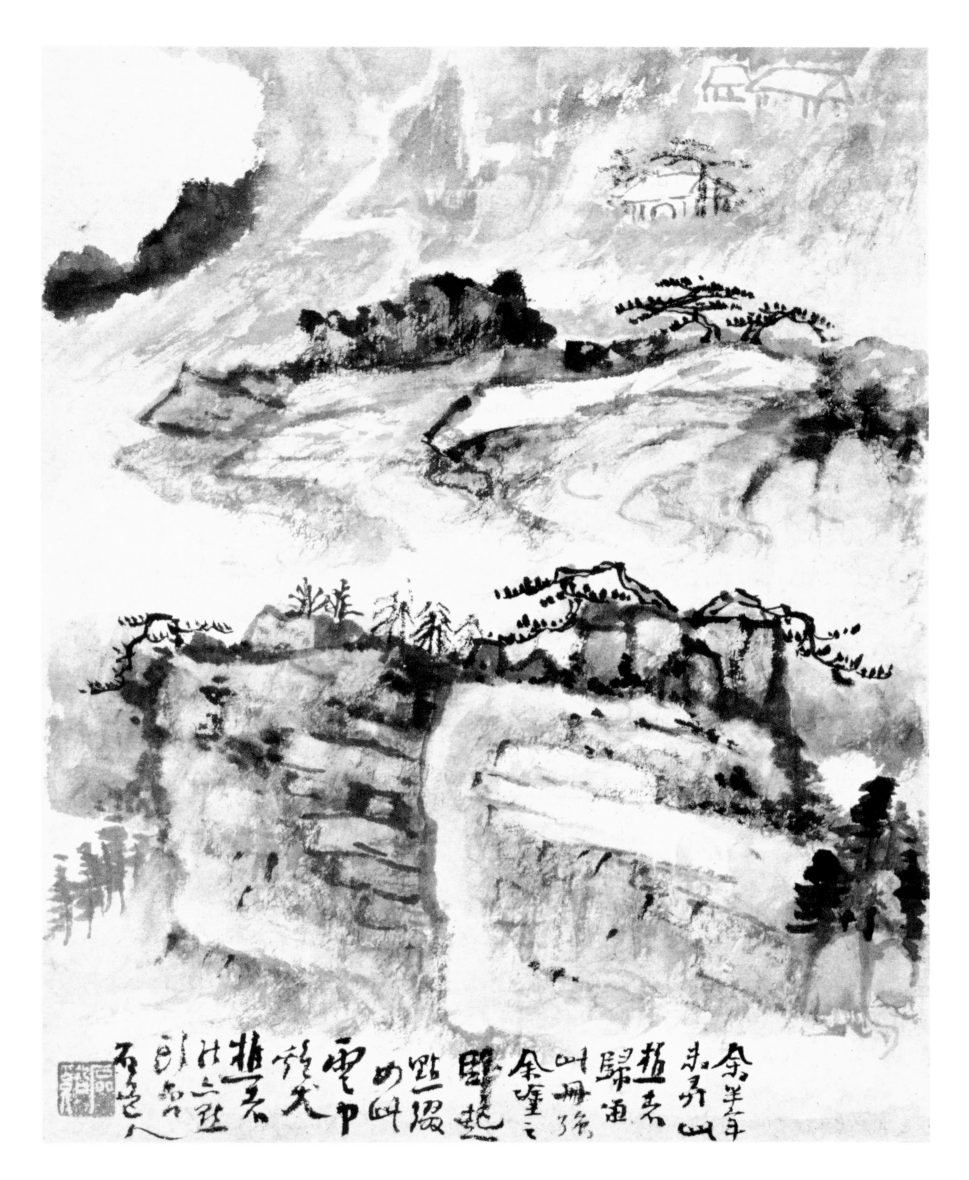

八七　物外田園圖冊之六　　紙本　22.5cm×16.9cm　故宮博物院藏

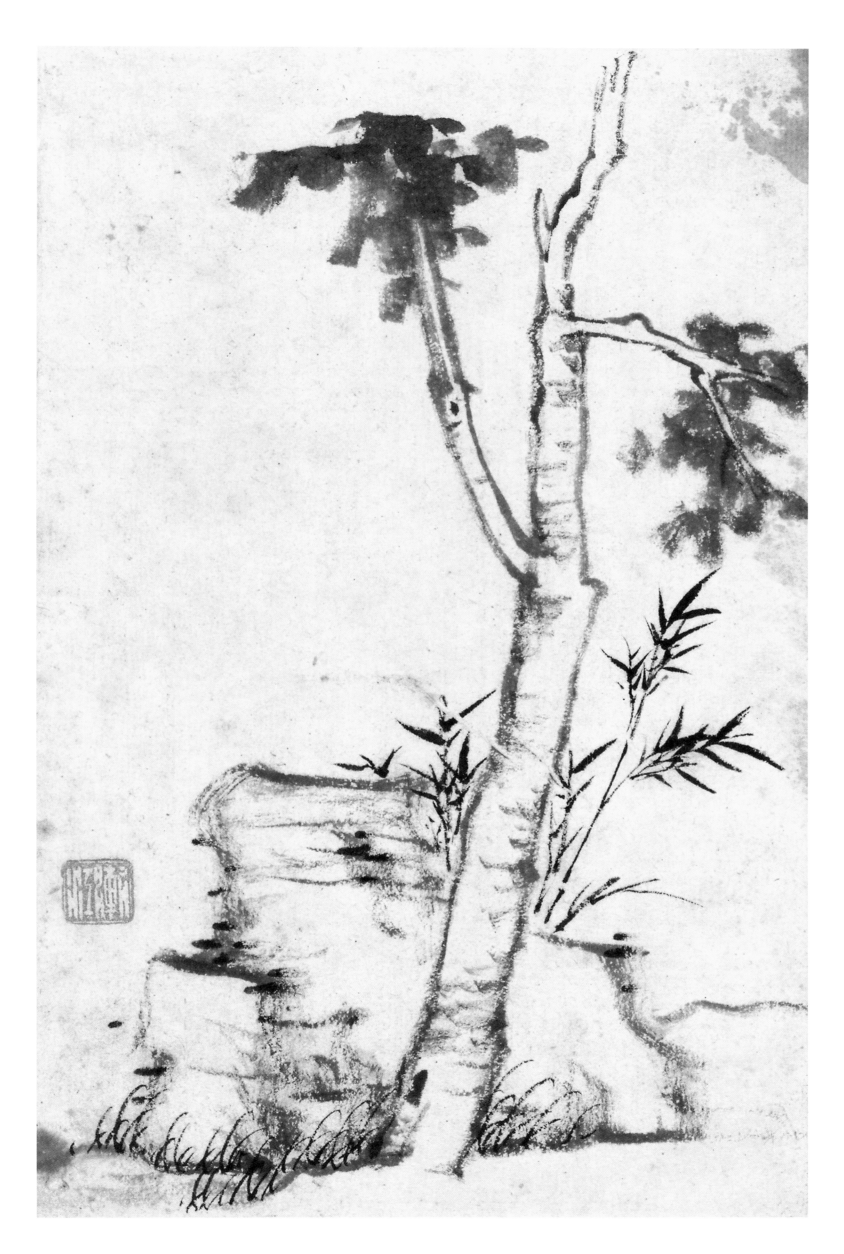

九〇　山水梅花册之一　　渐江　22cm×14cm　安徽博物院藏

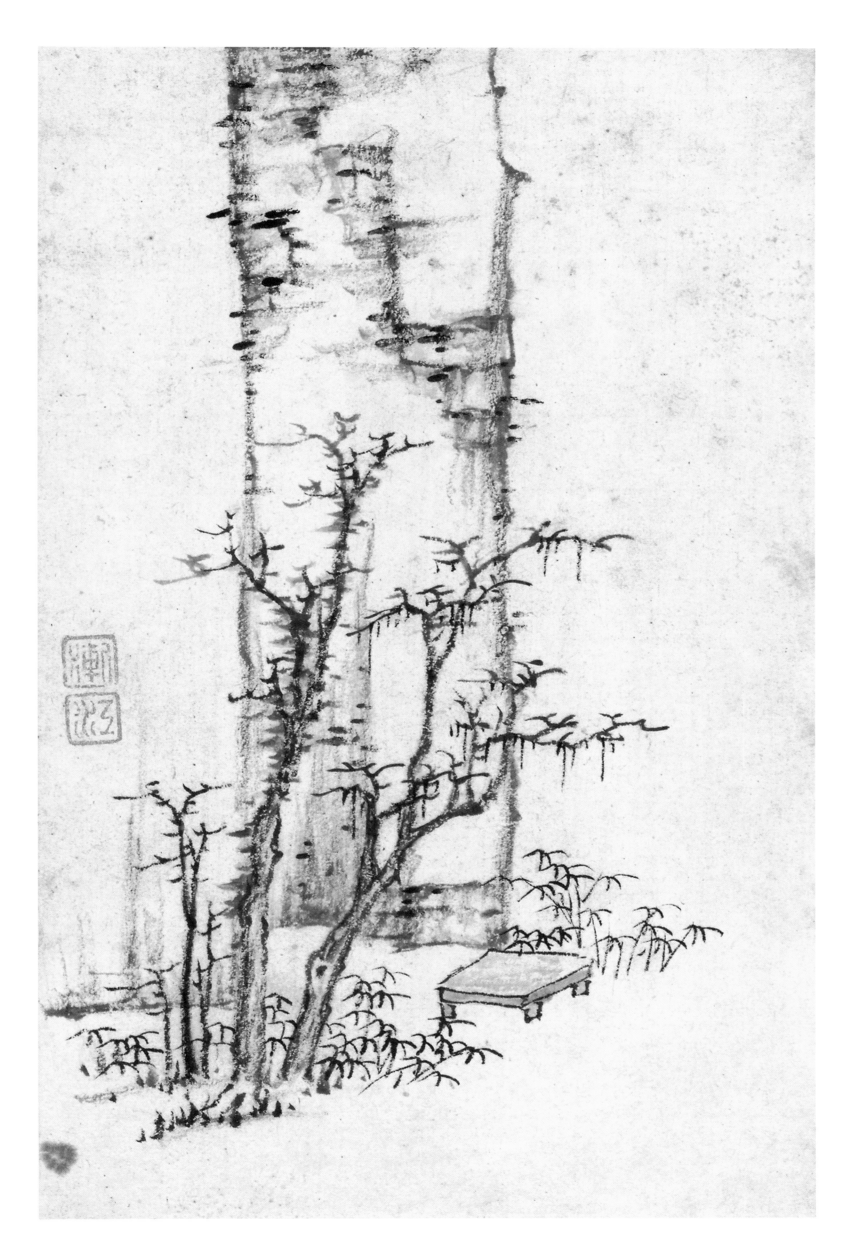

九一　山水梅花册之二　新江　22cm×14cm　安徽博物院藏

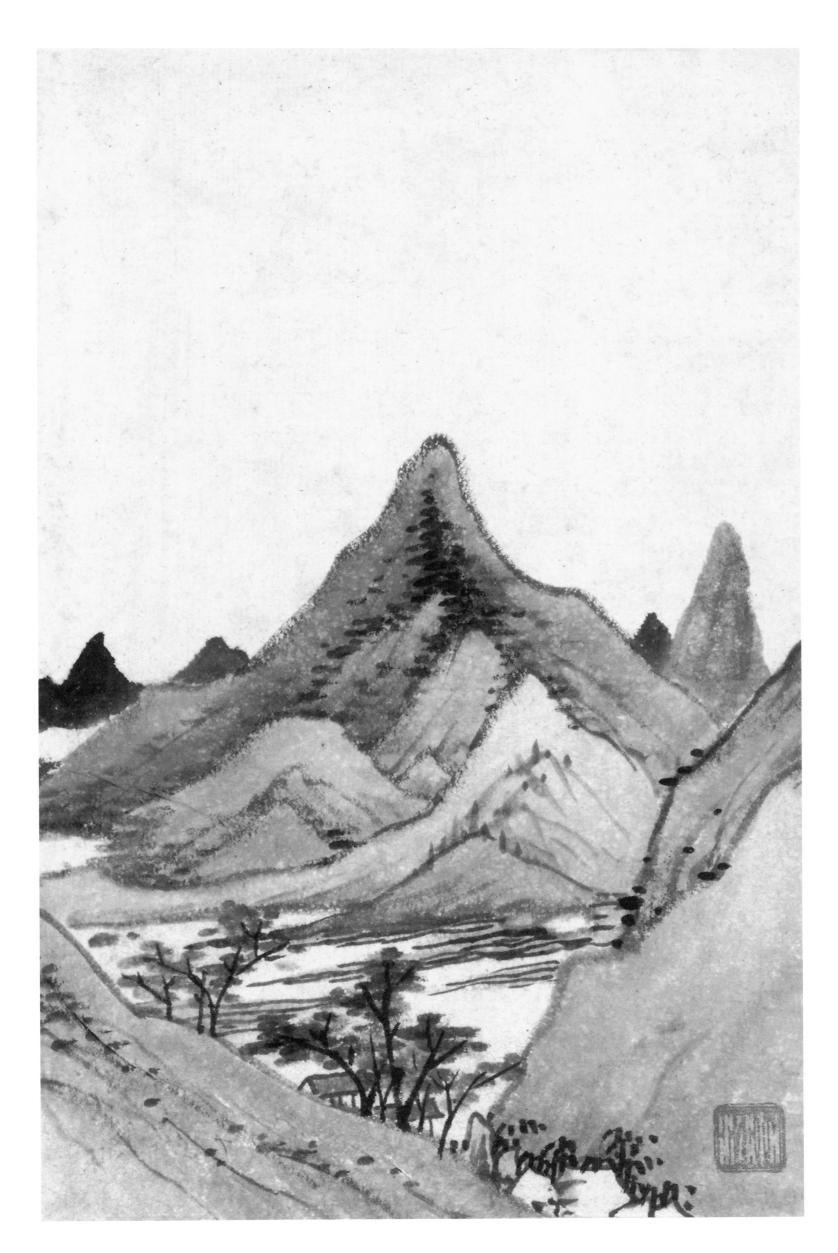

九二　山水梅花册之三　渐江　22cm×14cm　安徽博物院藏

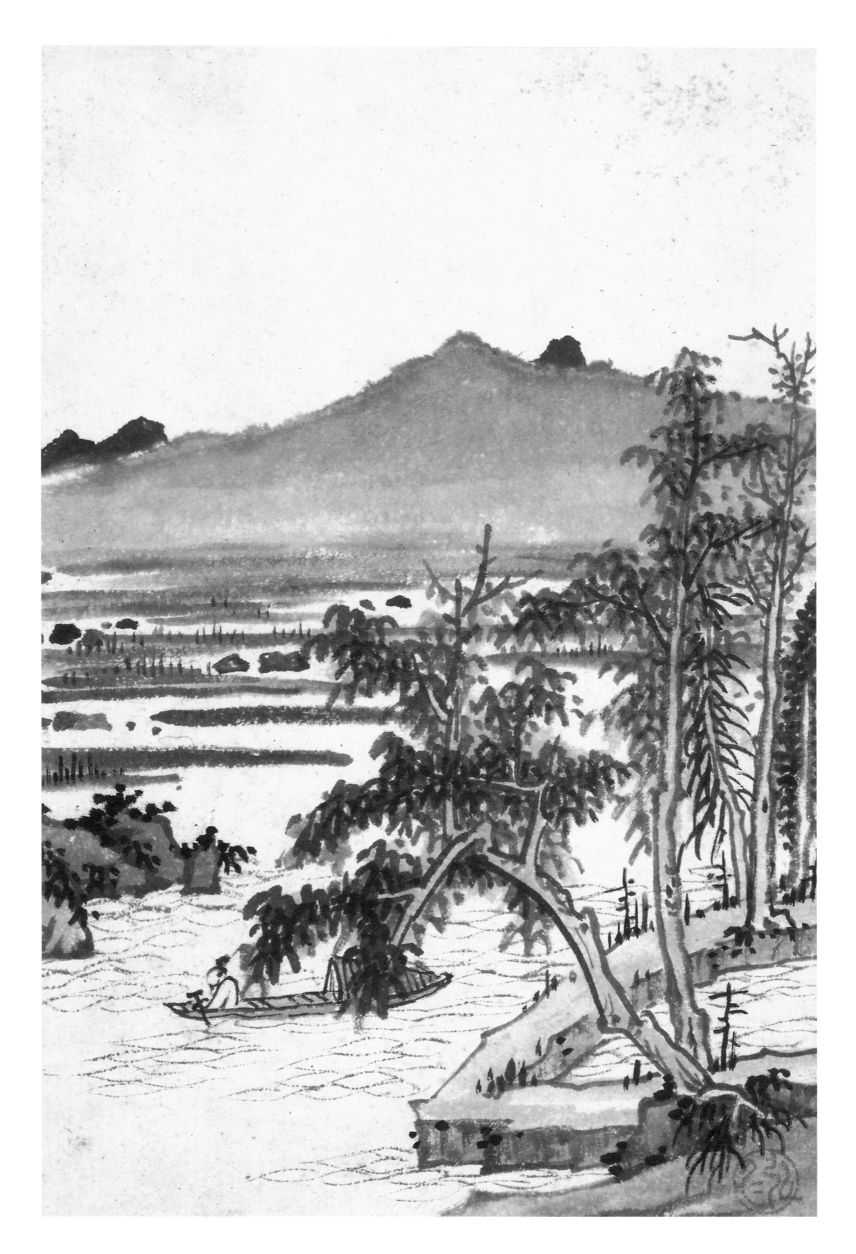

九三　山水梅花册之四　　渐江　　22cm×14cm　　安徽博物院藏

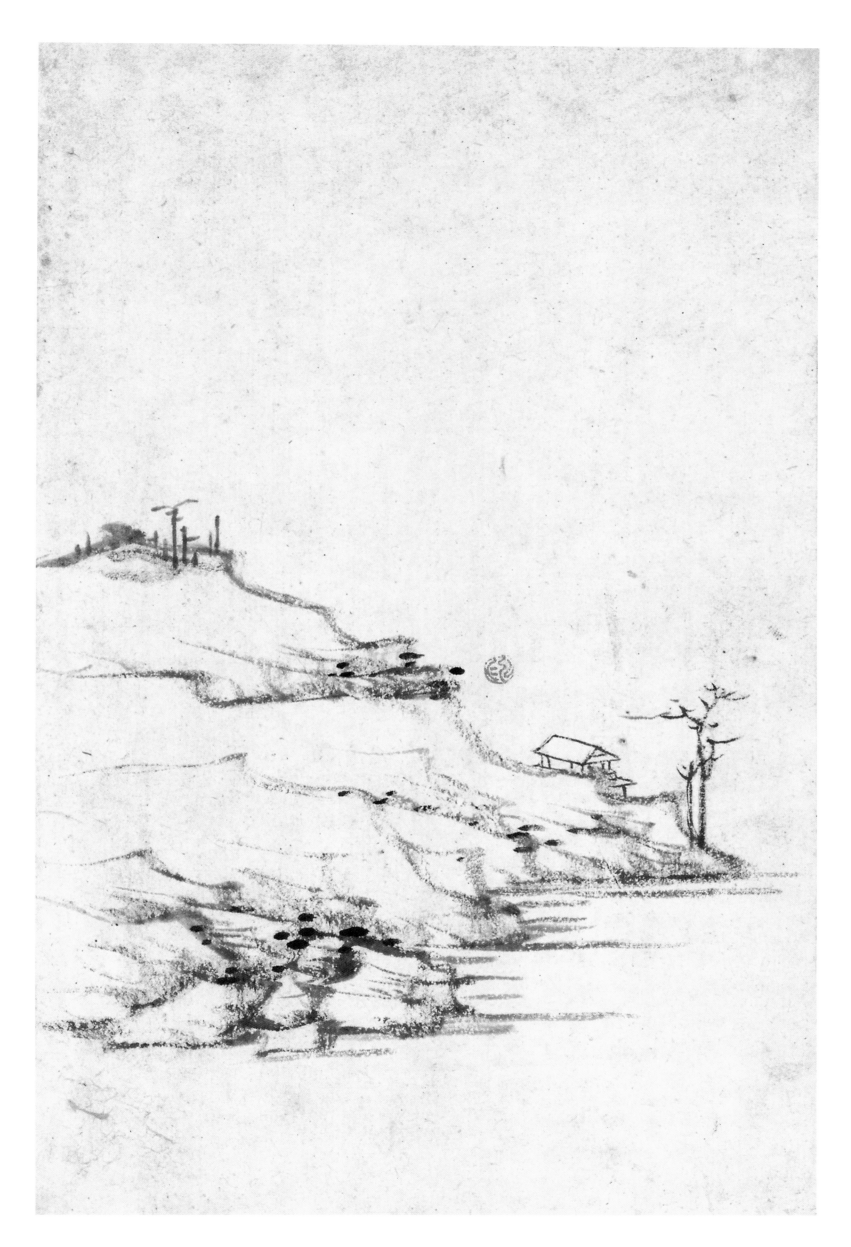

九四　山水梅花册之五　渐江　22cm×14cm　安徽博物院藏

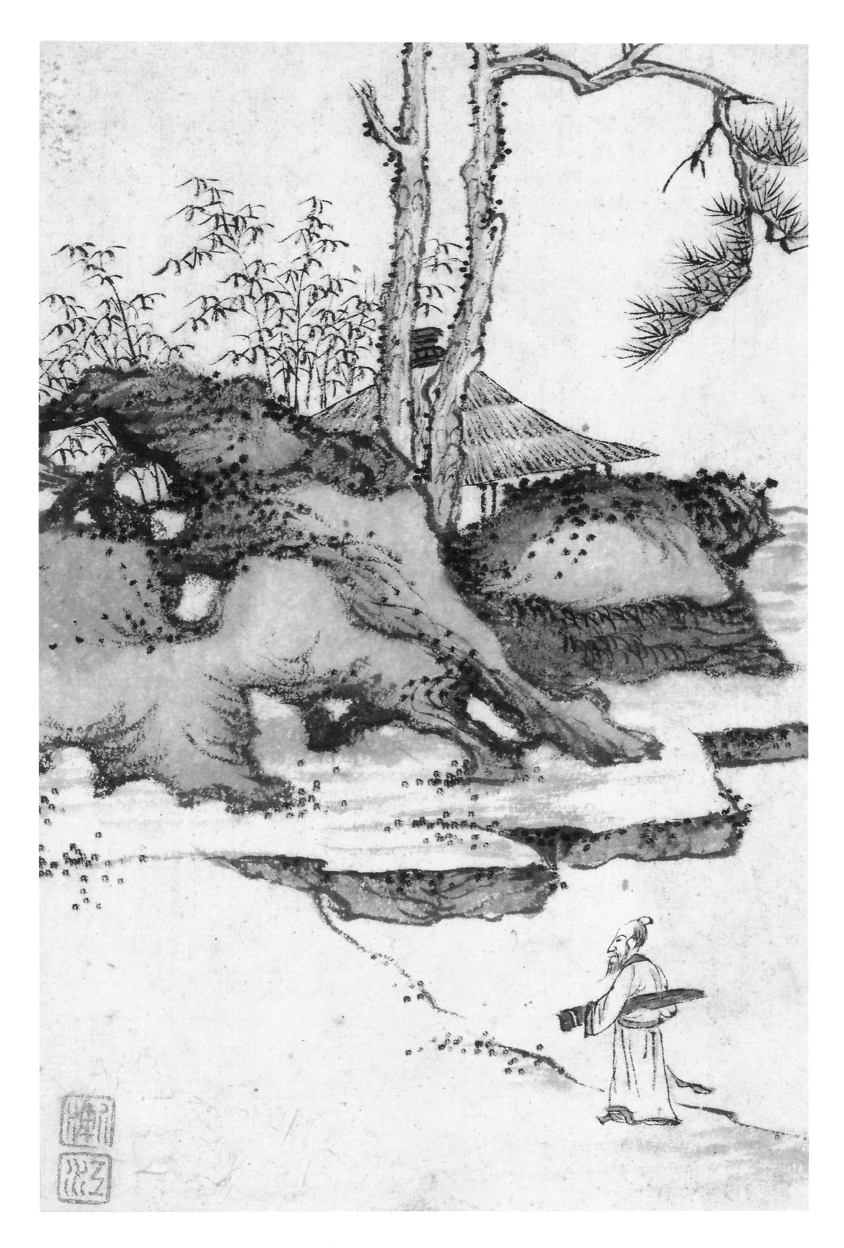

九五　山水梅花册之六　新江　22cm×14cm　安徽博物院藏

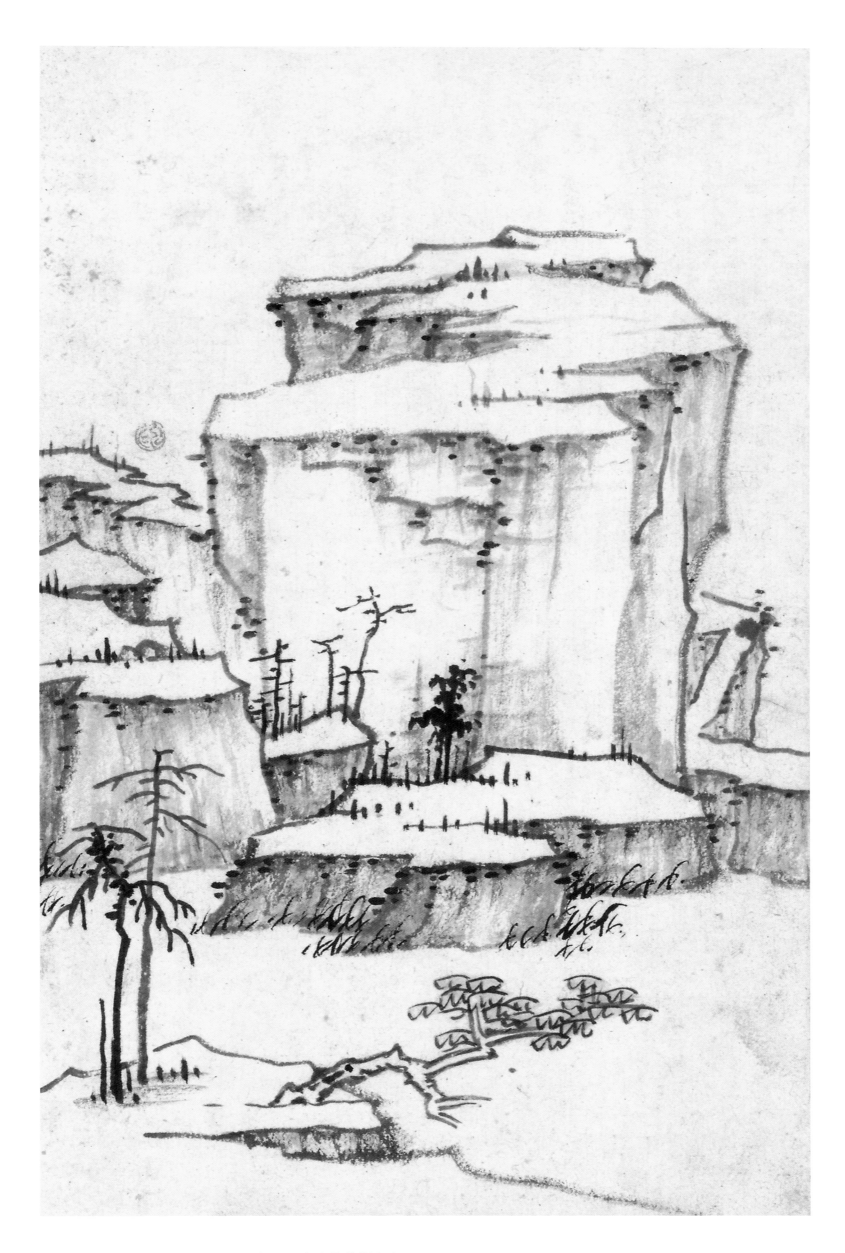

九六　山水梅花册之七　弘江　22cm×14cm　安徽博物院藏

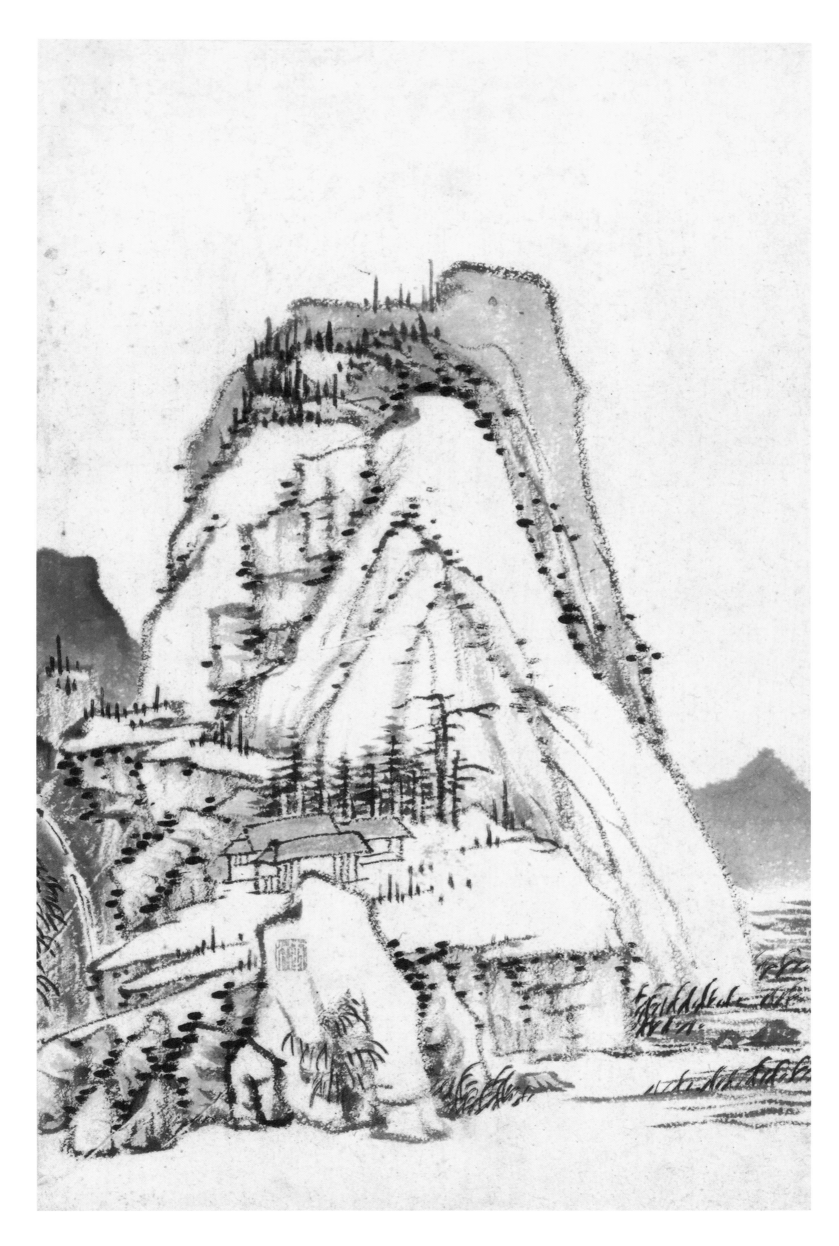

九七　山水梅花册之八　　渐江　22cm×14cm　安徽博物院藏

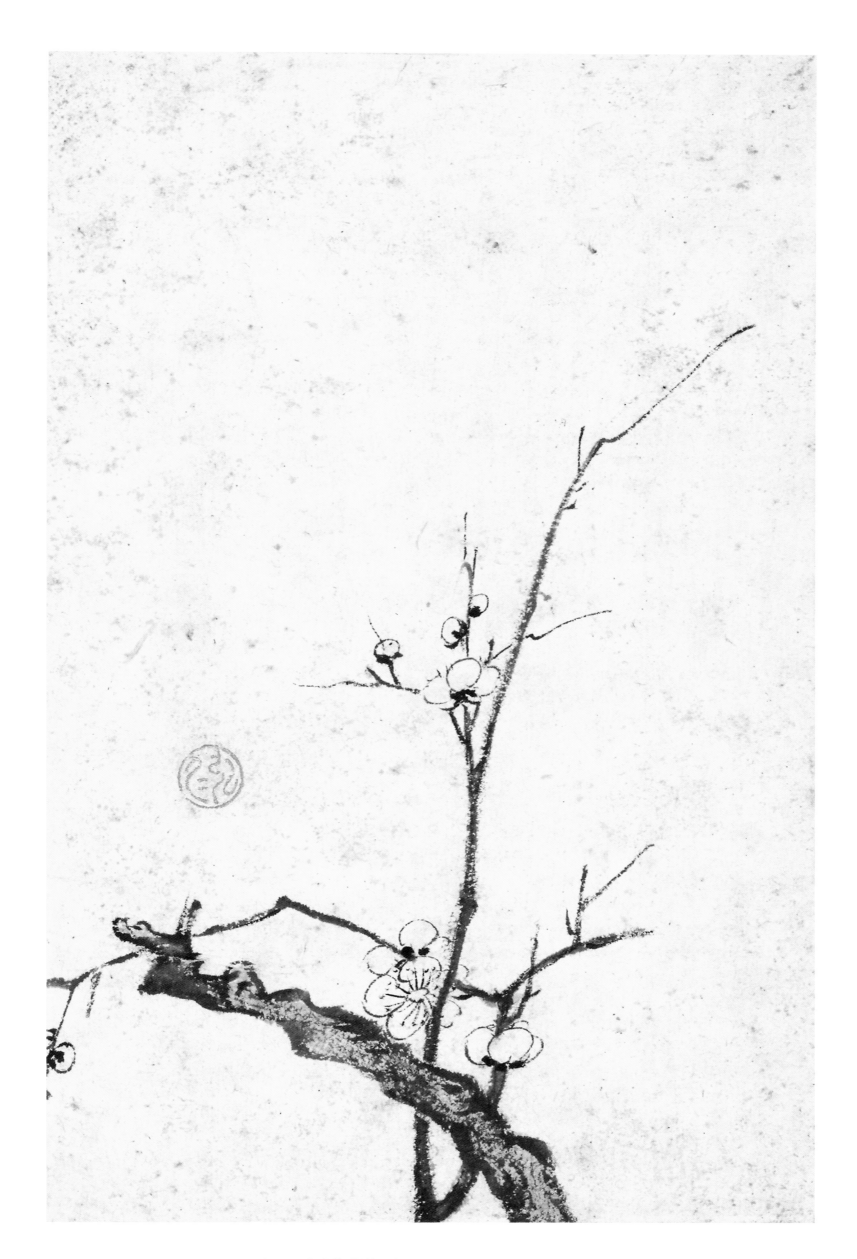

九八　山水梅花册之九　渐江　22cm×14cm　安徽博物院藏

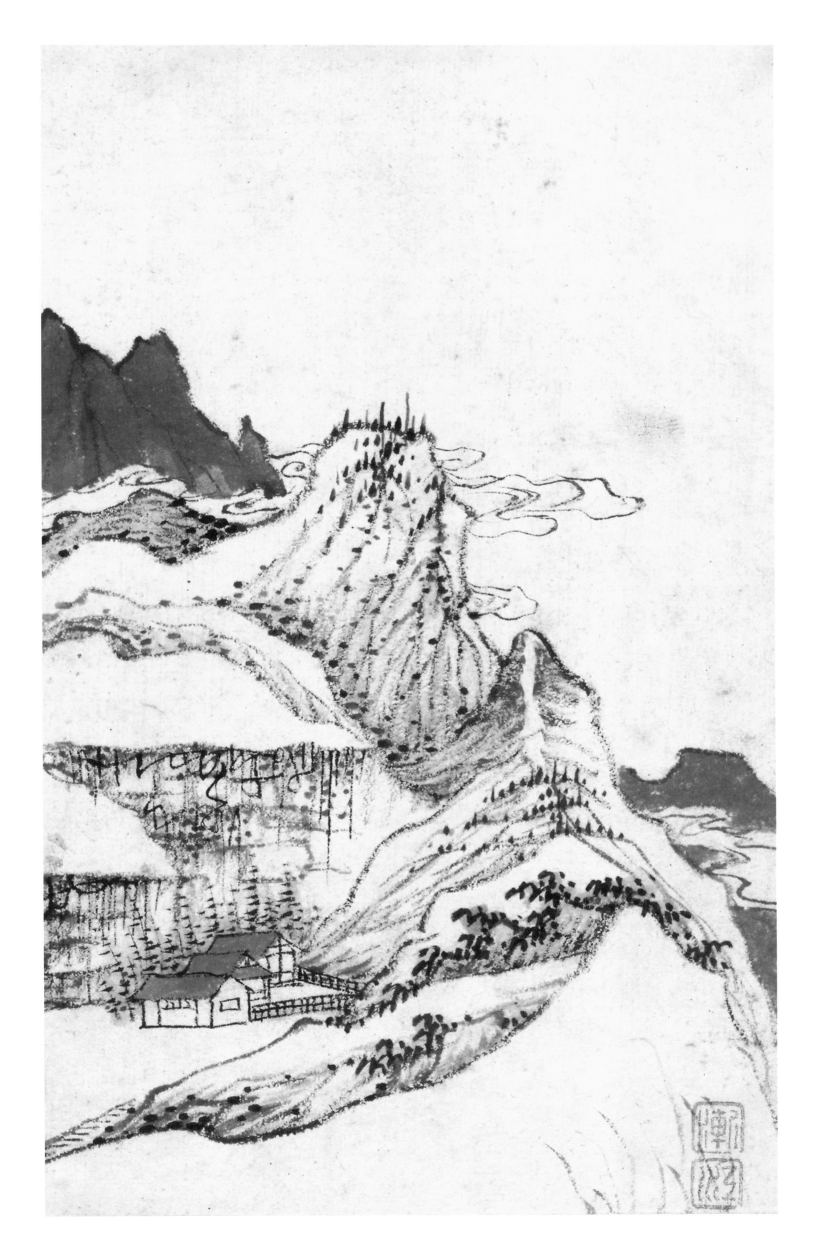

九九　山水梅花册之十　渐江　22cm×14cm　安徽博物院藏

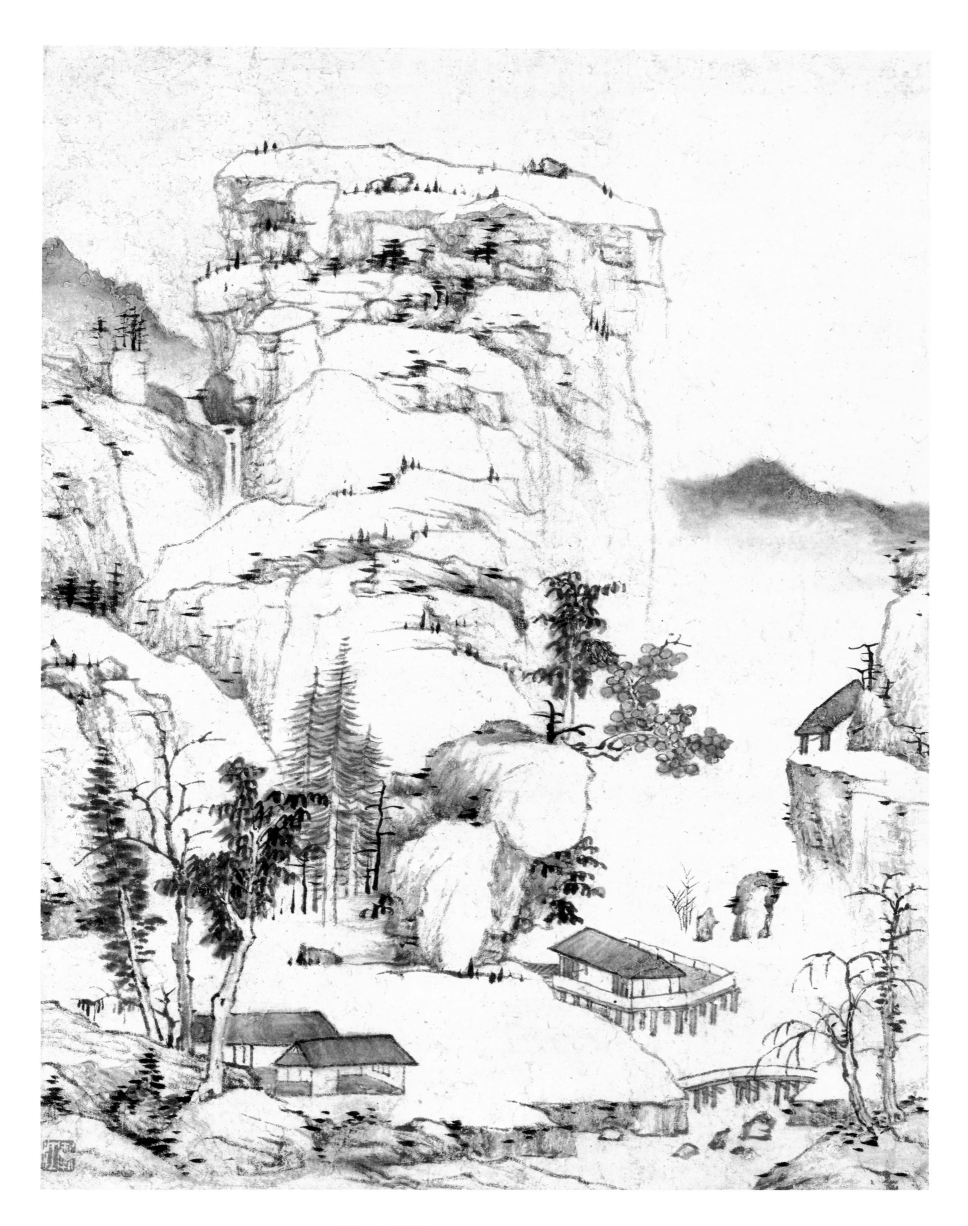

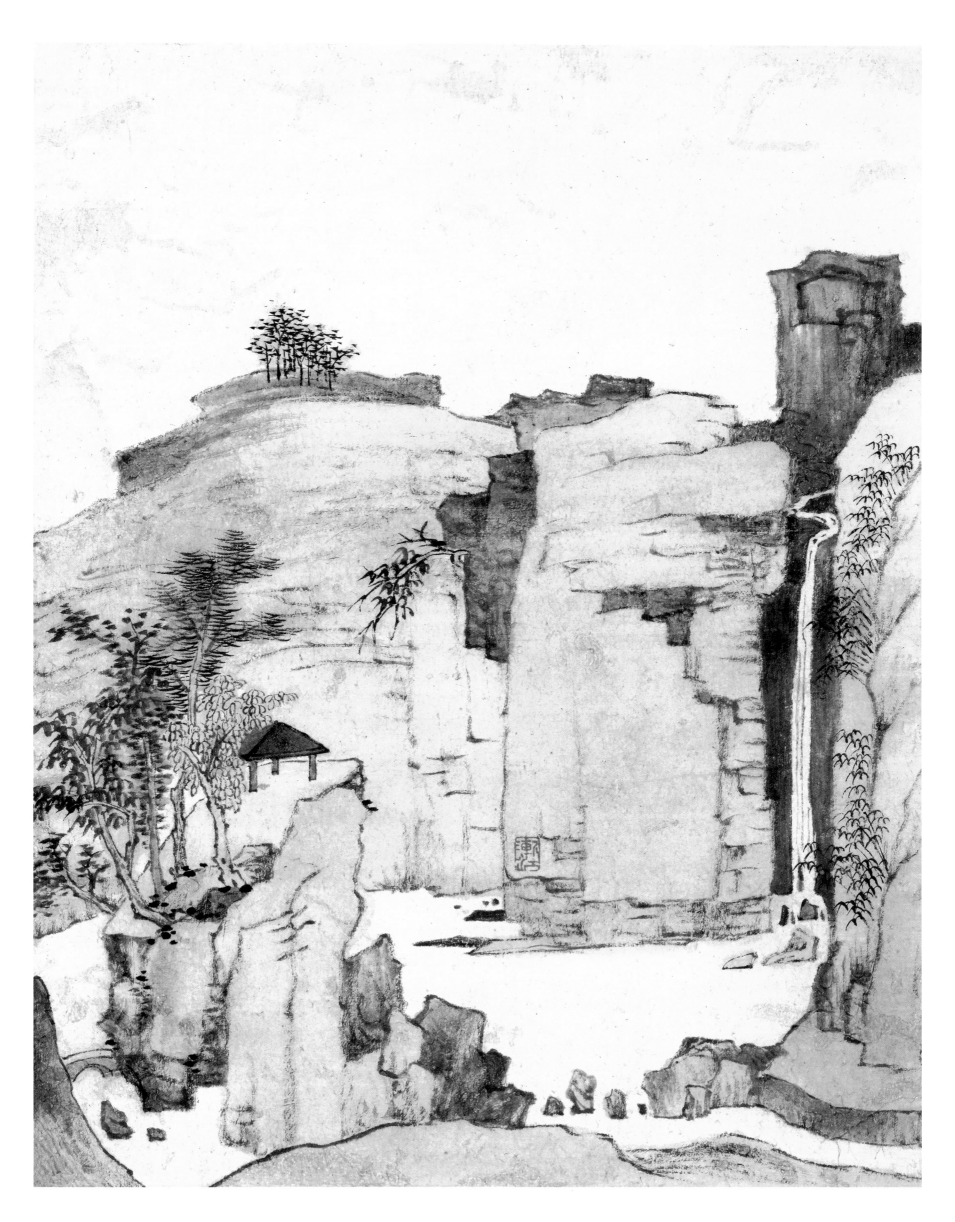

一〇一　山水册之二　素江　30cm×22.6cm　天津博物館藏

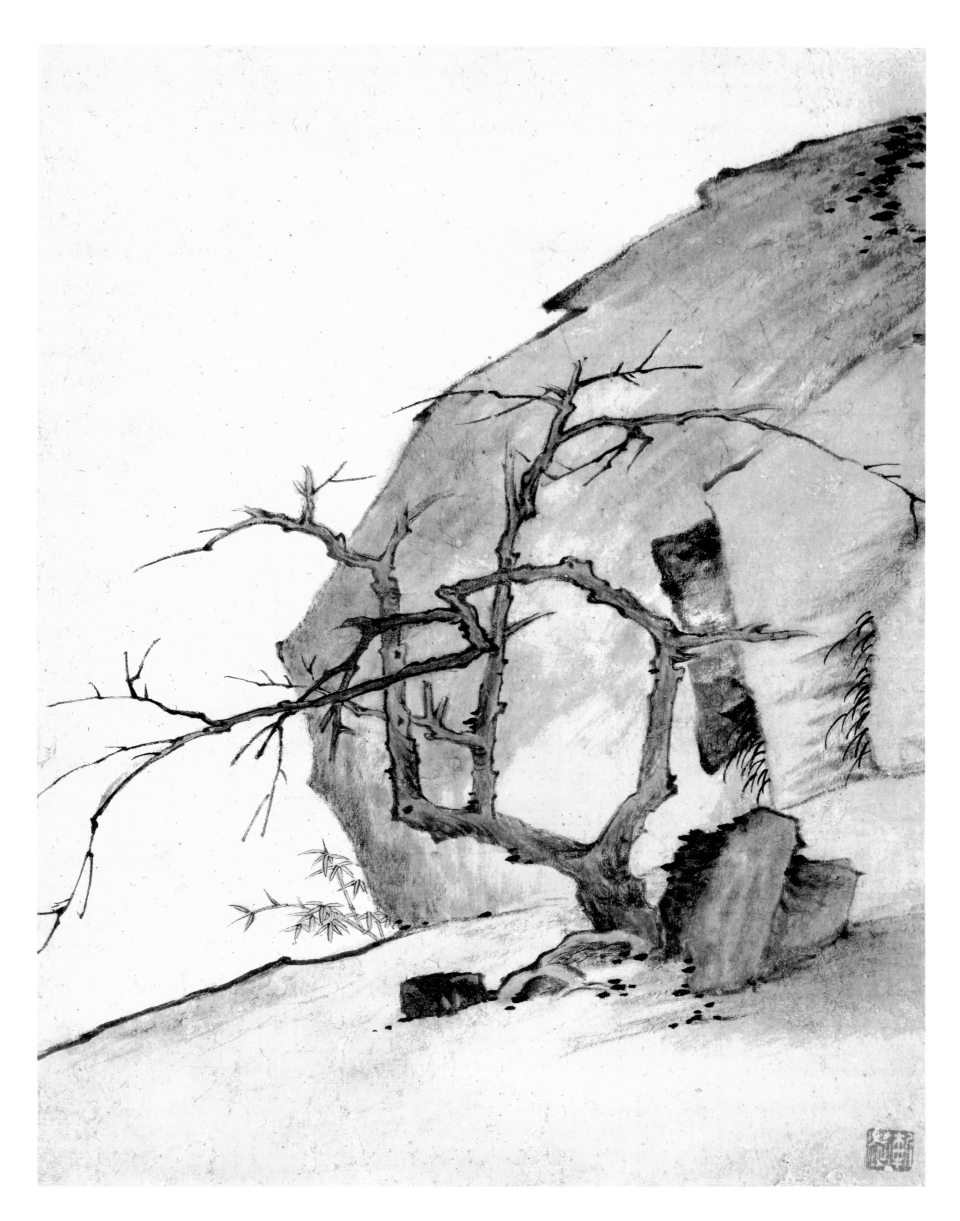

一〇二　山水册之三　　渐江　30cm×22.6cm　天津博物馆藏

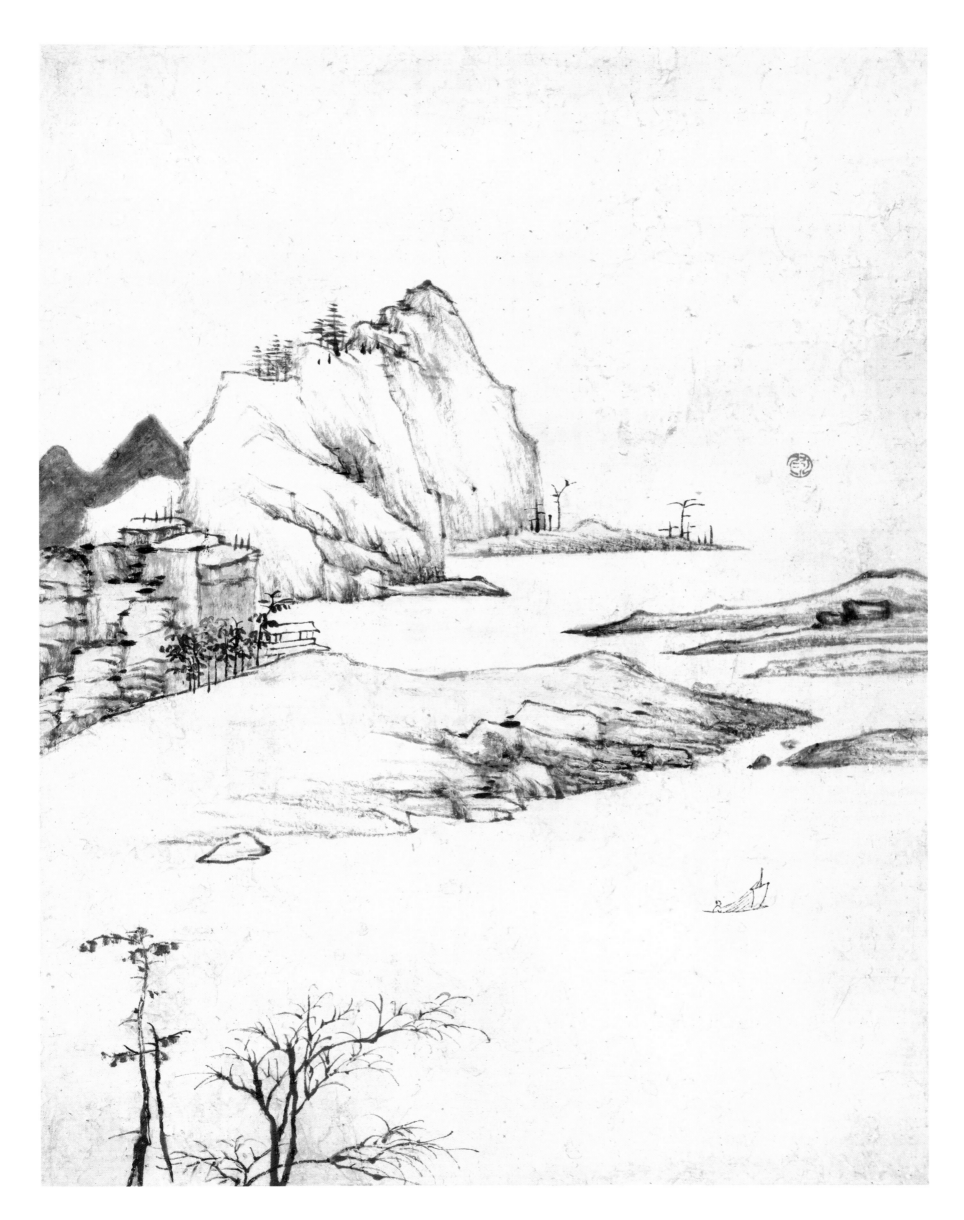

一〇三　山水册之四　　浙江　30cm×22.6cm　天津博物館藏

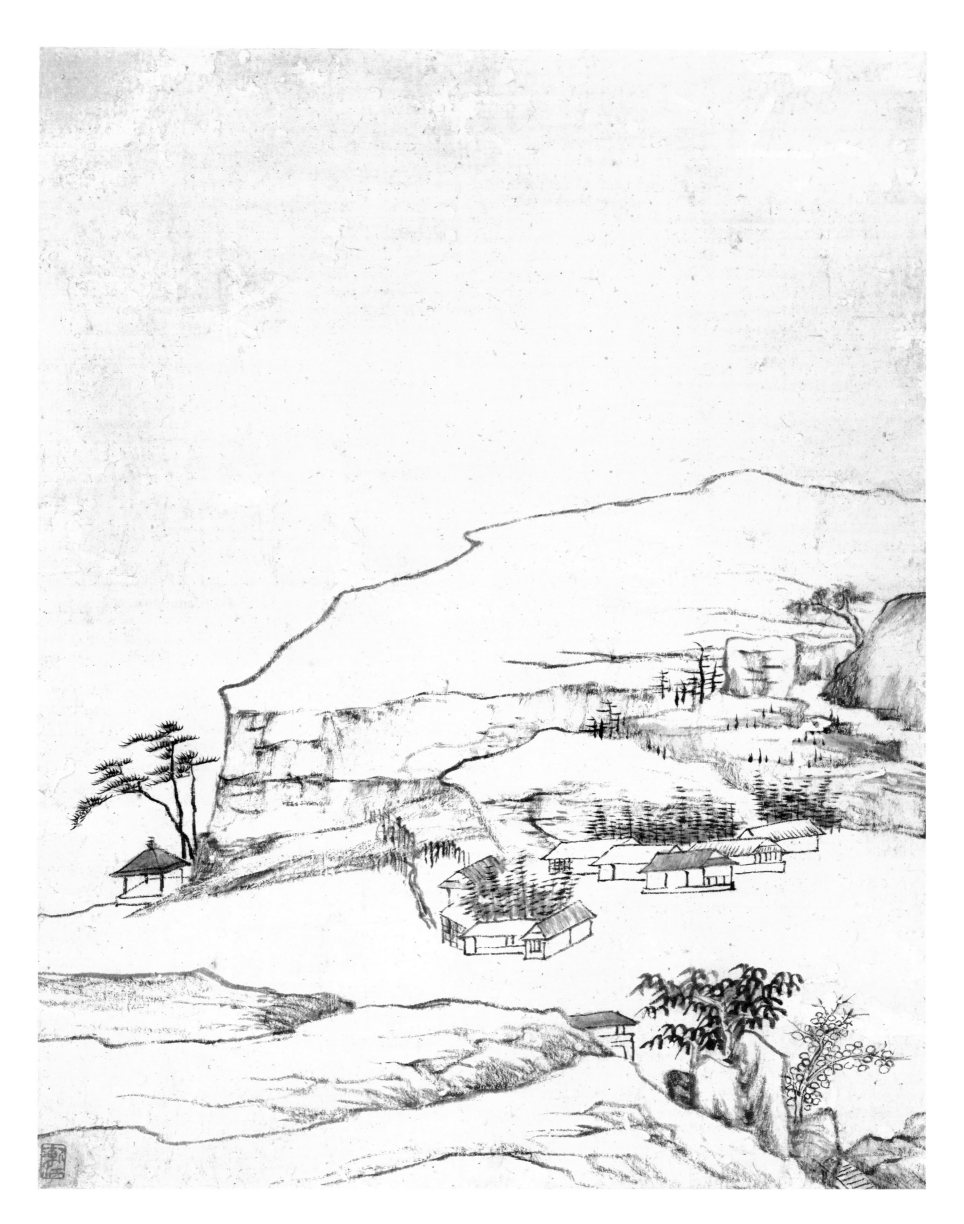

一〇四　山水册之五　　渐江　30cm×22.6cm　天津博物館蔵

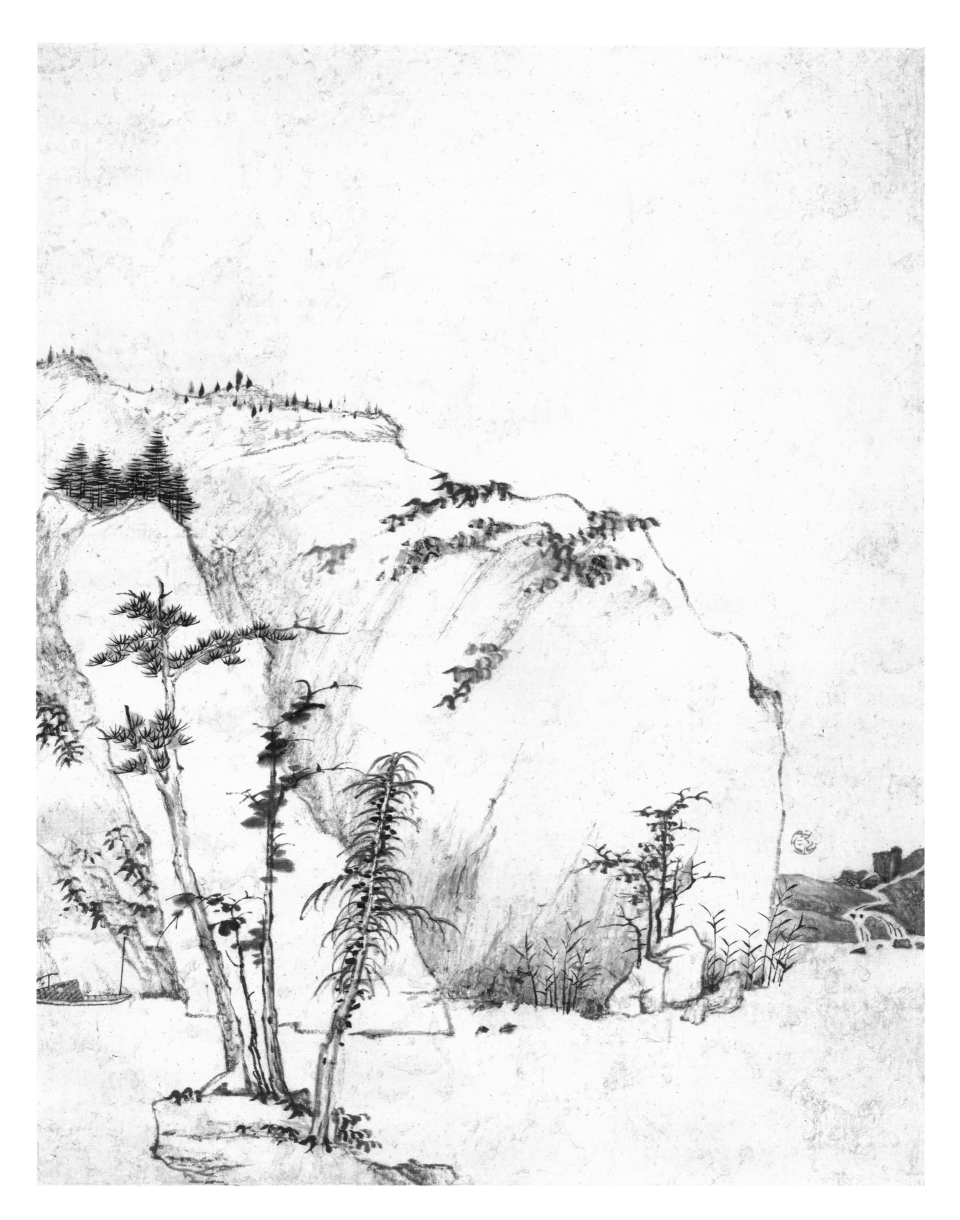

一〇五 山水册之六　布江　30cm×22.6cm　天津博物馆藏

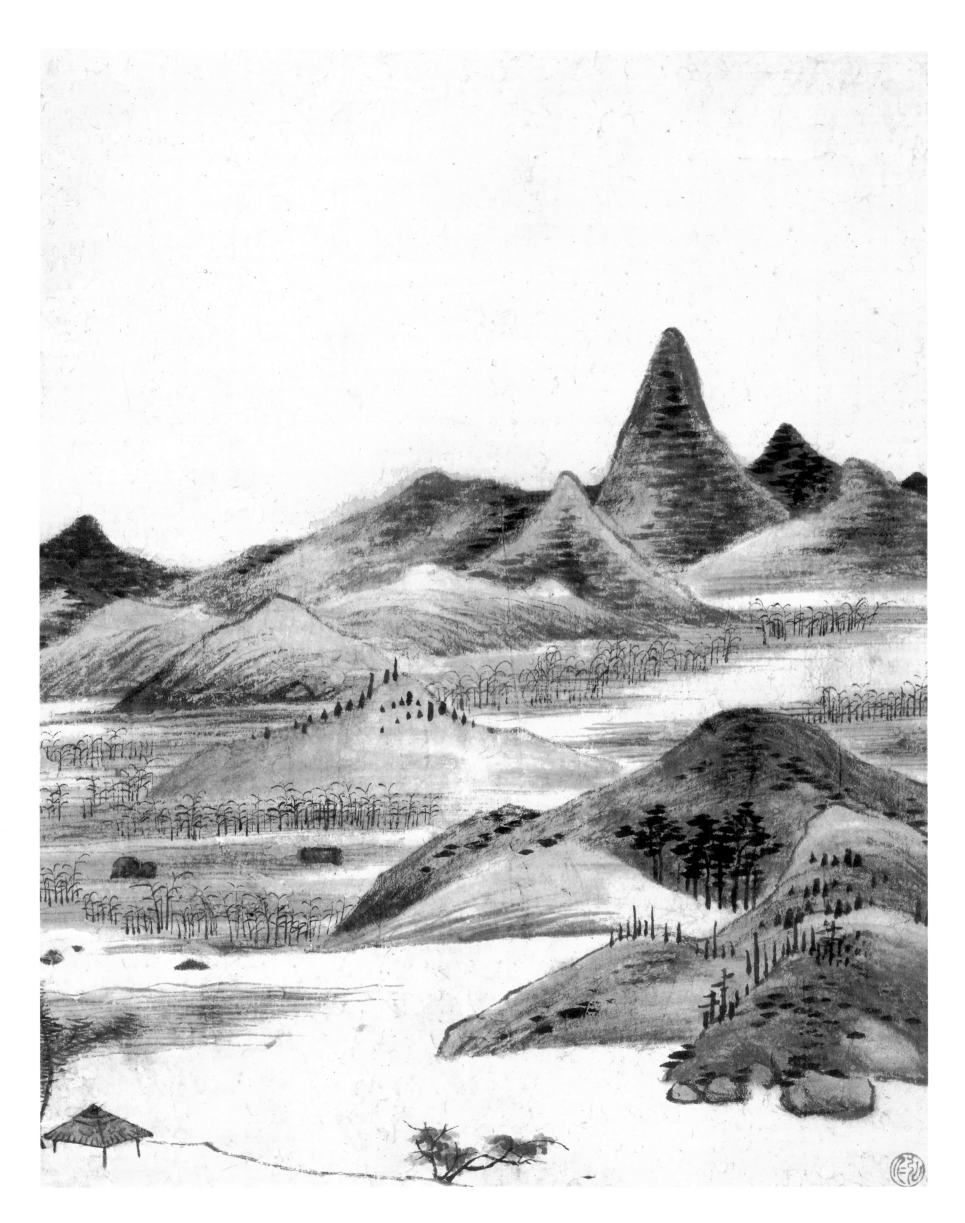

一〇六　山水册之七　本江　30cm×22.6cm　天津博物館藏

一〇七　山水册之八　渐江　30cm×22.6cm　天津博物馆藏